내 그림을 말한다 Ⅰ

한국의 대표 미술가 100인의 중심 화론

최석로 편

서문당

．
．
．
●

내 그림을 말한다

Ⅰ

Contents

그림은 행복이다

좋은 그림, 그것은 행복이요, 시요, 환희이다. 그렇다면 좋은 그림은 어떻게 만날 수 있을까? 만난다고 해도 '그림은 아는 것만큼만 보인다'고 하는데 제대로 감상하고 이해하기란 쉬운 일이 아니다. 가까운 예를 보더라도 인상주의 화풍이 일어날 즘 그들의 작품은 전문가인 평론가를 비롯해 화랑가에서 까지도 외면하고 폄하해서 지금은 가히 천문학적인 값이 되었지만 당시에는 사는 사람은 물론 관람객도 드물었다고 한다.

결국은 그림을 이해하고 보는 감상안의 문제이다. 편자는 40여 년 전, 첫 미술책(한국회화소사〈서문문고 1번〉)을 내면서 저자 분께 감상의 눈을 높이려면 어떻게 하면 좋습니까? 했더니 그분은 "좋은 그림을 걸어두고 늘 보면 그 그림보다 못한 그림은 눈에 들지 않는다"며 그것은 그만큼 눈이 높아진 것이라고 말했다. 다시 말하면 그림을 많이 보고 작품의 설명과 해설을 읽는 것이 좋다는 것이다.

이번에 서문당에서는 한국을 대표할 수 있는 현역중진화가 분들에게 '내 그림을 말한다'는 주제로 본인의 미술관과 기법, 그리고 화풍에 관한 글을 작품과 함께 받아 집대성하고자 했다.

역사적으로 새로운 이즘이 선보일 때마다 미술가들도 이를 계기로 새로운 시도를 꾀하기도 하고 남다른 기법으로 스스로를 표현하고 있다.

미술도 다른 예술 분야와 마찬가지로 시대적 흐름에 따르기도 하지만 작가에 따라 주제나 제작기법, 또는 표현 양식이 각각 다르게 마련이므로 예술가의 참뜻을 직접 듣는다는 것은 작품 감상에 큰 도움이 된다고 믿기 때문이다.

오늘날 미술은 일정한 경향보다는 작가 개인의 성향에 따라 화풍이 이루어지고 있고 시대적 흐름과는 다른 성향의 예술 장르가 오히려 다음 시기의 주류적 미술로 예고되는 경우도 있다.

따라서 미술가들이 직접 말하는 나름대로의 '중심화론'이 있기 마련이므로, 이들이 추구하는 진솔한 주장과 이야기를 모아 책으로 펴내는 것은 작품에 표현된 작가 개인의 존재와 그 미학적 가치가 제대로 형상화 되는데 큰 보탬이 되고, 이러한 작업은 여러 미술가들의 선구적 발상인 작품세계가 대중 속으로 들어가 대중과 함께하는 다양성의 예술로 피어나는데 요긴한 일이라 생각되기 때문이다.

끝으로 이 책에 참가해주신 모든 작가 분들과 기획 진행에 자문해 주신 임두빈 교수님께 깊은 감사를 드린다.

추기 : 이 책은 원래 100분을 모시려 했습니다만 책의 분량상 먼저 들어온 50분을 제1집으로 출간하고 제2집은 이어서 출간할 예정입니다.

2011년 7월
대표 최 석 로

강 상 중

姜相中, Kang sang joong, 화가
1959년 부산 출생
1986년 홍익대학교 서양화과 졸업
동 대학원 서양화과 졸업
현 인천가톨릭대 회화과 교수

데뷔 이후 26년이라는 세월 속에 국·내외 27회의 개인전과 320여회의 단체전을 개최하였다. 1년에 한 번씩은 개

빛은 생성과 소멸의 근원

인전과 10여회의 단체전에 참가를 한 셈이다. 작품들의 내용과 형식은 다양하게 전개되었고, 작업의 일관된 흐름은 〈빛과 생명〉이라는 근원적인 물음에 대한 나름대로의 자기적 해석과 비판이었다. 80년대 후 초기의 〈빛과 생명〉은 실재하는 〈빛과 움직임〉을 사용한 설치작업이었다. 90년대 중반 평면회화에 나타난 〈빛과 생명〉은 문명과 신화 속에 내재된 담론의 표현이다. 2000년대 부터 현재 진행중인 작업들은 기하적이고 옵티컬한, 원초적인 시지각적 표상의 작업들이다.

◀ 빛-081224 Acrylic color on Canvas, 100×100cm, 2009

빛은 신성의 나타내는 상징이며 우주창조나 〈말씀〉을 뜻한다. 현 세계 속에 있는 보편적인 원리나 원초의 지성, 생명, 진리, 광명, 선의 원천이다. 빛은 최초의 창조물을 가리키며 악이나 어둠의 영을 쫓아내는 힘이며 연광, 빛남, 기쁨이다.

빛에 도달하는 것은 중심에 도달함을 의미한다. 빛은 직선이나, 물결모양의 광선, 태양원반, 후광으로 나타난다. 상징으로서의 빛과 열은 상호보완적이며 원소인 불의 양극을 이룬다. 빛은 시작과 끝에서 연결된다. 빛을 발하는 것은 신성에서 탄생한 새로운 생명을 상징한다. 빛을 경험하는 것은 궁극적인 실재와 만나는 것이다. 기하학적 형태로 표현된 시지각적인 형식의 그림이다. 끊임없는 파장을 일으켜 움직이는 그림처럼 느낌을 주는 작업이다.

작업에 표상된 빛의 개념은 존재의 궁극원인이요 출발점이지만 결코 도달할 수 없는 무한의 꼭지점이다.

빛은 생명과 대지, 생성과 소멸의 근원이다. 나 스스로는 무한한 우주의 심연에서 수수께끼에 찬 영혼의 샘을 응시하며 색과 형태의 신비를 건져 올리는 회화작업에다 '화두'를 둔 구도자다. 끊임없는 물음과 정진만 있을 뿐이다.

그리기가 주는 즐거움은 삶보다 고되다.

그림은 언어로 표현하기 힘든 신체의 대화이다.

화가는 거짓된 이미지와 참된 이미지 사이에서 고뇌하는 자들이다.

내가 미쳐야 남이 행복해진다.

적어도 그림을 그린다면 항상 지녀야 할 필수품은 뭐라고 생각하나?

가난함, 고독, 어리석음, 그리고 빵이라고 자신 있게 대답할 수 있겠는가

그림은 쉬워야 한다.

구구절절 이야기는 문자가 하는 역할이다.

문명은 엄격한 구속을 주고 문화는 무한한 자유를 준다. 문명과 문화는 동전의 양면이다.

신화의 상상력은 무질서한 공상과는 분명히 다른 진실이 있고 세계를 고정시킨다.

아무리 변한다고 해도 변해서는 안 되는 것, 인위적으로 변질시켜서는 안 되는 귀중한 것이 신화에 담겨 있다. 신화와 연관된 생명, 대지, 생성과 소멸 등은 영감의 근원이다.

▲ **빛의 정원-2** Acrylic color on Canvas, 100×200cm, 2009

자연의 생명들—자연의 모든 생명체들은 그들을 탄생시킨 숙명적인 환경, 공간과 부단히 연결되어 있다. 생명들은 빛을 통해 끊임없이 생성과 소멸을 진행시킨다.

자연의 유기체들은 그들의 개체 탄생을 위해 피나는 투쟁을 경쟁한다.

자연 속의 거대한 생명력은 빛과 관련된 거대한 질서 속에 존재하며 창조를 존속시킨다. 정원은 <낙원>, <축복받은 자들이 사는 들판>, 영혼들이 사는 곳이다. 정원 가운데는 생명을 주는 <나무>와 열매나 꽃이 있으며 정원은 영혼이나 혼에서 배양되는 아름다운 성질의 상징이며 나아가 길들여져 질서정연한 자연을 상징하기도 한다. <빛의 정원>은 신성 속에서 잉태된 새로운 생명의 터다.

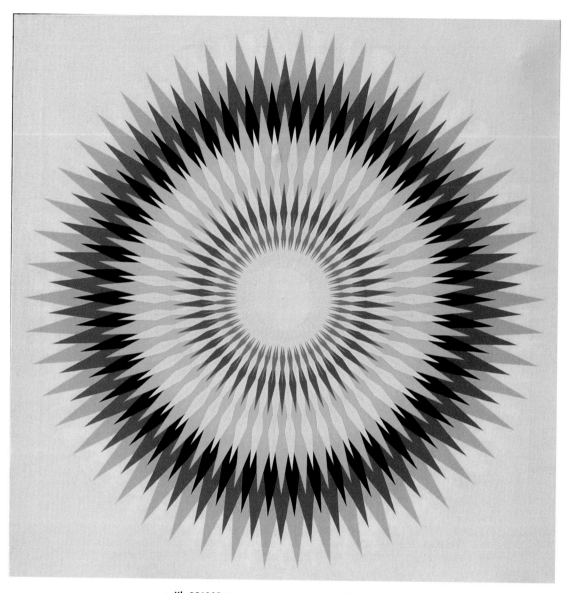

▲ **빛-081003** Acrylic color on Canvas, 100×100cm, 2008

 빛은 존재의 궁극원인이요 출발점이지만 결코 도달할 수 없는 무한의 꼭지점이다. 빛은 생명과 대지, 생성과 소멸의 근원이다. 빛은 시각의 근원이고 소리는 실체가 없는 진실이다.

 그리는 행위는 생명을 표현하는 한 수단이다. 생명에 관한 관심은 바로 내용이 되고, 그 그림은 곧 화두이다. 그림이 화두가 되려면 그림이 투명하게 살아 있어야 한다. 선명한 원색은 신앙이고 깨끗함은 믿음 그 자체이다. 빨강은 빨갛고 노랑은 노랗고 파랑은 파랗다 그것은 진실이다. 그림은 가르침의 표현이 아니라 소통의 표현이다. 소통은 사람과 사람사이의 관심이며 끊임없이 뭔가를 추구하고 탐구해 가는 과정이다.

 글은 그림 그리는 이유를 가끔 설명한다.

▶ **빛의 축제** Acrylic color on Canvas, 90.9×72.7cm, 2009

〈축제〉는 혼돈으로의 회귀, 창조이전의 원초적 상태, 우주의 밤, 용해, 존재 속에 잠재하는 저차원의 본성을 상징한다. 농경사회에서 봄과 오월의 축제는 자연계의 모든 힘을 활성화시키는 〈태양신〉과 〈대지의 여신〉의 결혼을 나타낸다. 이런 종류의 축제는 풍요의 공감주술적 모방, 파종, 재생을 상징한다.

인간은 똑같은 사물을 두고 이성과 합리주의가 보편화 된 사고와 신화적 체계로 본다. 신화는 현대과학주의가 억압하는 상상력을 해방시켜준다.

신화는 신실을 말한나. "신화의 목적은 세세를 고정시키는 것이다."(롤랑 바르트)

아무리 변한다고 해도 변해서는 안 되는 것, 인위적으로 변질시켜서는 안 되는 귀중한 것이 신화에 담겨있는 것이다. 신화의 상상력은 무질서한 공상과는 분명 다른 사실이 있다. "나는 지식보다 상상력이 더 중요함을 믿는다. 신화가 역사보다 더 많은 의미를 담고 있음을 믿는다. 꿈이 현실보다 더 강력하며 희망이 항상 어려움을 극복해 준다고 믿는다."(로버트 풀검)

엘리아데-"신화는 신성한 역사다" 조셉켐벨-"신화는 삶의 경험담이며 인간에게 내면으로 돌아가는 길을 가르쳐 준다." J.F 비엘레인-"신화는 과학의 시초이며, 종교와 철학의 본체이자 역사이전의 역사" 신화는 집단정신이다. 어느 시대, 어느 지역, 인간의 집단무의식은 서로 유사하다. '원형적 유사점'을 지니고 있다.

강 신 덕

姜信德, Kang Shin Duk, 조각가
1952년 서울 출생
1976년 홍익대학교 조소과 졸업, 교
육대학원 졸업
현재 갤러리 PICI대표, 군산대 겸임
교수

집적물이 있는 풍경 / 나의 작품은 비교적 단순화되고
추상적이다. 그러나 차가운 물성을 따뜻하게 만들어 온화

헤어졌다 다시 만나는 아름다운 꿈을

한 세계로 화강석이 서로 교감하여 의지하고 기대고 하여
내면의 울림에 귀 기울인다. 그리하여 화강석 작품이 스스
로 증폭되기를 바란다.

　작업의 형태는 해체와 혼합으로 설명된다. 멀리 떨어져
있어도 언젠가는 다시 만날 운명성을 내재한다. 마치 바람
에 나뒹구는 낙엽들이 한곳에 모이는 것과 같은 방식이다.

　나의 화강석 작품들은 과거이든 미래이든 자유로운 가
능성을 갖고 있다. 자유로운 상상의 해석을 원한다. 해체 되
어진 하나의 화강석은 기억들이 담겨져 있는 상징의 형태
이어서 모여진 화강석들이 겸손함의 상징인 한국의 도자기
처럼 태어나기를 바란다.

▼ *Secret Garden,* Granite, 80×
100×140cm, 2007

Heaven & Earth / 화강석에 새겨진 선들과 맞물린 두 개나 세 개의 부드러운 조각 형상을 취한다.

두 세가지 종류의 화강석을 맞물림으로 합성조각 하는 형식을 부여하여 분석적인 동시에 합성적인 특징을 갖는다. 반복적으로 이어지는 곡선들은 명상적이며 온화하게 구부리고 연결되는 맞물림을 긍정적이며 따뜻함을 마음속에 편안한 여백을 갖도록 설치한다. 화강석을 끼워놓고 붙이고 쌓음으로 마치 가위로 종이를 오리듯이 화강석을 오려내어 화강석과 화강석 사이에 틈이 있고 그 사이로 빛이 새어 나오는 새로운 생명의 공간으로 연결시켜주면서 상호 물성과 물성의 존중의 의미를 준다

판화시리즈는 조각의 한 부분들이 색채와 면으로 화면을 구성한다. 그 위에 테라코타를 붙히고 하여 참으로 덧없는 삶을 빛, 흙, 자연의 색으로 본질적인 가치를 재발견해내어 삶의 일부분을 정화해 보려고 시도한다.

스테인리스 스틸 : 대양 / 자연의 독백으로 끝없이 펼쳐진 대양으로 진지하게 더 가까이 나 자신의 대양을 만든다. 형태는 바다 물고기와 새로 발견된 식물의 혼합체이다.

▼ *Ocean* : 그리운 얼굴들
Longing Face Silkscreen on wiremesh, 60×65cm, 2010

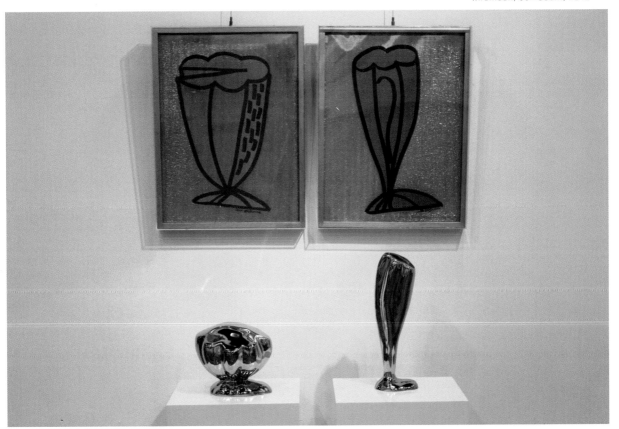

스테인리스 스틸은 물질적인 특성을 통해 공간의 움직임에 색체가 계속 변화되고 조명으로 확장되며 형태가 없는 것처럼 보인다. 스테인리스 스틸은 단색으로 재료석 특성이 반짝이는 빛을 부여하고 농시에 공간의 환상을 장출한다. 형태가 배경으로 사라지고 자연의 신비감을 불러일으키게 한다. 스테인리스 스틸을 선택하여 무기적인 것을 유기적으로 변화시키는데 도달하게 된다.

덧없는 삶 속에서 끊임없이 사라져 가지만 매일매일 언젠가는 만날 아름다운 무지개를 기다리며

묵묵히 작업을 계속한다. 우리 일상의 변화되는 상황 속에서 길가에 무심히 놓인 돌이나 소리를 내며 흐르는 시냇물에서 자연과 함께 소통할 수 있는 매개체 역할의 의미로 조각, 드로잉, 판화, 설치 등 일상과 삶을 표현하는 일이다. 조각 안에는 언젠가는 다시 만날 모든 사물이 서로 사랑하고 포옹하며 지난 기억을 떠올리게 한다. 모든 사물이나 하늘, 땅, 바다, 다른 색을 갖고 있지만 둘이나 셋이 서로 엉켜 현실세계의 삶을 조화롭게 삶을 돌아보아 언젠가는 만날 아름다운 무지개를 스스로 불러내고 있다. 땅, 하늘, 바다를 상상의 동화 속 세계로 한국의 색 한국의 돌로 보다 더 확대된 시각으로 표현하는 의도이다.

나의 작업에 표현하는 미적 양식은 상이한 요소들의 상호작용을 통해 혼합되고 변형을 요구하며 나의 상상력이 새로운 삶에 대한 사랑으로 제시된다.

▼ *Heaven & Earth* **천지**,
Silkscreen on paper, 110×80cm (each), 2008

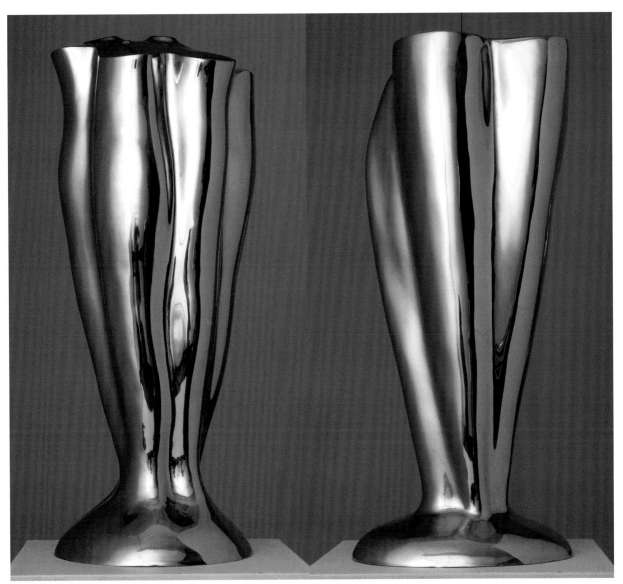

▲ *Ocean* 대양, Stainless steel(스테인리스 스틸), 75×35 ×27cm, 2011

곽 남 신

郭南信, Kwak, Nam Sin, 화가
1953년 서울(출생 군산)
파리국립고등장식학교, 홍익대학교
동 대학원 졸업
현재 한국예술종합학교 교수

나이가 들어가면서 작업에 임하는 태도나 삶을 바라보는 시각이 한결 느슨해진 느낌이다. 젊은 시절처럼 매일 작업실에서 뭔가를 만들어야 한다는 강박관념은 많이 사라졌

형식없이 살아가는 진실된 모습을

고 오히려 "작업하며 살아가는 것"이 무엇인가 하는 생각이 주된 화두가 되었다. 또 여기저기 싸돌아 다니며 사람 사는 모습을 구경하는 것이 즐거움의 하나가 되었다. 특별히 관찰하려고 하지 않아도 아옹다옹 살아가는 내 주변의 삶이 이미 세상사의 축소판이다.

▶ **멀리누기**, 패널에 스프레이, 스텐레스 봉, 260×140cm, 2002

어린시절 서로 멀리 오줌누기 경쟁하던 것에서 모티브를 가져왔다. 철 모르던 어린시절 단순한 놀이에서조차 우리 사회에 만연한 남성의 권력의지를 패러디한 작품. 오줌발은 강력하나 곧 땅속에 스며들어 사라질 것이다.

당당하게 버티고 서서 오줌을 누고있는 남자의 그림자 실루엣을 패널위에 형상화 시키고 솟아오르는 오줌발은 긴 스테인리스 봉으로 처리했다.

나의 작업도 어쩔수 없이 삶의 그러한 궤적 속에 있는것 같다. 젊은 시절의 작업은 좀 더 학구적이고, 좀 더 심각하고, 좀 더 예술의 권능에 대한 믿음이 있었다고 할까?

최근의 작업들은 주제에 대한 심각한 대응방식 대신 '가벼움'을 선호하게 되었다. 대부분의 작품들은 춤추거나 입맞추고, 운동하거나, 싸우는 우리 주변 사람들의 일상적인 모습이고 대중적인 포르노 그래피, 또는 패션 스타들의 과장된 포즈를 실루엣이나 그림자의 모습으로 형상화시키고 있다. 때로는 실상과 허상이 도치된 상태로, 또 묘사된 손은 자신의 이미지를 포함한 캔버스 전체를 당기고 있다. 오줌누고 있는 그림자로부터 뻗어나온 알미늄 봉 오줌발은 멀리 실제공간으로 뻗어나온다.

이것들은 젊은 시절의 나무그림자 그림과 비슷한 소재를 다루고는 있지만, 그 시절 나에게 강령처럼 따라다니던 평면성이라는 모더니즘의 이데올로기를 주저없이 일탈한다. 그러

◀ **소녀 캔버스**, 천에 락커스프레이, 색연필, 171×120cm, 2007
자신의 셔츠를 당겨서 부끄러운 곳을 가리려는 여자의 실루엣. 그러나 어두운 실루엣에서 튀어나와 사실적으로 묘사된 손이 당기고 있는것을 셔츠뿐만아니라 자신의 실루엣이 새겨진 캔버스 전체이다.
두 개의 캔버스천을 사용한 작품.

▲ **매달린 사람들** *Men Who Hang Down*, 알미늄판 위에 자동차 도료,
아크릴릭, 볼트, 넛트, 240×360cm, 2007

　이 작품은 물을 소재로한 어느 극단의 역동적인 공연작품에서 모티브
를 가져왔다.

　여러 사람이 뭉쳐져서 공중에서 부유하는 모습의 실루엣인데 이미지를
분절시키고 라인을 겹친 후 볼트, 넛트를 이용해 움직임을 암시한 작품.

　알미늄판과 자동차 도료, 볼트, 넛트 등 산업사회의 재료들을 차갑고
기계적인 현대인의 감수성을 표현하고 있다. 불안하게 나열된 분절된 형
태들과 반복된 실루엣 선, 덩어리에서 삐져나온 손, 발의 모습들은 마치
곧 분해되어 해체되어 버릴것 같은 느낌이다.

나 이러한 형식없는 일탈들은 단순히 철 지난 평면성의 이데올로기를 전복하고자 하는것은 아니고 안티 모더니즘으로서 포스트 모더니즘의 다양한 전략조차 염두에 두고 있지 않다. 그것은 이제 나에게 모더니즘과 포스트 모더니즘의 강령들이 별 소용이 없다는것을 말해준다.

　다시말해서 최근의 작업들은 회화와 탈회화, 2차원과 3차원, 개념과 이미지가 장벽을 넘나들며 서로를 통섭하는 경계없는 회화라고 볼 수있다.

　하지만 나에게 있어서 무엇보다도 중요한 것은 형식없이 살아가는 우리 주변 사람들의 진실된 모습니다.

▲ **키스** *Kiss MDF*, 위에 라커칠, 줄전구, 248×262cm, 2007

　MDF판을 오려 도색하고 뒷부분에서 조명을 한 작품이다.

　남자가 키스하려고 하고 여자는 약간 피하는 듯한 자세를 취하고 있는 그림지 형상으로 삶의 단면을 회화적으로 표현하고 있다. 또한 형식적으로 상업적인 간판같은 모습을 띠고 있어서 POP적인 유머를 제공하고 있다.

곽　훈

郭薰, Kwak Hoon, 화가
1941년 대구 출생
B.F.A 서울대학교 미술대학 졸업
M.A 캘리포니아 주립대학 대학원 졸업
M.F.A 캘리포니아 주립대학 대학원 졸업
재미 작가

무제

그렇게도 험하고 긴 계곡을
나는 달팽이처럼 느리고 힘들게 건너갔다.

나를 이끈 것은 별빛이었다.

나를 지켜준 것은 고독이었나.

고독의 무게를 뺀 만큼
가벼워진 내 무게는
별빛일까

2008년 11월 10일 곽　훈

▼ **제례목**, 종이에 아크릴릭, 139×
228cm, 1989

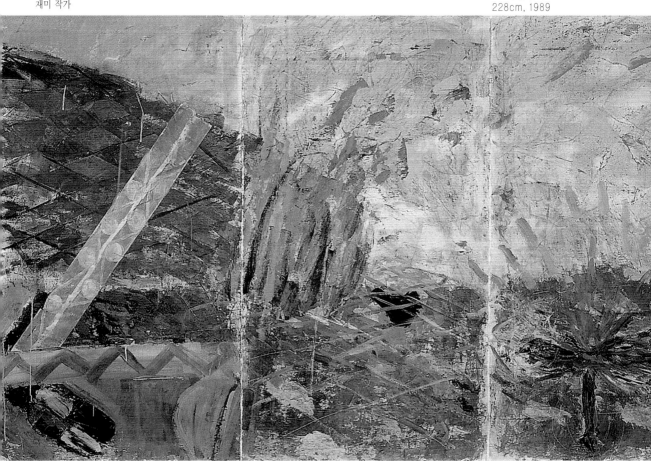

손

　　항상 나를 따라오는 불
빛이 하나 있다.
　　항상 나를 따라오는 불
빛을 받치고 있는 손이 있
다.

　　나를 따라오는 하늘이
있다.
　　나를 따라오는 하늘을
따라오는 시간이 있다.
　　내 나이가 세월을 앞서
가지 못하게 하는 손이 있
다.

　　세월의 무게를 무겁게
헤아리는 내 손보다
　　더 큰 그 손이
　　한 번도 무언가를 쥐어 본 적이 없는 그 손이

　　유장한 강의 시작과 끝을 매만지는 그 손이
　　언젠가는 큰 이별의 슬픔을 어루만질 그 손이

　　이따금 경적을 울려줄 뿐,
　　듣지 못하는 사람을 위하여 한번 더 울린 적이 없고

　　혼자가 아니면 들을 수 없는 그 소리를
　　누군가 같이 있어서 듣지 못하여도
　　한번 더 울린 적이 없는 그 경적을
　　그 손이 감당하고 있다.

　　　　　　　　　　　　2011년 곽 훈

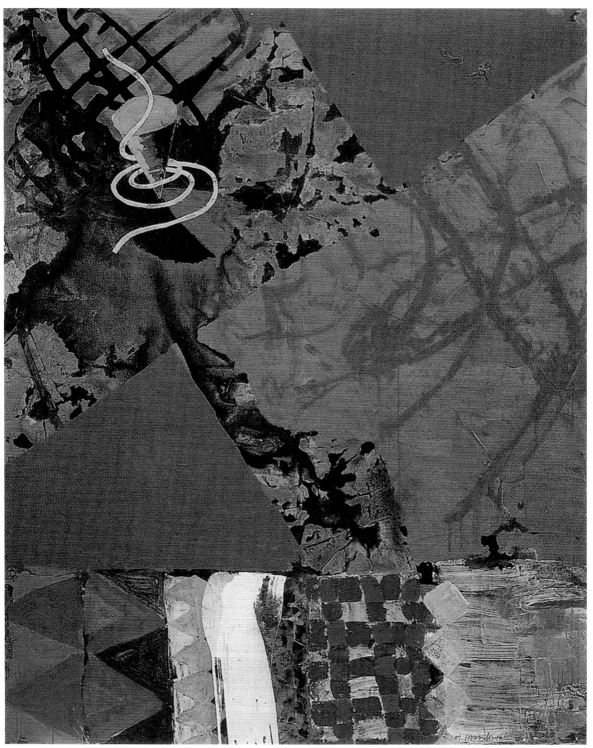

▲ 氣 CHI, 캔버스에 아크릴릭, 167×137cm, 2007

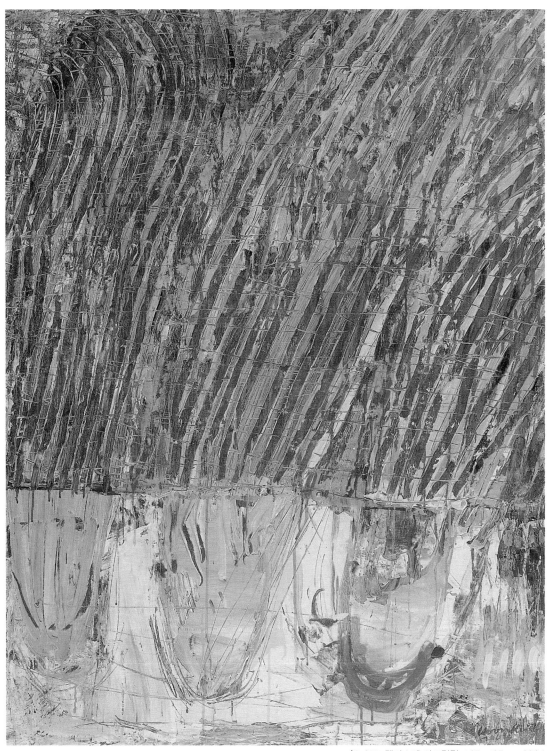

▲ 氣 CHI, 캔버스에 아크릴릭, 167×137cm, 2004

김 강 용

金康容, Kim Kang Yong, 화가
1950년 전북 정읍 출생
홍익대학교 미술대학원 졸업
전 홍익대학교 대학원 교수

나의 작품에서 대상인 벽돌은 이미지로서만 존재한다. 벽돌인 것 같지만 사실은 환영에 불과하며, 우리는 그 환영을 보며 벽돌이라고 착각하게 된다. 이처럼 그

벽돌이 아닌 그림자를 그린다

림은 실재와 환영 사이를 오가면서 교묘하게 경계를 무너뜨린다. 화면은 실재를 담는 그릇이 아니고 실재와 무관한 허상으로서 평면성을 확인하는 도구이다. 그 벽돌은 너무나 실재 같아서 꼭 만져보아야 할 것 같은 충동을 느끼게 하는 것이 나의 바램이다.

'그림자'는 내 그림을 이해하는 데에 있어 중요한 요소이다. 나는 벽돌을 그린 것이 아니라 그림자를 그렸다고 서슴없이 말한다. 그리고 나는 면을 나누거나 돌출되게 하거나 들어가게 하거나 뒤엉키게 하거나 산적해 있는 것처럼 보이게 하는 효과는 모두 그림자를 넣었기 때문이다. 그러니까 벽돌의 형체를 나타내거나 그것에

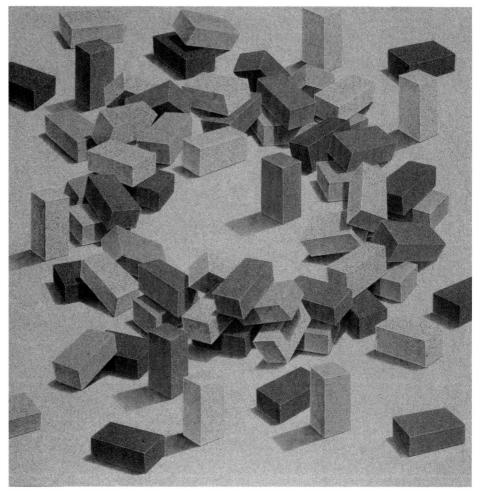

▶ *Reality+Image* 1004-1110,
Mixed Media, 180×180cm,
2010

표정을 주어 실재와 착각하게 만드는 비결은 그림자에 기인한 셈이다. 우리는 나의 작품이 너무나 실제적이어서 종종 극사실화로 분류 받기도 한다. 그러나 내 생각은 좀 다르다. 흔히 내 작품을 극 사실화로 분류하지만 내 그림 속 벽돌은 모두 일루전이다. 모두 '가상의 벽돌'인 것이다. 내게 벽돌은 나의 예술세계를 표현하는 대상일 뿐 벽돌 자체가 중요한 것은 아니다. 반복과 조형성이 내 작업의 화두이다.

'오브제의 회화'

최근에 와서 나는 평면을 입체구조물로 확장하는 새로운 시도에 한창이다.

나의 벽돌은 이제 기둥으로 '성장'하였지만 본질적으로 그러한 구조물은 평면의 연속이고 '가상'의 개념을 더욱 증폭시킨다는 데에는 변함이 없다. 하나의 시점에서의 환영은 네 방향에서의 환영으로 확산되는 것이다. 그렇게 실재와 환영의 관계는 더 멀어지기도, 아니 더 가까워지기도 한다.

어디에서나 접할 수 있는 벽돌이지만 현실에서는 어디에도 그 같은 풍경은 존재치 않으며, 다만 나의 그림에서만 만날 수 있을 것이다. 흔하고 사사로운 것을 이처럼 새로운 존재로 표현시키는 것이 바로 예술이 아닌가 싶다.

▼ *Reality+Image* 608-580, Mixed Media, 200×260cm, 2006

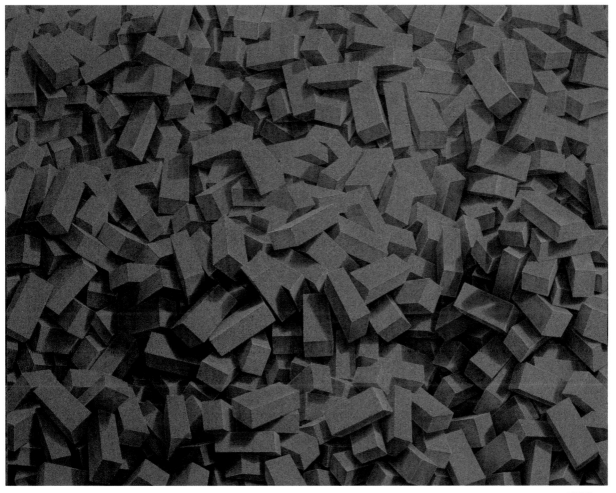

▼ *Reality+Image* 912-1094,
Mixed Media, 145×200cm,
2009

▲ *Reality+Image* 901-999,
Mixed Media, 180×180cm,
2009

김구림

金丘林, Kim Ku Lim, 화가
1936년 대구 출생
뉴욕 Art Student League에서 회
화와 판화 전공
전 홍익대학교 미술대학원 강사

음(陰)과 양(陽)에 대하여
1950년대부터 2011년까지 즉 현재까지의 나의 작품은

일관성 배격, 같은 것은 없다

한마디로 이러한 것이다라고 말하기에는 너무나 어렵기도
하지만 또한 그것을 설명한다고 하더라도 거기에는 모순이
생길 수 있는 소지가 있기 때문이다. 왜냐하면 세월이 흐르
는 동안 시대가 변하고 모든 환경이 변하고 또한 인간의 사
고도 변하기 때문이다. 그러므로 작품도 당연히 시대의 변
함에 따라 변모되어 갈 수밖에 없는 것이 우리가 살고 있는
현실이다. 더군다나 나의 작품은 세월이 바뀜에 따라 그 시
대의 환경 속에 생활하며 그 시대의 문명의 혜택을 받아 살
아감으로 인해 그 당시의 감각과 체취가 배어 있는 작품이
자연히 나올 수밖에 없었으며 또한 당연히 그렇게 나와야
만 된다고 나는 생각한다.

나는 남들처럼 평생 일관성이라는 측면에서 하나의 형
태와 틀 속에 갇혀 세월이 변함에도 불구하고 영원히 자기
것인 양, 똑같은 행위를 반복함으로써 자기 자신의 존재를
각인시키지만 이러한 작품의 행위는 나의 사전에서는 찾아
볼 수 없다.

현재의 나의 소재들은 오늘날에 존재 하는 것들, 즉 우
리가 살고 있는 곳 어디에서나 볼 수 있고 사용하며 생산되

◀ *Yin and Yang 8-S 149*
Mixed Media, Object, 72×
51×6cm, 2008

는 것들을 대상으로 작품의 이미지를 끌어낸다.

생성과 소멸, 변화와 발전, 삶과 죽음, 우리는 무엇이며 어디로 가는가, 과거와 미래가 교차하는 현재에 내가 존재하는 것은 무엇을 의미하는가? 나는 나이며 또한 나로 하여금 내 주위의 존재물을 인식케 하며 사고하게하며 활동하게 하며 무엇인가 생산하게 한다. 그것은 나로 하여금 작품이라는 존재물을 만들게 한다.

최근의 작품에서는 여러 가지 쓰지 못하는 폐기물들을 이용하여 그것들에 생명을 부여하고 새롭게 태어나게 하며 그것들이 서로 엉켜 하나의 덩어리로 새로운 모습으로 재탄생함으로써 이 세상에 또 하나의 존재물이 탄생되게 한다. 그러므로 해서 나는 현재와 우리 시대의 신화를 창조한다. 나는 오늘이라는 시대성을 부각시켜 이미지가 갖는 상징성을 화면에 표현해가면서 현재의 인간상이나 사회를 비판하고 또한 새로움의 장을 열어 보이고자한다. 나는 시대의 변함에 따라 자연스럽게 작품도 변모를 거듭한다. 그것은 세월이 변함에 따라 인간의 사고도 변하기 때문인 것이다. 나의 최근 작품에서는 서로 대비되거나 연관성이 없는 것들을 한자리에 병치시킴으로써 서로가 충돌하며 하나가 되게 하고 실물과 가공품이 만나 일체가 되게 한다. 거기에는 현재의 과학문명이 낳은 여러 가지 물질문명의 기능을 이용하기도 하고 그것들이 나의 작품의 소재와 도구가 되고 하나의 오브제로 둔갑되어 또 다른 언어로 새롭게 태어난다.

깨어지고 찢겨지고 더러워지고 버려진 사물은 나의 손에 의해 다시 조립되고 해체되어 변신을 거듭하면서 소생시켜 현대 문명에 대한 비판적 메시지를 담아낸다.

최근의 평면회화에서는 흔한 잡지나 광고물 같은데서 유행하고 있는 인물사진이나 기호품들을 디지털 프린트로 캔버스에 실사하여 그 위에 붓질을 가하여 기존의 이미지를 지워나간다. 이 행위는 기존의 관습적이고 형식화된 필치로 어떠한 대상을 그려나가는 것이 아니라 실사된 이미지와 실사되지 않은 비형상의 붓질이 서로 마찰하면서 이미지가 이미지가 아닌 모습으로 변신하며 또한 비이미지가 이미지로 둔갑되어 지는 상황이 화면 안에 벌어진다. 그것은 이 시대의 문화와 인간의 삶과 욕망 선과 악, 자연과 문명 등을 작품의 언어로서 표현해 보고자 함이다. 이러한 것은 음과 양 우주의 생성과 이 세상의 모든 자연과 삶, 모든 원리 생과 사의 법칙이 아우러진 뜻이기도 하다.

▶ *Yin and Yang 10-S 101,* Mixed Media, Object, 170.0×60.6cm, 2010

▲ 음양 **8-S.45** Digital Print.
Acrylic on canvas, 100×
80.3cm, 2008

현상(現像)에서 흔적(痕跡)으로 (얼음작품) 1969년작

이 작품은 붉은 직사각형 플라스틱 통 세 개를 나란히 바닥에 일렬로
펼쳐놓고 그 속에 각각 크기가 같지 않은 얼음덩어리를 통속에 넣은 다
음 얼음 윗부분에 얼음크기와 같게 트렌싱페이퍼를 잘라 얹어 놓은 작품
이다.

얼음은 하나의 고체이면서 물질이기도 하다 여기에 또 다른 크기가
같은 종이라는 물질과 서로 화합하여 하나의 덩어리로 보여 진다. 그러
나 그것은 시간이 흐름에 따라 얼음이라는 고체는 서서히 액체로 변하면
서 그 형태는 사라지고 만다. 그러나 처음부터 얼음과 서로 밀착되어 있
던 종이는 그 모습 그대로 남아 외롭게 물위에 떠있다 그러나 이것마저
도 시간이 흐름에 따라 물이라는 액체도 사라져 없어진다. 그러나 여전
히 그 자리에는 처음의 얼음형태 크기의 모습과 흔적을 종이를 통해 우
리에게 보여 주고 있다.

있음은 곧 없음의 상대적이며 이세상의 존재물은 태어났다 사라지고
보이는 것 같으면서 보이지 않는 그 무엇이 우리를 감싸고 있는 것이다.
이것은 곧 자연에 순응 하며 공(空)의 세계와 무위자연(無爲自然)으로
돌아가는 것이다.

물질과 비물질 현상과 사라짐 그리고 흔적 이것은 곧 우리가 살고 있
는 우주의 섭리이며 또한 이 세상사의 일면이기도 하다 인간도 태어났다
가 죽어가고 모든 만물이 그러하듯이 윤회(輪回)로서 환원(還遠)한다.
그 환원은 처음의 그것이 아닌 또 다른 새로운 모습으로 탄생하는 것이
다. 이것은 곧 진리이며 도(道)이다.

▼ *From phenomenon to traces,* plastic box, ice, transparent paper,
480×110×80cm, 1969

김 상 구

金相九, Kim Sang Ku, 판화가
1945 서울 출생
1967 홍익대학교 서양화과 졸업, 동
대학 대학원 졸업

그림 그리는 일이 행복한 직업이라고 말하지만, 어디 물 흐르듯 하겠는가? 다만 끊이지 않고 전념 하고자 하는 의지만은 남다르게 갖고

그림 그것은 행복이다

자 하는 게 내 심정이다. 천직으로 혹은 장인적인 기술자라고 이야기해도 좋다.
　아주 먼 옛날부터 여기까지 한 종류만을 작업하다 보니, 남들은 목

▶ *NO. 947*, 목판화, 110×71cm,
2007

판화가 나무를 닮은 사람이라고 말한다.

　스케치의 시작은 나무 기둥 마냥 세로 선을 죽-내리 긋는데서 부터 출발이다. 화면 분활이나 모양의 변형을 미리 계획된 것은 없지만, 그저 그려 보았던 수많은 다른 것과는 차별화된 나만의 모양과 색을 쫓아 날아다니는 나비를 보듯 하얀 화면을 나눈다.

　그 과정이 나의 즐거움이 아닌가 싶다. 분명히 어제 것과는 다른 선과 면의 분활이 조금씩 조금씩 변하는 모습이 당장은 안보이지만, 한 권씩 불어나는 스케치 북을 넘기다 보면 아! 이때가 좋았는데 나도 모르게 후회되는 과정을 느끼기도 한다.

　수평선의 반복은 바다나 대지의 확 트인 풍경의 요약이다. 선위에

◀ *NO. 946*, 목판화, 110×71cm, 2007

오리가 간간이 놓여져 있는 풍경은 언제 부터인가 도장 마냥 화면 구성에 쓰여져 요긴한 노릇을 하는 나의 마스코트가 되어 버렸다.

날개가 기다란 새의 흐름도 같은 맥락에서 오늘도 부심코 화면 위에 날려보내곤 한다.

오리나 새나, 나무나 들판이나 모두가 자연에서 오는 소재를 반복하여 그리다 보면, 복잡한 화면보다는 단순한 쪽을 택하게 된다. 내가 다루는 목판화는 분명 만지면 따스한 온기가 느껴지듯, 자로 잰 듯한 것보다는 자연스러운 선들을 찾아 판각하려고 노력을 한다. 찍혀져 나왔을 때, 잠시의 순간에 하얀 종이에 까맣게 눌려 보여지는 흑백이 주는 아름다움 그 맛을 찾아 목판화를 즐기는 듯하다.

▶ *NO. 952*, 목판화, 100×70cm, 2008

또한 두 세번 꺽여 새기어야 되는 선을 단숨에 파내는 기술이야 말로 오랜 경험에서 오는 숙련이 더 해져 더 단순하게, 더 힘이 있는 듯이 보여 지는 것이 요즈음 나의 목판화가 아닐까? 싶다.

　판각할 때 몇 가지 버릇이 생겼다. 조심스럽게 파기 보다는 힘의 강약을 미리 짐작하여 시작한다던지 아예 섬세한 부분은 미리 손을 보아 놓고 속도를 낸다던지 효율성을 찾아 점검하는 일의 시간이 많아졌다.

　여러 잡다한 어려운 이야기야 나만 있으랴!

　내 작업에 목판화라도 찍혀 나온 작품이 만족하여 다음 작업을 불러 일으키듯, 판종이야 어떻든 찍혀 나온 목판의 자국을 오늘도 응시하며 더 나은 작품을 생각한다.

◀ *NO. 953*, 목판화, 100×70cm, 2008

김승연

金承淵, Kim Seung Yeon, 판화가
1955 출생
홍익대학교와 동 대학원 졸업
뉴욕주립대학 대학원에서 판화 전공
홍익대학교 판화과 교수

▼ *Night Landscape-20062*,
Mezzotint, 40×60cm, 2007

나의 풍경은 이미 우리주변에 존재하는 아주 일상적이며, 익명적인 것들이다. 그러나 이러한 일상적인 풍경들이 나에게는 또 다

현실과 일루전, 그 익명성과 미학

른 사실의 풍경으로 재해석 되어진다. 풍경의 주제는 어느 특정지역에 국한되지 않는, 도시의 일정지역을 무작위로 채취한다. 누구나 본 적이 있다고 생각되는 보편적인 풍경들, 지식과 경험으로 충분히 이해되고 만져지는 것들을 선택하면서 현실과 일루젼 사이의 공간을 헤집고 다니는 자신을 발견한다.

사실상 나의 풍경에서 형상의 의미는 별로 중요하지 않으며, 그보다는 불빛의 움직임이나, 그 움직임에 따른 시각의 변화, 상황의 변화에 따르는 가변성을 강조하고, 이외성을 동반하는 일루젼을 강하게 나타내고 있다고 생각하며, 이러한 특징들을 명확하게 포착하여 밤풍경의 이미지를 표현하고 있다. 한편으로, 나의 작업은 낭만적이며, 어둠이라는 관념을 통한 도시의 망각된 이미지를 통

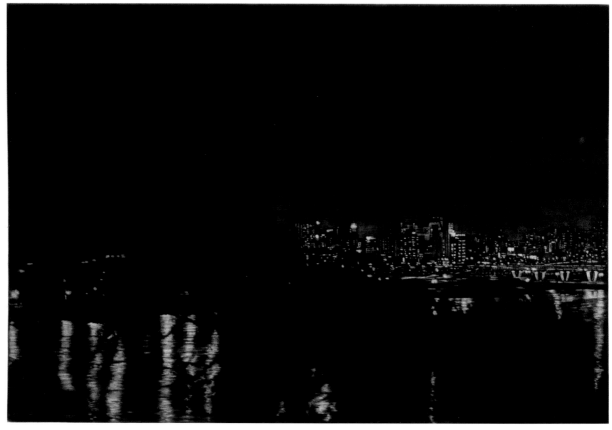

하여 예술적으로 부각시키는 판화기법의 섬세한 매력을 보여주려고 한다.

고전주의나 리얼리즘과 같이 이른바 사실주의 미학이 갖는 예술의 생산방식은 일정한 사회적 기호와 성격을 갖고 있다고 한다. 이 기호는 사회와 역사라는 문맥에 충실한 이른바 현실성, 현장성에 기초한 것이지만 그럼에도 불구하고 예술생산자인 예술가는 현실이라는 대상에 대하여 다양한 방법으로 탄력적인 대응을 해오고 있다. 그들의 미학에서 예술은 표현방법과 목적이 사회적 생산물이건 자율성이건 간에 결국은 예술가의 상상력과 표현에의 열정에 중요한 몫이 맡겨진다는 생각이다.

지극히 평범하고, 편안하며 아카데믹한 소재를 판화라는 새로운 틀에 적용시킴으로써 오늘날 다시 의문시되는 현대미술 그 자체의 확인과정에서 의미있는 도전을 하고 있다는 생각이다. 나의 밤풍경이 생산해 내는 구체적인 현장에 관한 주제들인 현대도시의 부속물들, 서울의 야경 등 지극히 존재론적인 소재들은 나 자신의 주관이 개입될 공간이 적은 대신에 관객과의 소통은 매우 직접적이며 효과적으로는 배가되는 것들이다. 따라서 이처럼 노골적이고 분명한 소재들은 현실의 왜곡을 피하고 정직한 묘사 즉, 정공법을 통하여 집중력을 얻는 대신에 관객이 가장 놓치기 쉬운 작은 것들

▼ *Night Landscape-20044*, Mezzotint, 40×60cm, 2006

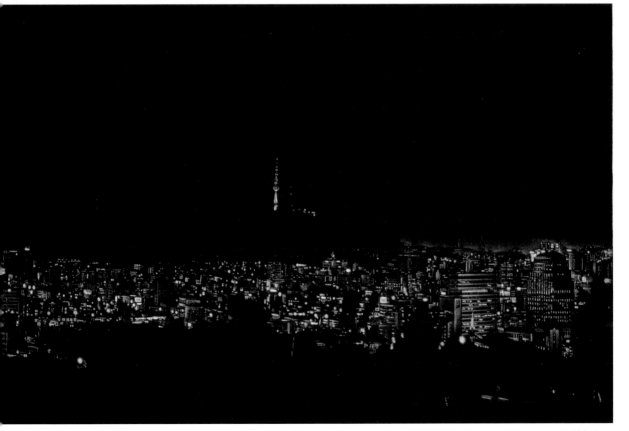

을 통하여 탄력적인 나 자신의 목소리를 획득하고자 한다.

동판화 기법에 의해 제작되는 구체적인 현장에 관한 생산물들은 우선 오브제의 자기지시성이 빈약한 것이 특징이라고 한다. 나의 작업은 자기지시성이 강한 자율적 예술형식을 의도적으로 버림으로 해서 나름대로의 의미있는 적응력을 키우고 있다고 생각된다. 본인이 추구하는 인내와 숭고의 미로 표현되는 세계에 대한 믿음은 불변의 원칙으로 간직하고 있다.

▶ *Night Landscape-20082*,
Mezzotint, 30×60cm, 2009

▶ *Night Landscape-20052*,
Mezzotint, 30×60cm, 2007

김용철

金容哲, Kim Yong Chul, 화가
1949년 강화 출생
홍익대학 미술대학 서양화과와 동대
학원 졸업
홍익대학교 교수

▼ 노란 하트 Yellow Heart. 캔
버스에 유채, 메탈릭 색소, oil,
metallic pigment on canvas,
200×116cm, 1984

"모란을 그린 이유."

1984년 개인전(문예진흥원 미술회관)에 3개의 연작으로 발표
되었다.

'희망과 평화의 메시지'를

이전의 작품들이 사진매체로 제작된 정치 상황에 대한 저항적
비판의 시각이었다면, 이 하트 이미지를 크게 등장시켜, 광주사태
이후 갈등과 분열의 시대 상황에 대응하여, 이제는 분노와 비판보
다는 회화를 통해 우리의 현실을 치유할 수 있는 긍정적 언어로서
의 메시지를 제시하여야겠다는 의지로 표출된 작품이다.

이때부터 작품의 기본 매체가 사진, 실크스크린으로부터 유화,
아크릴릭으로 옮겨지며, 특히 색채의 요소가 강조되어 밝은 원색
과 메탈릭 색소(반짝이)등이 광범위하게 사용되며, 직접적이고 쉽
게 그려지는 양식의 순수한 회화 작품으로 전개된다. 긍정적 언어
로서 '희망과 평화의 메시지'를 전하려 하였다.

모란꽃은 80년대 후반, 나의 '하트' 그림에 나타나기 시작해서
지금까지 회화작품의 대표적인 소재로 자리하고 있다.

오늘 한반도에 살고 있는 우리들은 그야말로 크나큰 사회 문화
적 변화의 물결 속에서 살고 있다. 서구화, 도시화, 정보화, 인터넷

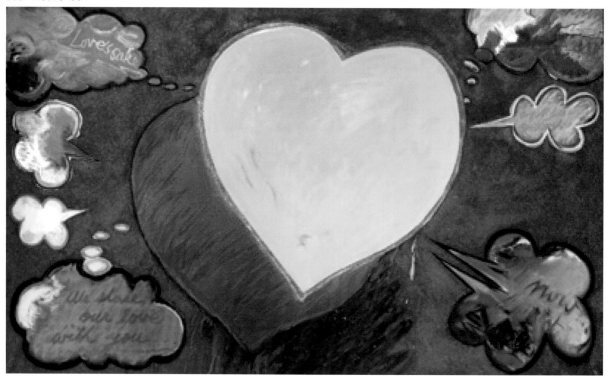

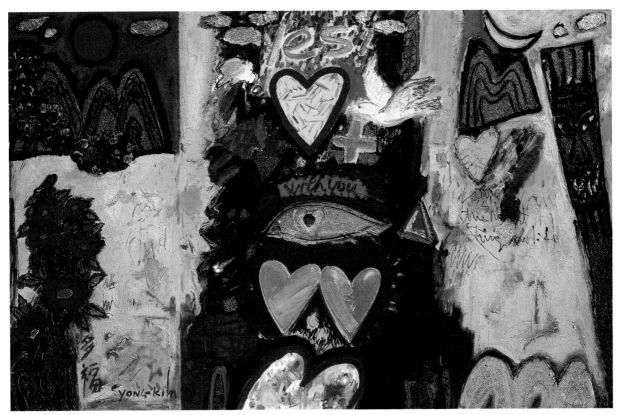

▲ 그대와 함께-어제, 오늘, 내일
Acrylic, Metallic pigment on
Canvas, 162×227cm, 1990

과 시장개방, 물류이동과 여행의 보편화 등으로 지난 반세기 동안 한국인의 삶의 모습과 환경은 그야말로 몰라보게 많이 바뀌었다.

그러나 세계화라는 명분하에 모든 것이 변하고 옛 것은 사라져 가고 없어지는 현실에서 그래도 우리에게는 변하지 않는 것이 있다. 우리의 생활에서 김치와 온돌문화가 살아남아 이어가듯, 우리의 삶 속에서 늘 그 자리에 있어야 했던 것, 아직은 살아 있는 것은 무엇일까.

우리의 부모님이 바라고, 그의 조상님들이 바라던 삶속에 이어 온 가치. 또한 오늘 우리 속에 아직은 자리하고 있는 그것은 과연 있는가? 이는 '효'를 바탕으로 한 '가정의 화평'을 바라는 마음과 의식일 것이다. 가정의 행복. 이와 같은 말은 고루하고 상투적인 문구로 들리지만 예나 지금이나 절실한 바램이며, 인류사회를 지탱해 온 근본 가치가 아니겠는가.

우리의 옛 어른들은 가정의 화목을 중히 여기며, 모란꽃이 활짝 핀 화조도를 안방 벽장문에 붙이고, 침구에 수를 놓았고, 병풍에 그려 펼쳐 둘려진 공간에서 생활하며, 순간순간 눈에 들어오는 그 그림들을 보며, 어지러운 마음을 가라앉히고, 풍요롭고 둥근 마음을 가지게 되었다.

세상이 변하여, 우리의 고유문화와 생활 모습이 없어지는 요즘에, 이러한 모란 그림을 통해서 화조도에 담겨진 전통문화가 우리

의 가정에서 이어져 가길 바라는 마음에서 활짝 핀 모란꽃을 한참을 그렸다.

그리하여 시대가 흘러도 변하지 않는 우리 정서와 문화 속에 녹아있는 '가정의 행복'과 '부부 사랑', 그 삶의 메시지를 실천하며, 또한 이 전통이미지의 회화를 오늘의 세대와 후대에 전승하고자 하는 것이다. 또한 우리가 이를 하나의 전형으로 잘 가꾸어 유지한다면, 의식주문화와 사회 환경 시스템이 서구의 모습으로 닮아가는 현실 속에서, 반대로 우리가 그들에게 건네줄 수 있는 훌륭한 인본주의 가치로서의 문화유산이 될 것이라 본다.

▼ **화조도 - 모란과 매화** Acrylic and Metallic Pigment on Canvas, 60.4×116cm, 2001

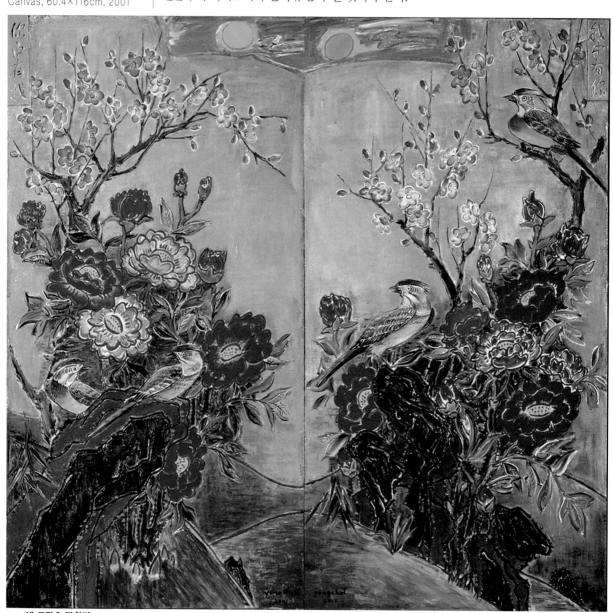

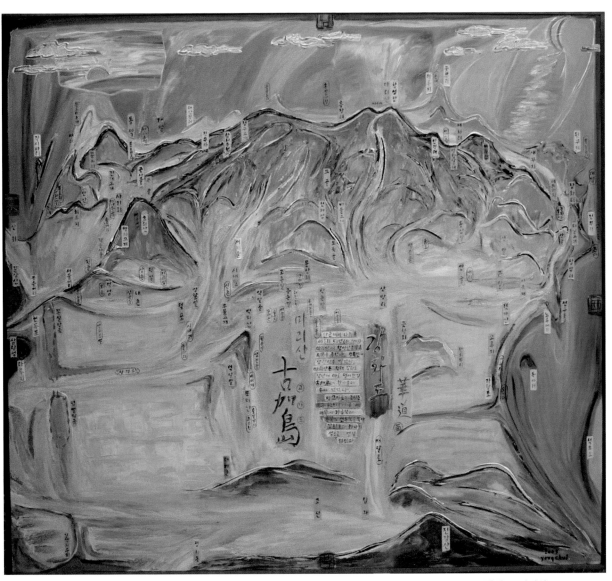

▲ 강화도-마니산 Acrylic on
Canvas, 200×200cm, 2003

김 재 권

金在權, Kim Jae Kwon, 화가
1945년, 전북 정읍 출생
프랑스 국립 파리 8대학 조형예술대
학 졸업, 조형예술학 박사 학위 취득
건국대, 인천대, 단국대 대학원 교수

하이브리디즘(hybridism)적 기호시스팀에 관하여 그동
안 나는 전방위 예술가, 전천후예술가 또는 토탈아티스트라

화폭공간을 기호들의 집합체로

고 불리울 정도로 여러 가지 형태의 예술을 학제(學際)적
으로 전개해 왔다. 비디오, 레이져, 컴퓨터 등을 이용한 테
크놀로지작업, 퍼포먼스라고 하는 행위예술, 드로잉적인 평
면작업, 다원주의적인 회화작업, 그리고 음악에 이르기까
지…… 즉 장르와 장르사이, 양식(style)과 양식사이, 매
체와 매체사이의 벽을 무너트리고 그 자리에 예술이라는
다층집을 지어 살고 있는데 그것이 곧 나의 하이브리디즘

▶ **무제**, oil on Paper, 71×
98cm, 2005

어떤 인류학자는 "요즘 젊은 세
대처럼 무기력한 세대는 역사상
본일이 없다"고 말할 정도로 나태
하고 무기력한 요즘 젊은 세대의
상황을 풍자적으로 표현하고 있
다. 이 작품에서 주제가 되는 인물
의 얼굴은 남자인데 여성형 유방
을 하고 있는 점이 특징이다.

(hybridism)적 예술세계이다.

　나의 작품은 관념이 아닌 하나의 통찰력으로서의 이미지들이다. 그 이미지들은 역사와 사회, 그리고 삶에 대한 리얼리티, 즉 사실 또는 진실에 대한 탐색으로, 하나의 사고(思考)시스템으로서의 예술세계를 목표로 한다. 여기서 말하는 '역사'란 작품의 대상이기도 하면서 그 자체로 주제이기도 한데 이는 내 작업에서 진보된 형태의 예술양식을 추구하면서, 예술의 진화에 따른 창조적 가치를 들어올리는 표현을 하려고 했음을 의미한다. 또한 '사회'라 함은 사회적으로 부각되고 있는 쟁점들을 끌어들여 이것을 주제나 대상으로 표현한 것으로써 이를 통해 사회적 삶을 향한 〈예술의 기능수행〉에 충실해 보려고 했다.

　그리하여 나의 작품들은 신화, 역사, 문명, 종교, 권력, 전쟁, 환경, 재난 등의 주제를 통해서 사랑과 미움, 고통과 번

▼ 성찰 Zen5054, oil on canvas, 162×130cm, 2005

'사람이 종교를 만들고 종교가 사람을 만든다'라는 말처럼 인간과 종교는 불가분의 관계를 맺고 있다. 그러나 종교의 대립은 때로는 전쟁을 불러 일으켜 많은 인명을 살상하기도 한다. 중세의 십자군 전쟁이 그랬고 이라크 침공과 보스니아 내전이 그렇다. 이러한 참상의 원인은 종교인들의 자기성찰이 부족하기 때문이다

민, 왜곡과 편견 등에 관계되는 요소들을 대상으로 설정하여 작업을 한 것들인데 결과적으로는, 기호화된 조형공간으로 나타난다. 다시 말해서 나의 작품에 나타나는 대상들은 그것이 인물이든, 자연이든, 사물이든 간에 미니멀한 형태로 압축된 하나의 기호들이며 나는 이러한 기호들의 집합체로서의 화폭공간을 구성하게 된다. 따라서 나의 작품 속에는 구상적인 요소와 추상적인 요소가 공존하기도 하고 어떤 경우에는 하나의 화폭공간에 여러 종류의 표현양식이 등장하기도 한다. 특히 대상의 배경이 되는 공간은 색채 위에 연필선을 교차해가며 중첩시켜 얼룩주의(tachisme)적인 추상공간을 이루는 경우가 대부분인데 이는 비디오 작업에서 영향을 받은 것이다. 즉 영상기호의 기본요소가 주사선이나 화소(畵素)이며 이것들이 중첩되어 영상기호를 만들 듯, 나의 평면작업에서도 이러한 요소를 참조시스템(referense system)으로 적용하였다. 그 결과 이러한 연필선에 의한 얼룩주의적 공간은 화면에 진동과 공명효과를 불러일으켜 각 대상이 지니고 있는 시각효과를 증폭시킨다.

▼ **평화를 위한 기원**, oil on canvas, 244×192cm, 2003
2002년 미국이 이라크를 침공하는 장면을 기호를 통해 은유적으로 표현하고 있다. 펜텀기의 공격을 받고 있는 화려한 문명, 민간인 희생자의 유골과 불타는 도시, 이러한 상황을 외면하거나 무표정한 정치인들, 거기에는 종교분쟁이라는 불신의 그림자가 드리워져있다. 이러한 불신의 그림자를 걷어내기 위해선 종교 간의 화해가 절실히 요구 된다.

미디어 아트를 거쳐 도달한 나의 '하이브리디즘적 기호시스템(Hybridsimic Signal System)'을 적용한 평면작업은 포스트모던적 논리를 뛰어넘으려는 작가적 릴레이션 시스템이다. 여기서 하이브리디즘은 '무엇을 표현할 것인가'에 관계되는 것으로, 그것은 작품에서 주제를 설정하고 대상을 결정하는 동인이 될 뿐만 아니라, 작품상에서 정신적이거나 이념적인 것을 내포하는 개념(Concept)이 된다. 그리고 기호시스템은 '어떻게 표현할 것인가'에 해당하는 방법적인 것이다. 따라서 김재권, 나의 작품은 하이브리디즘에 입각하여 동서고금을 넘나들면서 선택된 주제나 대상을 기호화하여 절제된 언어로 표현하는 것을 말한다.

▲ **인물-PRO230**, 69×62cm, 2005

여인상을 통해서 한국인의 얼굴에 담긴 조형미를 추구해 본 작품이다. 왼쪽으로는 비단을 펼쳐 놓은 듯이 폭포가 굽이쳐 흐르고 십자가와 사자상의 기호는 도덕과 권력을 은유적으로 표현함으로서 인간이 지닌 갈등구조를 첨가시켰다.

이렇듯 나의 작업은 하나의 기호시스팀 위에 세워진다고 말할 수 있는 바, 이는 내 작품이 소통목적을 수행해야 하기 때문이다. 내 작품에서 기호들은 미니멀한 형태로 화폭공간에 등장, 언어화된 코드를 만들어 가는데 이는 관객과의 시간, 거리, 농도를 재조정하여 가장 절제된 언어로 의사를 소통하기 위해서다. 그러나 제 아무리 수행목적이 좋아도 작품이 난해하거나 완성도가 없는 것은 소통대상인 관객들로부터 외면 당해 왔다는 사실을 나는 그간의 경험을 통해 알고 있다. 그래서 나는 시인들이 서정성과 시적 완성도를 통해서 독자들을 감동시키듯 나 역시 시각적 센세이션을 동반한 조형의 완성도를 통해서 소통목적을 달성하려고 한다. 그러다 보면 어떤 경우에는 작품이 너무 서술적이거나 아니면 너무 개념적이거나 비평적인 성격을 띄게 되는 경우가 있는데 이것들이 완벽하게 하나로 통합된 화폭공간을 구성하는 것이 내가 앞으로 풀어야 할 과제이다.

이상과 같은 시각에서 볼 때 나의 작품세계는 <하이브리디즘적 기호시스템> 위에 세워진다라고 말할 수 있다. 여기에서 하이브리디즘은 "무엇을 표현할 것인가"에 관계되는 것으로, 이것은 주제를 설정하고 대상을 결정케 하는 동인(動因)이 될 뿐만 아니라 작품상에서, 정신적이거나 이념적인 것을 내포하는 개념(concept)이 된다. 그리고 기호는 "어떻게 표현할 것인가"에 해당하는 방법(methode)적인 것으로, 하이브리디즘 정신에 입각하여 동서고금을 자유롭게 넘나들면서 선택된 주제나 대상을 절제된 언어로 기호화하여 표현하는 것을 말한다. 따라서 김재권, 나의 작품세계는 하이브리디즘적 개념 속에서 주제나 대상을 찾고, 이것을 절제된 조형언어로 기호화해서 공간을 창조하는 작업이라고 할 수 있다.

김 진 두

金珍斗, Kim Jin Doo, 화가
1957년 경남 마산 출생
경희대학교 미술대학 미술교육과 졸
업

초기에는 선(線)과 면(面) 그리고 색상 등을 기하학적인
요소와 유기적인 요소, 즉 양자(兩者)의 특성을 중요시 하

다채로운 심리적 울림과 인간성 회복의 메시지

여 작품을 제작하였다. 내용은 현실적 모순과 그로부터 벗
어나고자 하는 상황들을 표현한 작품이라 하겠다. 차츰 현
실을 비켜나가면서 기하학적 정신과 섬세한 정신이 별개의
이원적 요소가 아니라 끊임없이 역동성으로 작동하는 의식
(意識)의 연장선에서 작품을 제작해 오고 있다.

그리고 회화란 어디까지나 조형적 표현방법상의 미학적
깊이에 의거해 의미 내용의 완성도도 결정되는 것이라 생각
한다. 아울러 존재의 다채로운 심리적 울림과 인간성 회복
의 메시지에 역점을 두고 현대적으로 조형화하는 실험을 지
속적으로 전개해야 할 것이다. 이러한 체험을 바탕으로 걸
러내고 또 걸러내는 작업의 순환 속에서 작품은 탄생되는
것이라 말하고 싶다.

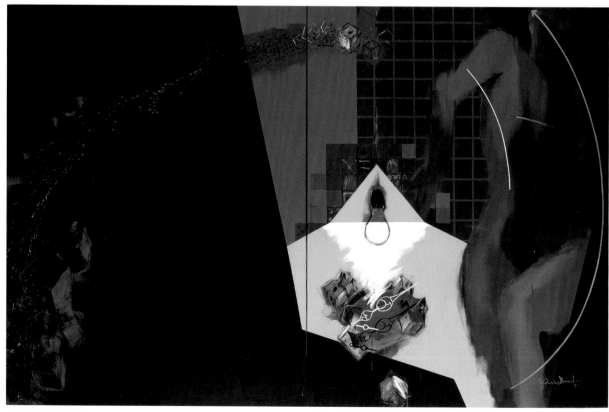

48 내 그림을 말한다

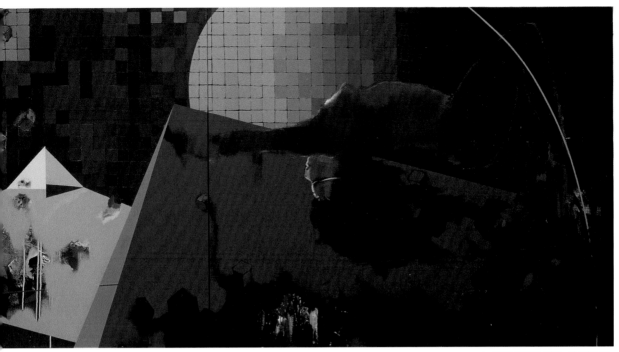

▲ 이중구조에 대한 사고(思考),
Consideration for dual structure,
Acrylic on canvas, 130.0×
324.4cm, 1991

　추상적이고 기하학적인 공간구
성법, 그리고 사실적이고 유기적인
표현방식과 더불어 탄탄한 구축성
(構築性)과 깊이감의 조성에 역점
을 두고 제작한 작품이다.
　여인은 현실과 다른 또 다른 세
계 −과거에 대한 향수, 혹은 미래
에 대한 이상향 − 로 헤엄쳐 나가
고 있다.

◀ 이중구조에 대한 사고(思
考), *Consideration for dual
structure*, Acrylic on canvas,
117×182cm, 1990

　화면에 등장하는 여인은 단순히
수동적인 모델로서의 물상적(物
像的)인 의미만을 드러내고 있는
것이 아니라, 현대의 도시문명과
그 사회가 처한 병폐로부터 벗어
나려고 하는 하나의 인간상이다.
　시계바늘, 주사위 형태의 입방체
들을 가장 밝은 색면 공간에 배치
시켜 시각적인 요소와 의미 내용
을 강조시킨 작품이다.

▲신화(神話)-0409, *Mytho-
logical story-0409*, Mixed media
on canvas, 91×117cm, 2004

　민화(民話)를 차용하면서 선묘
적(線描的)으로 재해석 하여 작
품에 도입시켜 보았다. 자유로운
선(線)의 형태를 유지해 보고자
작은 튜브에 물감을 담아 화면에
직접 짜내면서 제작했다. 화면 전
체는 기하학적인 틀로 배치시켜
성질이 다른 재료를 사용했다. 일
종의 대립이라 하겠다. 이러한 대
립을 통해 충돌하고 교류하면서
발생되는 긴장감을 조형적으로 표
현한 작품이다.

▲ 누드-이미지채집, *Nude-image collection*, Mixed media on canvas, 91×117cm, 2011

　캔버스 위에 별도 제작한 누드 드로잉 작품을 꼴라쥬한 작품이다. 기존의 회화작품이 어느 정도 수정과 보완이 가능하다면, 누드 드로잉은 그것이 불가능 하다는게 무엇보다 큰 매력이다. 논리적으로 이성석인 사고를 배세시기고, 지극히 감성적인 행위를 최대한 살리는 실험을 시도해 보는 것도 작가에 있어서 하나의 수양과정으로 가능한 일이라 여긴다.

김 태 호

金泰浩, Kim Tae Ho, 화가
1948년 부산 출생
홍익대학교 미술대학 서양화과 및 동
대학 교육대학원 졸업
현재 홍익대학교 미술대학 교수

나의 작품에 대해 논할 때면 가장 흔히 듣는 말이 '철저한 장인정신', '일관성', '작품 구상 초기부터 철저하게 계획된'…… 이런 말들이다.

심상의 흐름, 리듬을 표현하고자-

물론, 계획하고, 계산하고, 구상하면서 내가 가진 역량이나 심상을 최대한 나타내고자 하긴 한다.

그러나 계획만으론 기대할 수 없는 더 많은 것들이 나타나는 장면이 바로 예술작품이다. 어떻게 보면 인간이기에 나타나는, 인간만이 할 수 있는 예술의 무한한 가능성을 나타내주는 곳이라 생각한다.

그래서 군이 장인정신 소리를 들어가며 일일이 그 많은 색들을 입히고 덮고 쌓아가며 구상한 바를 추구한다. 그러나 허무하기 짝이 없게도 그것들을 다시 깎아낸다.

그러나 그러한 허무한 일들의 반복 속에 내면의 색층들이 드러나게 되면 작품에 녹아난 인간의 심상들이 여지없이 펼쳐진다.

그래서 최근 작품들은 초기작들보다 세월이 더해질수록 점점 색층이 늘어나기도 하고 더욱 다양한 밑작업이 생기기도 한다. 연륜만큼 경험도 느낌도 배가 되기 마련이니까 그림도 농밀해 진다고 볼 수 있다.

단조로울 수 있는 모노크롬의 거대한 평면이, 칼로 깎아낸 면마다 드러나는 무수한 색, 선들과 그로 인해 생겨나는 복잡하지만 규칙적인 많은 격자무늬 공간들로 묘한 아이러니를 선사해 주는데 이것이 내 작품관을 관통한다. 단순하면서도 단색이 한 번 지나가고만 색면처럼 지루하지 않고, 다양하면서도 일련의 패턴과 규칙이 있어 복잡하지만은 않은 인생과 같은 이야기가 있다.

인간들 군상처럼…. 그들의 마음처럼…. 그 많은 작은 방들이 똑같은 것이 없고, 아주 전혀 다른 모양도 없다.

전부 같아 보이지만 각각 다른 모양이고, 제각각 모두 다른 것처럼 보이지만 일정한 패턴이 있다.

내 작품은 세계에서 유일한 방법으로 작업한다고 알고 있다.

어떻게 보면 너무 어리석기도

▶ *Internal Rhythm 2010-02*,
Acrylic on canvas, 27×19.3cm,
2010

작품의 특징

내재율의 표정을 일별하자면 무엇보다 화면에 덕지덕지 쌓인 안료 층을 깎아 냈을 때 드러나는 무수한 색료들의 파노라마라고 할 수 있다. 그리고 씨줄과 날줄이 일정한 그리드로 이루어진 요철의 부조그림이다.

단일 색면의 화면은 단지 표면일 뿐 그 밑에는 중첩을 거듭한 여러 겹의 다색 색층이 깔려있다. 그것은 작업의 프로세스를 두고 볼 때 색의 중첩과 터치의 중복에 의해 감추어져 버린 것들을 다시 예리한 끝칼을 이용하여 드러냄으로써 화면에 긴장감을 도모하고 생성과 소멸의 이중적 구조를 나타낸다. 이러한 지층변화와 같은 색층이 보여짐으로써 물성에 대한 새로운 가치가 부여되고 물질과 정신을 유기적으로 조화시킨 평면이 된다.

다시 말해 비어 있으면서도 차 있는 것, 스스로를 비우면서 동시에 그것을 통해 스스로의 현존성을 드러내 보여주는 것을 의미한다. 또한 그 여백을 하나의 실체로서 현존케 하는 것은 화면 바탕에 한결같이 존재하는 공간적 내재율이며 그 내재율의 변주가 화면을 지배하고 있다.

화면은 작은 미립자의 방들의 이모저모를 빌려 무엇인가를 드러내고 자신의 속내를 드러내는 것이다. 비록 할 말은 많지만 이것들을 무수한 입자들의 방에나 은닉해 두는 방식으로 말이다.

▲ *Internal Rhythm 2009-15*, Acrylic on canvas, 162.8× 113cm, 2009

하고, 헛수고로 비춰질 정도의 반복적 작업이다.

무수한 색들을 하나씩 입히고 덮고 쌓아 올린 다음, 다시 깎아내고, 또 그 드러난 공간을 종종 매우기까지 한다.

시지프스 신화를 떠올릴 만큼 무한 반복의 수고스러운 작업이다.

물감 층을 입히는 일보다 더 허무한 작업으로, 애써 쌓아 올린 물감을 다시 깎아내는 헛일(?)도 해왔는데, 그 안에서 펼쳐지는 무수한 선, 면과 그로 인해 창조된 긴장의 편린들이 평면회화를 시공을 초월하게 해준다.

그것은 아마도 물성을 통해 평면 회화의 한계를 넘어서려는 나의 의지가 서려있는 부분이다.

초기 작업인 '형상 시리즈'부터 나의 작품에는 늘 사람이 있었다.

절제된 이미지와 추상화된 형상 속에서 쉽게 알아보기 힘들다 해도 인체의 선들이 있다.

근작들은 평면 모노크롬 구조의 반복패턴으로 얼핏 보기에 그 때와는 대체로 달라 보이지만, 역시 인간이 있다.

▶ *Internal Rhythm 2009-60*, Acrylic on canvas, 92.3× 73cm, 2009

좀 더 안으로, 인간 내면의 표현을 한다고 할까?

인체의 선을 나타내기 보다는 심상의 흐름(리듬)을 표현했다 할 수 있다.

전체적으로는 모노크롬의 단색조로 뒤덮인 공간이지만 깎아낸 면에서 발하는 선들의 미묘한 흐름과 관계들을 보면 안팎의 사뭇 다른 분위기를 느낄 수 있다.

'Internal Rhythm'이라 칭하고 내면의 심상을 주로 나타내고 있다. 이것은 작가 자신의 내적 공간에 대한 표현일 수도 있지만 감상자 각자 자신의 심상을 느낄 수 있는 기회를 제공하기도 한다.

오랜 세월 좋은 작가로 남고 싶다면 자기 일을 좋아하고 행복하게 즐기며 할 수 있어야 한다는 게 나의 지론이다.

그렇다면, 시류에 그리 급급 하는 작가는 되지 않을 것이다. 유행이란 이미 바뀌기 위해 존재하는 것이고, 시대적 경향과 상관없이 자신만의 작업을 추구하다 보면 자전과 공전이 일어나며 만나는 시점이 생겨 트랜드와 맞닿을 수는 있겠지만 사조를 좇아가거나 남과의 경쟁은 무의미한 소비로밖에 보이지 않는다.

진정한 작가에게 최대 경쟁상대는 오로지 자기 자신밖에는 없다고 믿기 때문이다.

◀ *Internal Rhythm 2009-17*,
Acrylic on canvas, 162.5×131cm, 2009

문 혜 자

文惠子, Moon Hye Ja, 화가
1945년 부산 출생
홍익대 조소과 및 성신여대 조각과
대학원 졸업
장안대학교 교수

캔바스 위를 스쳐 지나가는 붓놀림은 나의 정신을 집중시키는 일종의 퍼포먼스다. 어떤 형태를 묘사하기 위한 것

삶의 열정, 음악이 있는 그림

도 있지만 붓의 놀림 그 자체에 더 중점을 둔다. 태양의 빛에 가까운 보라색 기운의 노랑색을 바탕에 칠하고 그 보색 톤의 자주색으로 드로잉을 한다. 그리고 끝까지 그 드로잉선을 존중한다. 빛이 스며들듯이 남겨지는 드로잉선 옆의 아주 좁은 공간의 바탕색인 노랑색은 내 그림이 숨을 쉬는 곳이다. 나는 주로 세필(0번)로 공간을 빠른 손놀림으로 채색하면서 나의 집중력을 발휘한다. 그때 나는 무척 즐겁다. 그래서 대작의 그림도 세필로 그리는 행위는 나만의 비

▶ *Music for Mass Murder Refrain(1001)* oil on canvas, 90x90cm , 2010년

갈구하는 손 놀림과 무희의 춤사위가 죽음과 희망의 순간을 기도 하는 구도자의 마음을 표현했다. 배경의 흰 꽃은 슬픔을 상기시킨다. 비밀을 간직한 듯 한 주사위가 허공에 놓여져 있다. 연약한 느낌의 분홍색 꽃들이 힘없이 흩어져 버린다. 그러나 아름다운 자태를 잃지 않고 있다. 죽음에 대한 반항 이다.

밀이다. 그림을 멀리서 보기도 하지만 가까이서 보는 붓의 흔적을 느끼는 것도 즐겁지 않은가?

아주 두텁게 칠한 색 위를 예리한 조각도로 스크레치 기법으로 그리는 것도 나의 즐거움이다. 이 때 나는 더욱 더 대담해지고 기운이 난다. 오랜 세월 조각을 해 온 나에게 조각도는 무척 친숙하게 움직여 준다. 색채를 사용할 때는 항상 인근 보색의 색채이론을 근거로 하며 밝고 명랑하고 때로는 암울하게도 표현하지만 대체적으로 5월의 자연을 연상케 하는 색상으로 그 음악의 분위기에 따라 채색한다. 보색의 원리를 염두에 두어서 서로의 색상이 선명하게 보이도록 노력한다. 마치 오케스트라의 연주회에서 각 악기의 조화로운 음색을 느끼는 것처럼 표현한다.

나의 그림은 무겁지 않다. 그러나 즐겁고 강렬한 에너지가 있다. 그것은 삶에 대한 나의 아주 긍정적인 모습을 보여주고 싶었다. 그리고 음악의 소리는 자연의 소리처럼 친숙하지 않지만 훌륭한 음악은 자연의 소리와 달리 감정이

▼ *Music for Dream's end Come True(1001)*, oil on canvas, 259.1 ×193.9cm, 2010

꽃이 만개한 꽃밭 사이로 사람들이 힘차게 걸어간다. 꿈을 이루기 위한 힘찬 행진이다. 무지개가 떠 있고 밤하늘에는 별이 총총 떠 있다. 꿈이 현실로 다가오는 느낌이다. 나의 정신에도 꽃이 활짝 피었다. 두둥실 떠있는 구름이 솜사탕 마냥 가볍게 표현되어 상쾌한 감정을 표현했다.

있다. 특히 내가 근간에 듣고 작업하는 포스트 락 음악은
나의 정신을 보다 더 앞서가게 한다. 전자악기와 오케스트
라의 현악기가 합쳐져 연주되는 음악을 듣고 그것을 재 해
석하여 추상과 구상을 넘나들며 나만의 세계를 구축하는
것은 현대회화에서 개인적 테크닉이 곧 현대회화의 한 장
르가 됨을 일치시키는 부분이기도 하다. 나는 현대음악을
들으며 가장 앞서가는 느낌을 차용하여 나의 그림에 표현
하고 있다.

자연스럽게 흐트러져 보이는 그림 그러나 단아한 긴장감
과 삶의 열정이 있는 그림을 그린다.

나의 정신의 근저에는 한국 전통의 무속음악이 베어있
다. 어릴 적 무속인의 굿판에서 화려하게 의상을 입고 무아
의 경지에서 춤을 추던 무속인의 모습이 나의 뇌리 속에 자
리하고 있다. 현대음악과 한국의 전통 무속음악은 일치하
는 데가 많다. 확실한 화성학에 근거하지 않은 자유로운 리
듬과 불협화음이 주는 묘한 느낌은 서로 비슷하다. 나의 그
림에서 음악의 주제에 맞게 표현되는 무희의 몸놀림은 내가
가장 즐겨 그리는 오브제다. 춤을 추듯 표현되는 무희의 모
습은 곧 음악이 흐르고 있음을 암시한다. 나의 그림은 눈으
로 보는 연주회다. 어떤 음악이든 시각적으로 표현이 가능
하다. 그림의 배경을 바쳐주는 흐름이 있는 곡선과 가끔씩

▼ *Music for hymn to the
immortal wind(1101)* 259.1×
193.9cm, oil on canvas, 2011

바람에 의존하여 하늘나라에서
행복한 만남을 기약하고 날아가
는 어린 소녀와 소년의 묘사를 중
심으로 화면 가득히 스산하게 흩
어져 바람을 연상케 하는 이미지
를 담고 있다. 아름다운 만남을
환영하듯 꽃밭 가운데 무희가 기
쁨의 춤을 추고 있다. 화면 중앙에
희망을 상징하듯 태양이 솟아 오
른다.

떠 다니는 음표는 시각적으로 나의 그림을 이해하는데 도움을 주기 위한 것도 있지만 디자인적인 요소로 공간을 장식한다. 회화적이고 디자인적인 요소를 동시에 표현한다. 평면적인 표현의 부분이 있는가 하면 입체적인 묘사도 있다. 나는 그것들을 하나의 틀에 모으려고 무척 고심한다. 나의 작업에서 가장 힘든 표현의 부분이다. 나는 매일 요가와 명상으로 나의 집중력을 키워나간다. 한 가지 제목의 음악을 수개월 반복하여 듣는 인내와 깊은 고찰은 나의 훈련된 정신에서 비롯된다. 예리하게 표현된 여백의 선에 매력을 느낀다. 그것은 인간의 한 가닥, 생명의 선이다.

내 작품의 특징

현대 회화에서 화가는 각자의 독특한 기법을 개발해야 한다. 나는 그 기법으로 그림의 제작과정을 모두 보여주면서 작가도 즐겁고 관람자의 눈도 즐거운 그림을 그리고 싶었다. 음악을 회화로 표현하는데 있어서 붓은 마치 지휘자의 지휘봉처럼 움직이게 하고 싶었다. 세필(0번)로 드로잉 하듯 가볍고 즉흥적인 기법으로 100호, 200호, 500호 등 대작을 거침없이 그린다.

화면에 빛의 색을 먼저 칠하고 보색의 대비를 이용하여 색상을 조화롭게 배치한다. 마치 음악에서 느끼는 조화로운 음색같이 표현한다.

작품을 제작 중에 거의 수정하지 않는다. 가늘고 예리한 여백을 남겨두어 마치 캔버스가 숨을 쉬듯 표현하기 위하여 무척 긴장하고 정신을 집중한다.

▲ *Music for Enchanted Landscape Escape(0915)*, oil on canvas, 486.6×162.2cm, 2009

음악 속에서 느껴지는 자연의 묘사가 실제적인 것이 아닌 환상의 자연이어서 명상적인 물체로 표현 하기 위하여 모든 이미지는 두둥실 떠다닌다. 실제의 자연에서 탈출하여 상상 속에 존재하는 상황을 표현하였다. 양떼들이 잠자는 편안한 모습은 명상의 한 장면이다.

박 돈

朴敦, Bhak Dorn, 화가
해주사범 강습과(일제시)
해주예술학교 미술과 졸업
한국 미술협회 고문, 전업작가

미술에 있어서, 구성(構成 Constitution)이 되어 있으면, 사실(事實 Realism)이든 구상(具象 figurative)이든, 또는 추상(抽象 Abstractive)이든 그것은 표

걸어두고 마음에 들 때까지 그린다

현 형식의 차이일 뿐, 앞서고 뒤짐이나, 좋고 나쁜 차이가 없다. 다만 보고(視覺) 만져서(觸覺) 받는 느낌(感覺)의 차이가 있을 뿐이다. 넓은 화선지 한구석의 난초 잎 대여섯 보고 깊은 감동을 받을 수도 있고, 기막히게 사실적 묘사가 잘된 인물화(人物畵ㅎ) 보고도 감흥을 못 받을 수도 있다.

추상화(抽象畵)인데 벽지(壁紙) 보는 것만 못한 것도 있지 않은가! 미술은 예술이지 학술이 아니다. 보고, 만져서 좋은 것이 좋은 미술작품이다. 동서고금을 막론하고 학술에선 답이 하나다. 그러나 예술에서는 답이 사람마다 다를 수 있다.

"실업인(實業人)은 고객 마음에 들게, 화가는 자기 마음에 들게 만들어라, 유화가 화려하고 좋아서 시작했는데 서른을 넘기면서부터 광택이 싫어져, 광택(번쩍임) 없는 유화를 그리기 위해 밑칠 작업을 시작하면서 마음에 맞는 색(色)이

이뤄져 1974년에 첫 개인전을 가졌다. 이때가 47세 때였다.

시간이 많이 걸리는 밑칠을 하고 그 위에 기름으로 수채화(투명) 그리듯 칠하고 말리고를 수십 번해서 색을 내고, 고칠 때는 덧칠하면 광택이 나니까 긁어서 밑칠 위에 수리 칠을 더 했다. 이런 고행적 작업으로 오른팔 근육통을 뜸으로 잠재우기 10여 년, 아무리 시간이 걸리고 힘들더라도 내 마음에 들 때까지 벽에 걸고 봐서 싫증이 안 나야 싸인 하고 옷(액자)을 입혔다. 화가의 조수는 손, 손은 눈(眼)의 명령대로, 그리고 눈은 마음의 지시에 의한다. 그러므로 화가의 생명은 마음가짐이요, 인간성이라고 하겠다.

▼ **백자송**(白磁頌) 新羅行 캔버스에 유채, 116×91cm, 1974

광택 없는 유화의 밑칠 작업으로 나의 색(色)이 마음에 들기 시작하면서 그와 동시에 백자(白磁)를 좋아하게 된 것 같다. 짜증 한 번 안 내고 종일 쓰다듬어도 싫지 않는 가인 같은 풍만한 백자가 좋았다.

◀ **천지**(天池)**의 노래**, 캔버스에 유채, 145×112cm, 2006

아침 해가 솟는 천지를 머릿속에 그리며 그린 백두산 천지.

저 남쪽 바다의 파도와 늘 합창을 하고 있는 구멍, 문이 뚫린 봉우리를 넣어 조용한 호수의 팽창감을 살려 봤다.

어떻게 표현해야 백자(白磁)
의 칭찬이 될까? 생각하다가 '송
(頌)'자를 명제에 넣었다. 백자는
미인의 곡선미를 능가한다. 선뿐인
가. 아무 색이 없는 것 같은데 무
한한 색이 깊은 심연에서 솟아나
오고, 또 스며들고 거만스레 번쩍
이지 않으면서 인체보다 부드럽다.

학창시절 학우들이 나보고 '산
도깨비'라고 불렀다. 하숙집을 찾
아온 친구들에게 "큰 책 끼고 산
에 갔다"라는 하숙집 주인의 대답
때문이었다. 바다색도 시시각각으
로 변하지만 산만큼 다양할 수가
없다고 생각했기 때문이다.

박 동 윤

朴東潤, Park Dong Yoon, 판화가
1957년 충남 공주 출생
홍익대학교 미술대 서양화과 및 동
대학원 졸업
공주교육대학 교수

나는 1985년부터 2001년까지 동판화작업을 해왔다. 80년대 대학(1980년)과 대학원(1985년)을 거치며 80년대의 시대적 상황을 체험하며 그 시절

물의 흐름처럼……

을 보냈다. 대립과 투쟁이 난무하고 정치질서, 사회질서 그리고 도덕질서가 송두리째 뽑혀나간 것 같은 아픔을 청년작가로서의 감성으로 관통하면서 사회적 현실에 경계심을 품도록 만들었고 또한 의식적으로 긴장상태를 유지하도록 하였으며 이와 같은 연유로 화살과 과녁시리즈가 출현하게 되었다. 동판화는 작업공정이 어느 하나 손쉽게 지나칠 수 없는, 어렵고 집중을 요하는 작업이다. 이러한 작업에 몰입하면서 그 시절을 보내온 것 같다.

2002년도에는 회화 작업으로 작품전을 가졌다. 제1회 개인전이 1987년이고 그 이후 매번 판화로 개인전을 해오다가 거의 15년 만에 "애정이 깃든 사물들(Affectionate Things)"이라는 타이틀로 회화전을 갖게된 것이다. 판화작업을 하는 동안 드러난 이미지는 세밀하게 묘사된 우리 전통의 소재들―과

▼ *Affectionate Things 200903* 부분

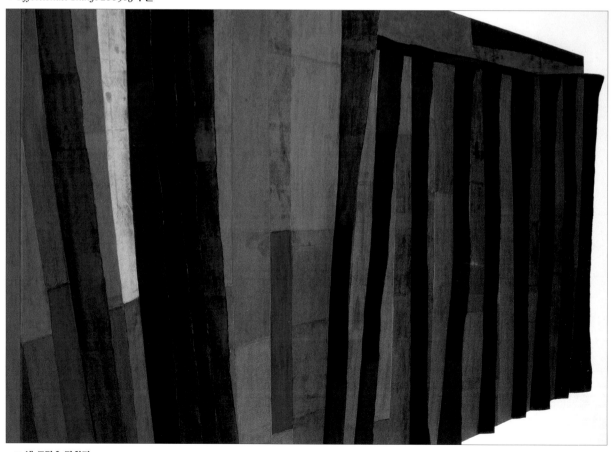

녁, 화살, 도자기, 전통문양, 한문, 한옥창틀, 달빛, 정화수, 사각장, 민화의 꽃 등–이었다. 전통적 소재들을 서정적 공간에 등장시키면서 한국의 시각적 리얼리티를 표현하려 하였다.

이러한 치밀하고 정확한 사실적 이미지가 추상화된 작품들이 "애정이 깃든 사물들(Affectionate Things)"로 표출 되었다. 눈에 보이는 대상이 아니라 눈에 보이지 않지만 내면의 결을 드러내는 대상으로서의 심상, 이미 의식 속에 자리한 시간의 기억 속에 존재하는 사물들을 주제로 삼았던 것이다.

기법적인 측면에서 왜 한지를 쓰게 되었는가?

한지는 다른 재료가 갖지 못한 특수한 면이 많았기 때문이다. 첫번째는 가변성이다. 한지는 다양한 모습으로 변신이 가능하다. 찢고, 구기고, 접고 또한 투명성도 있다. 너무 매력적인 회화적 재료이다. 거기에 다양한 색깔의 색한지는 색채에 대한 새로운 깨달음을 나에게 주었다. 두번째는 환경친화적이다. 나는 한지를 붙이는 재료로 정련된 아크릴 바인더를 쓰고 있다. 작업적 완결성을 얻기 위해서다. 이는 건조후 대단히 견고하게 작품의 완성도를 높여주고 있다. 주위 환경이나 특히 나에게 한지는 해를 주지 않는 좋은 재료인 것이다.

혹자는 모더니즘의 색면 추상으로 내 작품을 읽어내려 한다. 그러나 형식적 측면이나, 사각의 틀을 근거로 색면 추상의 한 줄기로 가지 치기하는 것에

2009 갤러리 호 개인전 전시전경

▼ *Affectionate Things200902*
부분

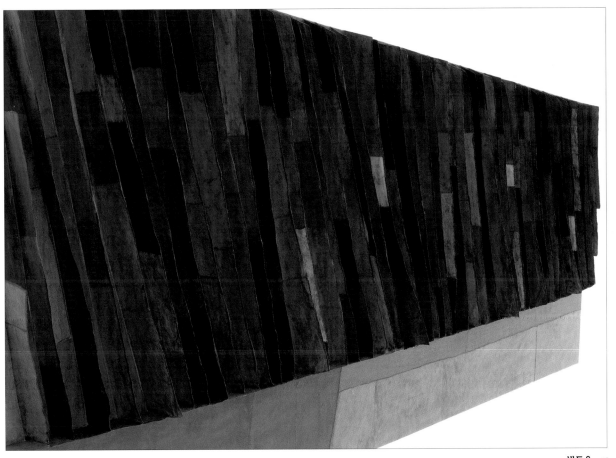

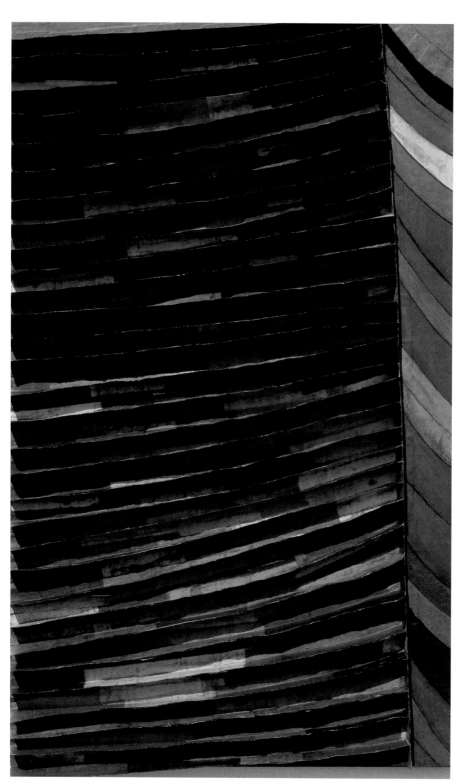

◀ *Affectionate things 201010*,
hanji on canvas, 117×72.5cm,
2010

는 동의할 수 없다. 이제 23번째 개인전 서문을 써준 유근오 박사의 글을 소개한다.

"이제 감상자는 사각의 관념과 한지가 갖는 색의 깊이를 만나고, 박동윤을 통해 고고함과 초월을 경험한다. 따라서 짙은 계열의 색조가 주조를 이루고 있음은 정당화되고, 그 색조의 정조는 지적 뉘앙스와 미묘함을 수반한다. 짙은 색조의 사각형, 그것은 너스레를 용납하지 않고 침묵을 유도한다. 단일한 형태이면서도 그것은 기억으로, 생명으로, 감동으로 그리고 상징으로 가득 차 있다. 색이면서 동시에 한지인 그의 색들은 사각과 사각의 변신을 마치 침묵으로 말하게 하는 것 같다. 박동윤의 작품세계를 사로잡고 있는 이 한지는 사각으로 하여금 어떤 제약도 없이 화면 속에 자리잡게 한다. 실제로 그 어느 것도 시선을 방해하지 않으며 드러난 사각의 형태를 악화시키지도 않는다. 사각형들은 한지의 질료 속에 녹아있고, 한지의 물성은 사각형들을 고정시키고 있다. 마침내 사각형은 과도한 모더니즘의 관념으로부터 빠져 나오게 된다."

대학에서 학생들을 가르치는 시간을 빼면 거의 작업실에서 시간을 보내고 있다. 사람을 만나고 교류를 하는 것은 늘 즐거운 일이지만 낯선 만남에는 생리적으로 싫어하는 것 같다. 또한 작업하는 즐거움은 그 어느 시간으로도 대체시킬 수는 없는 것이다. 현재의 작업에 대한 끊임없는 되물음은 앞으로 전개될 나의 작품에 변화를 요구하겠지만 마음이 끌려가는 그대로 자연의 물과 같이 맡겨볼 심산이다.

▼ *Affectionate things, 201011,* hanji on canvas, 117×72cm

박 영 율

朴榮栗, Park Young Yul
1958년 서울 출생
홍익대학교 미술대학 서양화과 졸업
홍익대학교 미술대학원 회화전공

A curve in the straight

나는 "일자곡선"이라는 명제로 10년 가까이 작업을 해오고 있다. 실증내지 않고 오랜

일자곡선

기간을 하나의 사유로 지속하고 있는 셈이다.

나를 알고 있는 사람들에게 나는 소나무를 그리는 작가로 기억되는 모양이다.

내 그림 속에는 늘 한 그루, 간혹 두 세 그루의 소나무들이 등장한다. 한두 해 간격으로 배경과 색조의 변화는 있지만 소나무는 사실적 묘사를 피해 그 형태적 특성만 강조되어 그려지는데. 소나무의 형태에서 인간 삶의 모습을 그리고자 하기 때문에 그 외의 묘사는 필요하지 않다.

인간의 삶이 욕망과 갈등이 개입하여 늘 흔들리면서 살아가고 있듯이 소나무도 그 모양처럼 질곡의 삶을 드러낸다.

이렇듯 구불거리는 선의 진행이 만들어내는 괘적은 살아있는 존재의 파장처럼 삶을 느

▶ *A curve in the straight* acrylic on canvas, 91×91cm, 2009

끼게 한다. 상승과 하강, 옳고 그름, 선과 악, 사랑과 증오 등은 어느 순간에도 동시에 존재하며 이것이 삶의 형태가 아닌가 한다.

삶을 그려내는 그림은 살아 있어야 한다.

미술에 시간을 곱해 만들어낸 백남준 선생의 비디오 아트는 이같은 생각의 물리적 해석이라 할 수 있고 그러한 선생의 탁월한 사유와 작업에 경의를 표한다.

하지만 나의 생각은 다르다. 시각적 움직임은 내면적 움직임과는 본질적으로 다르고 예술의 진정성은 내면의 진동을 유발시켜야 한다고 믿는다. 시각적 움직임이 없이 마음을 움직여 사유하게 하는 그 무엇이 가능 하다고 한다면 회화는 새롭고 살아 있다고 말할 수 있다. 살아있는 그림이란 보는 사람의 마음을 움직여 그들이 살아있다고 느끼게 만드는 그림을 말하는 것이라 하겠다.

그러기 위해선 여러 가지 회화적 장치들이 필요할 수 있는데 보색간의 충돌, 실체와 이미지의 조합, 비 물리적 상황설정, 가상적 존재성을 암시하는 선묘 등이 그것이고 이러한 요소들로 인해 시각적 충돌이 파생되고 이때 느껴지는 묘한 혼돈.

이러한 혼돈이 창조적 사고를 만들어 낸다고 할 수 있다.

이 순간 우리는 살아있음을 느끼게 되는데 결국 살아있는 예술이라는 것은 사람을 살아있게 만드는 것이 되고 이것이 내가 추구하는 예술의 본질적 이데아이다.

◀ *A curve in the straight* acrylic on canvas, 91×91cm, 2009

▲ 박영율-130x130cm, 2010

▲ **일자곡선** 혼합재료, 100×
80cm, 2007

박 종 해

朴鍾海, Park Jong Hae, 화가
1953년 출생
경희대학교 미술대학원 대학원 졸업
현 경희대학교 미술대학 학장

모든 생명은 동포다

무고한 동포(생명)를 죽인 것은
일제만이 아니었다
동포란 이 세상에 살아있는
모든 생명이 동포이다.

▼ **하늘에 두고 온 섬**, 종이에 혼
합재료, 63×96cm, 1999

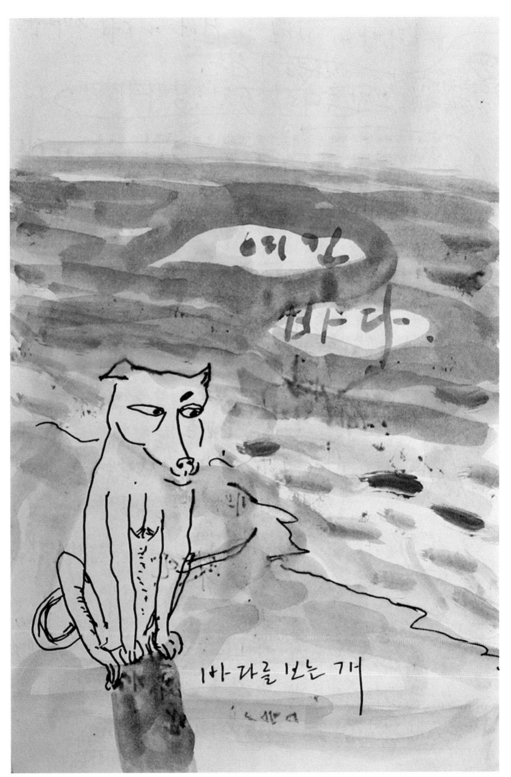

▶ **바다를 보는 개**, 종이
에 혼합재료, 45×28cm

▼ 섬을 삼키는 고래, 종이에 혼
합재료, 30×45cm

▲ 일본에서의 드로잉 개인전
(2006년)

박 철

朴哲, Park Chul, 화가
1950년 경북 문경 출생
홍익대학교 서양화과와 경희대학교
대학원 졸업

현대인은 정치, 경제, 사회, 문화, 스포츠 등 모든 분야를
범 세계적인 범주에서 생각하고 판단하여야 하는 시대에

한지를 현대회화에 접목

살고 있다. 이런 시대 속에서 그림도 예외 일 수 없으며 작
가들은 새로운 가치관을 생각하여야 될 것 같다.

　동·서양은 물론 과거에도 보지 못한 독창적인 개성과
철학을 갖고 표현된 그림이야 말로 좋은 그림이라 생각된
다. 이러한 시대 상황 속에서 나는 '한지'라는 우리의 전통
적인 종이를 현대 회화에 접목시키고 있다.

　한지는 날씨의 변화에 따라 다르게 나타나 숨쉬는 종이,
숨쉬기 때문에 천년을 가는 종이라고 한다. 물성 또한 가변
적이며 수용적인 특성을 갖고 있으며 표면을 우리 민족의
정서가 담긴 듯 담백하고 가칠하며 감추어진 즉 수줍어하
는 느낌이 든다. 이 모든 것들이 현대화 된 사회 속에서 조
금이나마 자연과 호흡하고 일치 될 수 있는 쉼터가 아닐
지, 내가 즐겨 다루고 있는 그림의 소재는 농산물을 탈곡
할 때 쓰는 멍석이나 독이나 시루를 올려놓는 깔판으로서
의 맥방석 등이 있다. 그 멍석의 짜임도 직선, 곡선, 원 등
여러 모양으로 되어 있어 다양한 변화를 이룬다. 옛부터 서

▼ ENSEMBLE 7-36, Korean
Paper, Natural dyes, 112×
200cm, 2007

　고서와 현악기의 만남 즉 동양
과 서양의 충돌과 생성과 소멸이
라는 이미지를 강하게 표현한 작
품이다.

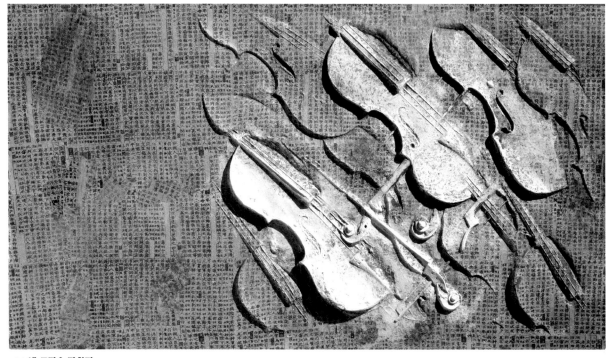

민들의 집 안에서 널리 사용 되어온 토착화 된 것이다.

　나의 그림 속 바이올린의 모습은 다분히 귀족적이고 서양적이며 여성의 여체를 연상하는 곡선적인 형태를 이루고 있다. 도저히 함께 어울릴 수 없을 것 같은 동·서의 만남이 한 화면 속에서 훌륭한 앙상블 (Ensemble)을 이루고 있다는 것은 아이러니가 아닐 수 없다. 그러나 한국적인 토속미를 돋보이게 하기 위해 가장 서양적인 바이올린과 동양적인 한지나 멍석을 사용하여 크게 구분 한 것이다. 나는 이와 같은 대비 속에서 한국성을 찾는 작업은 계속 이어질 것이다. 또한 화면의 물체들이 사라졌다 생겨나고 생겨났다 사라지는 여운을 남겨 생성과 소멸의 영원한 반복과 어떠한 물질이든 시간이 지나면 퇴색되고 퇴화되어 반드시 사라진다는 시간의 진리를 표현 하고저 하였다.

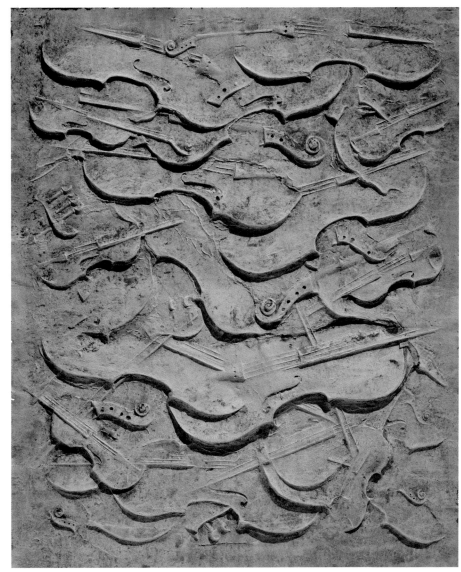

▶ **Ensemble 9-1**, Korean Paper Natural dyes, 173× 140cm, 2009

　여러 가지 모양의 현악기(첼로, 비올라, 바이올린)를 이리저리 무계획적으로 중첩되게 표현하여 생성과 소멸의 윤회적 진리를 나타내고저 하였으며 자연에 좀더 가까이 가고저 천연염료인 빈랑, 도토리 등으로 자연의 색을 표현하였다.

　이는 극히 자연적인 것이 시간의 흐름에 따라 우연히 변화된 상태를 나타내고저 가능한 한 작위적인 표현이 아닌 자연스럽고 우연적인 표현이 되도록 노력한 작품이다.

요즈음 급변하는 시대 속에서 컴퓨터다. 핸드폰이다. 인터넷이다. 인간이 만든 문명의 이기들은 하루가 다르게 변화와 발전을 거듭하고 있다. 그러나 문명이 발전하면 할수록 인산이 자연과 인간성의 회복을 갈구하고 좋아하는 이중적인 면을 보인다. 컴퓨터 시대라는 우리의 젊은 이들이 전통한복이다, 전통놀이다, 국악이다, 많은 관심을 갖고 즐기고 행하는 것을 보면서 느낀 점이다. 결국 인간은 발전된 문명과 과거 전통적인 것들에 대한 향수, 이들 양극 속에서 살아가고 있다 할 것이다.

세계 여러 도시에서 개최되고 있는 아트 페어(세계 화랑미술제)에 우리의 화랑들도 꾸준히 참가하고 있다. 이 화랑제에 서구인 들은 자기들과 비슷한 소재나 재료를 갖고 표현된 것보다는 한국의 전통적인 소재를 갖고 작품화된 것에 많은 관심을 보이고 있다. 다시 말해서 일상적 일수 있겠지만 "가장 한국적인 것이 가장 세계적이고 첨단적이다"라는 말이다.

▼ Ensemble 9-43, Korean Paper, Natural dyes, 134× 166cm, 2009
색소폰, 트론본, 트론팻 등 금관 악기의 부분을 율동감 있게 표현하여 생성과 소멸의 이미지가 잘 나타나고 있다.

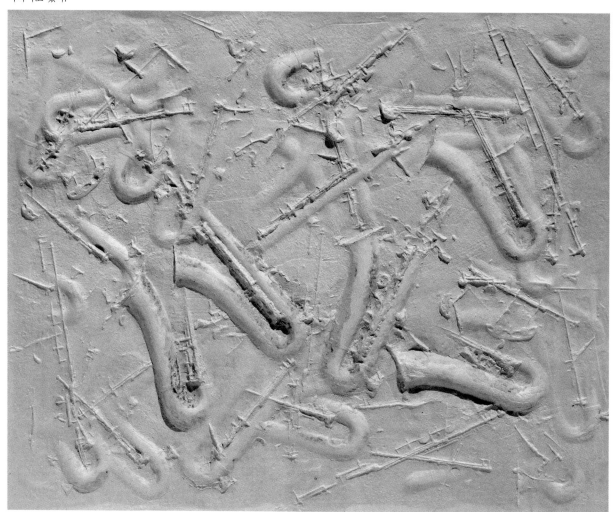

▶ ENSEMBLE 멍석1, Korean
Paper, Natural dyes, 262×
185cm, 2008

　　한국의 농촌 서민들이 사용한
질박한 멍석의 섬세한 조직을 표
현한 대형 작품이다. 한국인 들의
고향과 그들의 삶과 애한을 느끼
게 한다.

서 승 원

徐升原, Suh Seung Won, 화가
홍익대학교 미술대학 회화과 졸업 및
동대학원 졸업
홍익대학교 미술대학 명예교수

나는 "동시성(同時性)"이란 일관된 주제를 50여년 동안 고집하며 지속적인 작품 세계를 추구하고 있다.

50여년 동시성만 추구

동시성(Simultaneity)은 보이지 않는 것을 보이게 하는 것으로, 피안(彼岸)의 세계에서 일어나는 것이 나를 통해서 동시에 발현될 수 있도록 하며 "동일하고

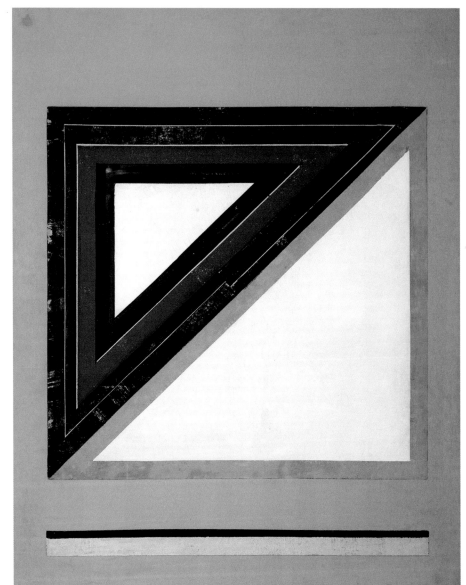

▶ 동시성(Simultaneity)67-9.
캔버스에 유채, 162×130cm,
1967

1960년대의 한국미술의 아카데미즘을 내세운 구상미술에서 완전 탈피하는 동시에 앵포르멜이라는 서정적 추상화와 전혀 다른 엄격한 조형적 구성으로 이루어진 직선, 삼각형, 사각형, 원색으로 이루어진 기하학적 추상화를 발표로 한국 모더니즘 회화의 본격적 출발을 알리는 신호의 최초 작품이다.

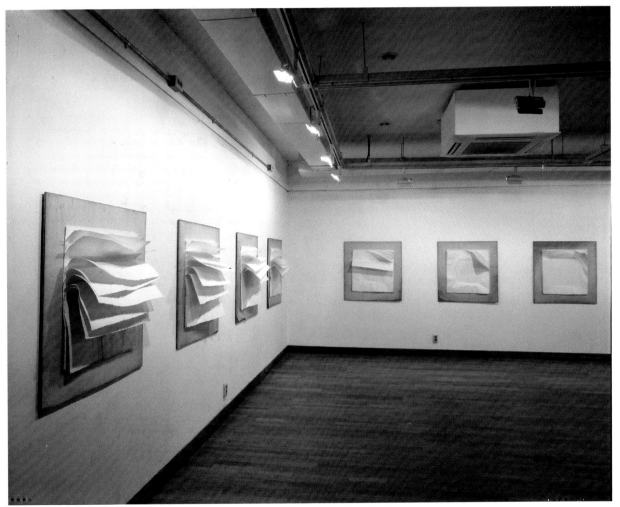

균등한 시간과 공간의 추구"이다.

　　나의 작품은 엄격한 조형적 질서와 조화의 공간을 탐구하는데, 물리적 시간의 행위나 정신성 등을 동시에 담아 내고자 하였다.

　　나는 1960년대에 "외진"그룹과 A.G(아방가르드협회) 활동을 통해 기존 아카데미즘을 내세운 구상미술에 대한 항거와 추상미술인 비정형 앙포르멜에서 탈피한 새로운 차가운 기하학적 추상화 발표를 통해 한국 모더니즘 회화의 본격적 시각을 알리기 시작하였다. ㄱ 당시에는 새로운 미술 탄생에 대한 질타와 몰이해, 무지, 편견이 매우 심하였지만 시대를 이끌어 가야한다는 예술가의 전위적 사명성을 갖고 우리의 정체성, 전통성을 잘 드러낸 현대미술의 발현에 몰두하였다.

　　나의 고향은 순수 서울 띠기이다. 대대로 이어온 한옥에서 유년기를 보냈고 그곳애서 우리 아이들이 자라났다. 한옥의 자연스러운 한지인 창호지 문, 기하학적인 완자 문양의 문창살, 달빛이 드리운 창호지 문의 은근 미, 그리고 안방 건너 방 사랑방 문창살에 발라 놓은 창호지 흰색의 여유, 덧붙혀 겹쳐진 한지 흰색의 유연함.

▲ 동시성(Simultaneity)71 판넬에 한지, 91×91cm(설치14점), 1971

　한국의 정체성, 물성의 환원에 대한 본질의 귀의에 대해 드러내고 싶었던 설치작업으로, 한지를 매체로 첫 번째 작업은 한 장, 두 번째 작업은 두장을 겹치고, …… 마지막 작업은 열네장을 겹쳐 얹어 시간, 공긴성을 이루어 냈다. A.G(한국아방가르드협회. 1971) 전. 국립현대미술관 전시작품

집안 여기 저기 놓여진 도자기, 특히 백자의 형, 선, 흰색, 그리고 그 담담한 자세, 또 다락방 문풍지벽에 붙여있던 민화며 앞마당 우물가 정원에 핀 갖가지 꽃들, 장독가에 된장, 고추장 익는 냄새, 잊을수 없는 엄마의 다듬이 두드리는 소리, 산사의 풍경소리, 바람소리, 물소리, 이러한 모든 것이 나에게 귀의 되었다.

나의 회화에 내재된 색은 색상 자체보다 색이 걸러진 상태에 의한 표백되어진 담백한 정신이 담긴 색으로서 금욕적인 작업을 통해 우리 고유의 "한(恨)"에 대한 미의식이 나의 얼, 내 정신으로 승화 되었다.

나의 초기 1960년대 기하학적 추상은 자신만의 조형언어를 실험하고 주장하면서 자신만의 독자적 세계를 구축하기 위한 도전의 시기로 구태한 시대의 미술을 뛰어 넘어 다양성을 추구하려는 의지의 표현이었다. 즉 자연의 대상에서 완전

▶ 동시성(Simultaneity)77-53.
캔버스에 유채, 162×130cm,
1977

평면에 나타난 단순한 기하학적 형태와 단색조를 균형과 질서, 비례를 근본으로 삼고 환원적 회화 세계를 담아 내고자 하였다. 즉 자연의 대상에서 벗어나 순수함과 선, 형, 색채만으로 조형적 질서의 미를 추구하려는 기하학적 추상화이다.

히 벗어나 순수의 선과 형, 색채의 추구였다.

1970~80년대에 와서는 엄격한 조형적 구성으로 기하학주의가 만들어 내는 절제된 공간의 환원적 회화세계를 탐구하였다. 환원적이라 함은 사물의 본질이 원초적 근원으로 돌아가려는 회귀적 의미이다.

1990년대 부터는 공간, 시간, 정신의 확산으로 초월적 존재를 확인하는 자유로운 표현으로의 전환을 갖게 된다. 즉 여백과 공간의 여유 속에 질서의 미를 유지하고 있다.

근간에는 지금에 이르기까지 그것들이 통합된 감성의 세계 ─ 절제의 감성, 자기 회복의 감성, 자유의 감성 ─ 등을 심미적이자 관조적 여운이 있는 "사색과 명상"의 공간 모색으로 절대적 미의 동시적 표현에 대해 심취되어 있다.

◀ 동시성(Simultaneity)08-1103, 캔버스에 유채, 162× 130cm, 2008

자기회복의 감성, 자유의 감성을 초월적 아름다운 공간으로 변화시켜 가며, 그것이 심미적이자 관조적 여운이 짙게 덮이는 색면의 파장으로 이루어 지는 공간의 표현으로 감성적 세계로의 이행 과정이다.

파스텔 톤의 부드러우면서도 고요함이 가득한 색채의 향기를 통해 명상에 젖어든다.

송 수 련

宋秀璉, Song Soo Ryun, 화가
1945년 서울 출생
1969년 중앙대학교 예술대 회화과
졸업(동양화 전공)
1974년 성신여대 대학원 졸업

−'내적 시선'에 대하여−
제 그림은 언제나 자연에 대한 관찰로부터 출발합니다.

'물질과 기억'의 결합 정서를

하지만 그 관찰은 현존(現存)하는 자연에만 머무는 것은 아닙니다. 물론 그 자연은 지금 − 여기에 살고 있는 저의 것이지만, 동시에 제 존재의 집 안에서 숨쉬고 있는 많은 타인들, 과거와 미래를 동시에 포함하는 무수한 사람들의 자연이기 때문입니다. 그런 사람들의 시선을 거친 자연은 저라는 한 개인 속에서 집단 무의식이라는 회로를 통하여 드물게 자신의 모습을 드러냅니다. 통시대적 관찰의 집적물인 그 자연이 추상적이며 모호하긴 하지만 부인할 수 없는 하나의 정서(情緒)가 되어 나타나는 것입니다. 요약하자면

▼ **내적시선2(파란색 그림)**, 장지에 채색, 134×187cm, 2007

나는 그 작업에 오래도록 '관조(觀照)'라는 이름을 붙여왔다. 그것은 본질을 응시하려는 영혼의 시선이다. 사물의 유한한 세계를 넘어 추상적 본질에 가 닿으려는 내 소망을 표현한 것이다. 그런 점에서 관조는 사물에게 가 닿는 내 몸의 물리적 시선이 아니라, 내 안의 내면적 시선을 의미한다. 그 내적 시선이 가 닿는 곳에서 대상은 사물의 감옥으로부터 자유롭게

'물질과 기억'의 결합으로서의 그 정서를 화폭 위에 풀어내는 것이 제 작업이라고 말할 수 있겠습니다.

그리하여 위에서 슬쩍 암시하긴 했지만, 제 작업은 구체적이고 사실적인 표현은 아닙니다. 외적 세계의 빛과 대상이 '발'을 거치며 변환되어 안으로 투과되듯이, 무의식의 기억을 통하여 내면 세계에 간접적으로 투영된 이미지를 그리기 때문입니다. 따라서 사물을 그리는 순간에도 저는 그 사물 자체보다는 그것이 환기시키는 정서를 포착하고자 합니다. 그것이 바로 제가 생각하는 예술에서의 추상 활동입니다. 마치 향기가 어떤 시간과 공간이 결합된 '생의 순간'을 되살려내듯이, 저는 제 이미지들이 그것을 보는 사람들로 하여금 각자의 안에 파묻혀 있는 우주와 세계와 역사의 한 자락을 보게 만들고, 누적된 시간의 지층 속에서 생의 진실의 한 조각을 주워들 수 있게 하기를 꿈꿉니다. 구체적인 형상을 분명하게 드러냄으로써 가시적 세계에 얽매이기보다는, 복합적이고 다층적인 존재의 진실이 자리할 수 있는 공간, 즉 '현존'이라는 직접성의 억압을 벗어 던짐으로써

풀려나와 비로소 살아 있는 그 무엇이 된다. 준재의 내면의 채를 통해서 걸러진 시간과 정서가 버무려져 생명력 가득한 조형 의식으로 바뀌는 순간이 바로 그것이다. 물론 그때의 내적 시선은 나의 것이자. 내가 다 알 수 없는 우리 모두의 것이라고 생각한다. 살아난 대상이 나를 넘어 다른 우리에게 공통적인 그 무엇을 환기시키는 촉발점이 되기를 바라는 이유도 그 때문이다.

우주적 관념으로서의 자연

그가 30년에 가까운 작업시간을 통해 일관되게 견지해오고 있는 <관조>가 사물의 유한한 세계를 넘어 추상적 본질에 닿으려는 소망임을 확인하게 된다. 그러기에 물리적 시선으로서의 세계와의 관계가 아니라 내안의 내면적 시선으로서의 세계와의 관계가 추구된다. 작가는 빈번히 자연에 대해 언급한다. 자신의 예술적 뿌리가 자연으로부터 온 것이란 사실을 천명한다. 그러나 자연은 단순한 물리적 대상으로서의 자연이 아니라 일종의 시공간을 연결하는 우주적 관념으로서의 자연이다. (오광수 글 중에서)

오히려 비가시적인 것을 포함한 다양한 생이 살아 숨쉴 수 있는 공간을 창출하고 싶기 때문입니다.

지는 그래서 지난 40여 년간 예술에 대한 작가로서의 제 태도와 지향점을 밝히기 위해 작품에다 '관조(觀照)'라는 제호를 붙여 왔습니다. 그것은 풀이하자면 자아의 바깥에 위치한 대상으로서의 자연에 대한 저 자신의 '내적 시선'이자 동시에 그 시선을 통해 저 개인의 명상과 삶의 흔적을 포함하는 보다 보편적인 존재의 기억들이 응축되는 지점을 일컫는 말입니다. 바로 그곳에서 예술가로서의 저 한 개인의 정체성뿐만 아니라, 우리가 흔히 한국적이라고 부르는 것의 정체성도 밝혀질 수 있지 않을까 생각합니다. 적어도 제가 그리는 작품 속에서 저는 제 자신이자 타인들, 우선 주변의 물질을 통해 '우리'라는 정서를 공유할 수 있는 시-공간상의 타인들이기 때문입니다.

재료로 장지 또는 순지를 쓰는 것도, 기법으로 수묵과 채색을 다루는 것도 모두 우리의 집단 무의식 속에서 살아

▼ **내적시선3**, 장지에 채색, 192×252.5cm, 2008

화면의 특징은 수묵의 포화감이 만드는 은은한 깊이의 공간감이라 할 수 있다. 화면으로 스며드는 수묵의 톤과 때때로 가해지는 점과 설명되지 않은 자국은 비감하면서도 자욱한 여운을 남긴다. 무언가 떠오를 것 같은 예감을 안겨주면서도 설명을 거부하는 화면자체의 자립성이 전면을 장식한다. 한없이 침잠하는 깊이와 이를 제어하는 점과 얼룩의 가세는 수묵의 재질적 속성을 극대화해가는 인상을 주고 있다.(오광수 글 중에서)

숨쉬고 있는 정서를 통하여 바로 우리들 모두의 정체성을 탐구하고 싶어서입니다. 여기에 백발(白拔)법과 배채(背彩)법을 혼용하는 것은 제 이미지들의 간접성과 그를 통해 가능한 암시적 환기력을 최대한 높이고자 하는 데에서 비롯되었습니다. 토분(土粉)과 방해말(方解末)을 써서 응용한 벽화기법도 우리의 정서와 인식이 지금—여기에만 국한되지 않고 시 — 공간의 지층을 넘어 보다 두께를 얻을 수 있는 방법을 모색한 결과로 이해되었으면 합니다. 저로서는 우리의 '내적 시선'이 그렇게 시간으로는 깊이 그리고 공간으로는 멀리까지 나아가 전체를 아우를 수 있다고 생각합니다. 그리고 그 시선을 통해 단절된 개개인의 단편성을 극복한, 자아로서의 나와 집단으로서의 우리들 정서의 총제적 진실이 마치 역사라는 연못 속에서 연꽃처럼 피어나기를 희망합니다.

▼ **내적시선4**. 장지에 채색, 138.5×199cm, 2009

나의 작업은 자연 그대로가 아니라 주관이 투여된 자연에서 출발한다. 나의 작업이 '관조'와 '내적시선'이라는 이름을 가진 것은 바로 '정신의 눈'으로 자연을 바라보고 이해한다는 증거일 것이다. 나는 2000년대 이전까지 일관되게 나의 작업에 '관조'라는 이름을 붙여왔다. '조용한 응시'와 함께 '내면의 성찰'이라는 의미를 함께 담고 있는 이 이름은 나의 세계를 가장 잘 설명하는 개념어라고 할 수 있다. 이것은 우선 자연에 대한 섬세한 관찰에서 시작해서 대상 그 자체에 머무르지 않고 대상의 핵심 즉, 자연의 정신적인 면까지 그의 시선이 이어진다는 것을 의미한다.

신 은 숙

申銀淑, Shin Eun Sook, 조각가
1956년 서울 출생
이화여자대학교 미술대학 조소과 및
대학원 졸업, 동국대학교 대학원 사
학과 박사 과정 재학중

마음을 그릴 수 있고 조각을 할 수만 있다면 얼마나 좋을까?

시간여행

작업을 시작한 이래 작품이란 무엇인지, 조각이란 것이 무엇인지, 무엇보다도 나 자신의 존재는 무엇인지를 끊임없이 스스로에게 질문을 하며 작품에 나 자신을 담고자 긴 시간 여행을 하고 있다.

현실과 이상 사이에서 순간 순간들의 마음 상황을 표현하고자 상상의 공간을 설정하고 작품을 설치하곤 한다. 그곳은 진리를 향한 마음의 여행 중 잠시 나의 영혼이 머물고 쉴 수 있는 희망의 세계이기를 바라며 삶의 시간과 공간의 상징물로 표현하고자 한다. 그러나 마음이라는 것은 항상 더 높은 곳에서 더 깊은 곳을 향하고 있는 것 같은데 실제로 조각작품이라는 물체는 물질적인 실체라 그런지 그것을 따라가기에는 너무 많은 시간이 필요하고, 완성하였다고 해

▼ **전시장 전경**, 제7회 미술세계상 입체부문 작가상 수상기념전, 선화랑 2010.12.1~12.11

서 보면 그것이 아닌 것 같고, 억지 주장 같기도 한 것이 사실이다. 아직도 마음과 작품이 일치하기에는 아주 긴 시간이 필요한 것 같다.

2010년 12월 개인전을 하며 전시 공간 전체를 하나의 만다라로 표현하고자 하였다.

<만다라>, <우주>, <시간여행자>의 돌 작품 속에 모니터를 설치하여 작품 하나하나를 구체화 시켰다. 또한 공간 전체를 하나의 작품으로 완성하기 위하여 전시장의 한 벽면에는 나의 시간여행을 상징하는 동영상을 상영하였다.

돌 작업을 주로 하던 내게 동영상 작업은 새로운 도전이었다. 긴 시간 동안 많은 생각을 하며 항상 캠코더를 들고 다니며 서툴지만 직접 촬영을 하였다. 촬영한 것 중 가장 마음에 다가왔던 것은 강원도 쪽을 여행하며 만난 수 많은 터널이었다. 나의 정신세계는 항상 어디론가를 향해 가고 있고 그곳이 마음을 밝힐 수 있는 빛의 세계이기를 바란다. 그런 관점에서 터널은 나의 시간 여행의 주제와도 상당히 맞는 매력적인 소재가 되었다.

직접 촬영한 긴 터널의 이미지에 미립자 같은 수많은 별들의 생성과 소멸, 우주 원소인 지수화풍(地水火風)의 끊

▼ **시간여행자 2003** *Time Traveler 2003*, 마천석+포천석, 80×80×120cm, 2003

<시간여행자>는 인간과 우주와의 합일, 영원한 미래를 향한 인간의 희망을 형상화 한 것이다. 이는 동양사상의 근본인 음·양 사상을 흑, 백색의 돌 조각으로 형상화한 것으로 상반된 양극의 합과 영원한 진리를 추구하는 인간의 모습이다. 형상적인 면은 인간 형태를 추상화한 것으로 하나의 몸체와 두 개의 목, 그리고 하나의 우주를 상징하는 머리를 이고 있는 형상이다. 정육면체는 미지의 세계를 상징한다.

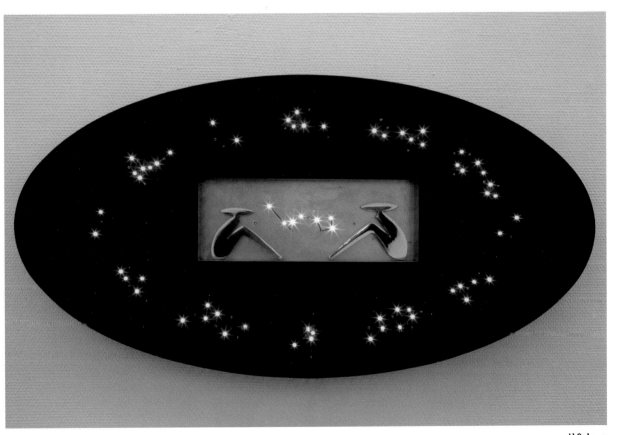

▲ 우주- 시간여행자 1104
Cosmos-Time Traveler 1104,
스텐레스 스틸+LED, 100×50×
7cm, 2011

우주를 상징하는 검은 타원형에 밤하늘
의 12별자리를 LED로 반짝이게 표현하
였다. 내부에는 우리의 별자리인 북두칠
성과 삼태성을 사이에 주고 두 명의 시간
여행자가 마주보고 있다.

임없는 순환 그리고 나의 삶의 기억들과 생각들을 상징하는 스틸 사진들을 오버랩 시키는 방식으로 현 시점의 나의 상황을 제시하는 동영상 <시간여행>을 제작했다.

조각을 시작한 이래 현재까지 항상 머리를 떠나지 않는 또 다른 주제가 <만다라>이다. 나의 만다라는 불교적인 만다라라기 보다는 태극사상과 우주와 인간의 합일 그리고 작품과 자신과의 일체가 되기를 희망하는 심리적 상징체로서의 만다라이다. 그러나 이번에는 부처님의 깨달음과 서원을 상징하는 수인을 작품에 직접 도입하였다. 손이 수려한 모델을 섭외하여 다양한 부처님의 수인을 약 일주일 연습시켜 촬영하여 편집하였다. 18개의 다양한 형상의 만다라와 함께 동영상으로 제작된 만다라는 나를 좀 더 적극적으로 표현 할 수 있는 계기가 되었다. 이번 작업들을 통해 돌 작업과 함께 병행한 동영상의 도입 시도는 가장 원초적인 돌이라는 물질과 첨단의 미디어의 결합으로 새로운 형상을 찾을 수 있는 가능성을 확신하게 했다.

나 자신을 찾고자 시작한 작품들의 형상은 이미 많은 변화를 가지며 제작되었지만 마음 속 깊은 곳의 작품에 대한 주제는 크게 변함이 없다. 앞으로도 나에게 주어진 시간 속에서 제작된 모든 작품들이 하나의 만다라로 완성되기를 희망하며 또 다른 형상을 찾는 긴 시간여행을 하고자 한다.

▼ 만다라 2010 *Mandala 2010*, 오석+ 비디오 영상 가변설치, 320×105×5cm, 2010

<만다라 2010>은 심리적 상징체인 만다라를 형상화한 것이다. 기하학적 도형 속의 기호들은 천·지·인, 태극(太極), 우주, 무시무종(無始無終), 공사상을 상징하는 것으로 좌우에 9개씩 설치하고, 가운데 독립된 만다라에는 모니터를 매립하여 부처님의 깨달음과 서원의 상징인 다양한 수인(手印)을 동영상으로 제작하여 형상화함으로 전체가 하나의 만다라를 이루도록 하였다.

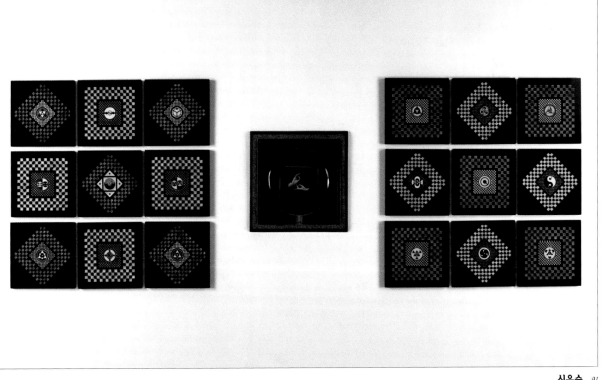

신 제 남

申濟南, Shin Je Nam, 화가
1952년 경기 수원 출생
중앙대학교 회화과 졸업
경희대학교 대학원 졸업
성신여대, 추계예대, 경기대 등에 출
강, 한국미협 부이사장

현재의 시대는 그야말로 영상과 인쇄매체의 천국과 같은 시대이다. 컴퓨터와 인터넷의 온갖 영상은 평면에 형상을 표현해 온 화가들에게 치명적이고 주눅들게

극사실에 초현실 기법

하기에 충분하다. 갈수록 좁아지는 화가들의 입지는 속상하기도 하지만 그래도 작가들의 붓끝에서 탄생되는 작품들의 가치는 그 어느 분야의 작품들보다 최고의 가치를 지키고 있다. 나 역시 평면구상작가로 무엇을 어떻게 그려야만 하는가에 대한 어려움으로 항시 힘든 싸움을 하지만 붓으로 직접 그린다는 즐거움과 예

▶ 동상이몽, 캔버스에 유화,
45.5×38cm, 2007

술행위라는 지고지순한 자긍심에 한눈 팔지 않으며 오로지 그리고 그릴 뿐이다. 그리고 어떻게 하면 이 시대의 단면을 표출할까 고민하고 고민한다. 극사실에 초현실기법을 고수하는 것도 한 장면 한 순간에 만족하지 않고 시간과 공간을 관통하고 공유하는 의미를 부여하기 위함이다. 비록 한 컷의 그림이지만 한 편의 시, 한 편의 소설, 한 편의 연극이나 영화에 버금가는 효과를 얻고자 함이다. 전쟁과 폭력이 난무하고 종교적 갈등과 권력의 횡포, 물질문명의 발달로 인한 인간성의 상실 등 지구상의 모순과 부조리를 내 작품을 통해 고발하고 상기시켜 보다나은 인간세상을 만들기 위함이다. 따라서 나는 연약하지만 인체의 아름다움과 순수성을 부각시켜 참된 인간성을 되찾고 인간다운 삶을 누릴 수 있도록 노력하는것이 이 시대를 살아가고 있는 작가의 소명이 아닌가 생각한다. 그래서 나는 내 그림을 말한다의 제하에 이렇게 답하고 싶은 것이다.

▼ **20세기의 추억-2**, 캔버스에 유화, 100호정방, 2009

▶ 가을의 전설, 캔
버스에 유화, 65.2×
45.5cm, 2008

오 이 량

Oh Yi Yang, 화가
1964년 전남 나주 출생
일본 동경 다마미술대학 대학원 회화
과 석사 졸업

실리콘(Silicone)이라는 재료를 통해서 존재의 파장과 생명의 역동성을 표현하고 있다. 동판화를 통해서 선이 가

실리콘 회화로의 전이를 위해

지고 있는 표현의 다향성을 울림으로 표현하기 시작하여 그 연장선에서 판화의 멀티(multi)개념이 아닌 오리지널티(originality)로서 실리콘 회화로의 전이(轉移)이다.

▶ *Existence-Loveline 11*, Etching, Aquatint, 45×45× 4piece, 2011

생명의 역동성을 파장과 반복적 리듬을 통해서 생명의 신비로움과 아름다움을 표현하고 있다. 마치 손가락 지문처럼 보이는 부채꼴 문양과 타원형의 곡선은 무언가의 존재 이전에 무한의 공간을 상징하면서 대지의 표면을 연상시키고 있다. 기하학적 구성의 형태로 차분하게 전개된 3차원의 화면은 자연의 순환(循環)적 리듬과 질서의 미(美)를 구축하고 있다. 대지의 생성과 시간의 흔적을 담은 확장된 공간 표현으로 또 다른 자연과 우주를 그리고 있다.

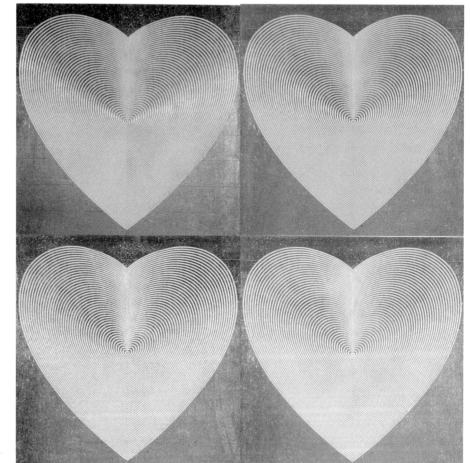

Existence-Wave,W,10,
Silicone on Canvas, 480×
240cm, 2010

▼ *Existence-Wave,W,10,*
Silicone on Canvas, 480×
240cm, 2010

▲ *4 Existence-Wave, WGB,10,*
Silicone on Canvas, 116×
273cm, 2010

▼ *5 Existence-Point, V.10,*
Silicone on Canvas, 130×
100cm, 2010

▼ *6 Existence-Point, G.10,*
Silicone on Canvas, 130×
100cm, 2010

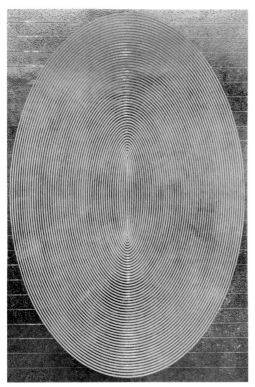

▲ *7 Existence-Point,B.10,*
Etching, Aquatint, 90×60cm,
2010

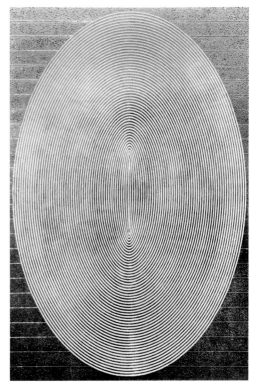

▲ *8 Existence-Point,Y.10,*
Etching,Aquatint, 90×60cm, 2010

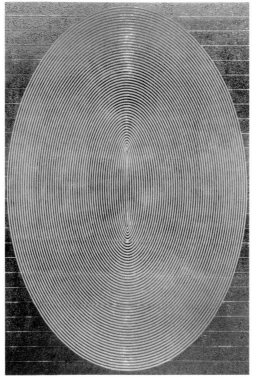

◀ *9 Existence-Point,V.10,* Etching,
Aquatint, 90×60cm, 2010

유 휴 열

柳休烈, Ryu Hyu Yeol, 화가
1949년 전북 정읍 출생
전주대학교 미술교육과 졸업

나의 작업 과정을 돌이켜 보면 십년을 단위로 조금씩 변화가 있었는데, 사회적 현상이나 삶의 궤적에서 크게 벗어

한을 현대회화에 접목

나지 않은 듯 싶다.

우울하고 암울했던 과도기를 겪으면서 표현양식은 상형화된 혼돈 속에 결합된 형상으로 세상과의 소통을 원했고 빠르게 변화 되어가는 사회와 물질 문명의 발달은 인간의 순수성을 침잠시켜 일상생활에서 오는 나른함과 스트레스를 가중시켰다.

인간의 존엄성과 놀이정신의 회복이 관심사이며 그 맥락에서 한국의 미의식을 돌아보게 되었다.

그 일환으로 한국의 한(恨)에 관한 접근부터 시도했다.

"한국의 한의 구조를 현대회화에 어떻게 접목시켜 볼 것인가"를 과제로 놓고 우리 전통문화에서 한을 전형적으로

▼ 생놀이, 120×240cm

표상하고 있는 장르를 살펴 볼 때 판소리와 장례문화를 우선 추켜들었다.

나의 평면작업은 상여의 한쪽 면을 떠오르게 한다.

같은 형체들은 아니어도 삼라만상의 형상들이 어우러져 있는 자유로운 상상을 차용하여 반입체 혹은 평면으로 나온 것이다.

이승과 저승의 중간쯤의 세상, 그것을 판소리의 다양한 가락과도 같은 선으로 형태를 잡고 무당의 굿판 같은 색채를 엊는다.

"한"은 한을 푸는 행위속에서 그 정체가 분명해지듯 나는 작업하는 행위 자체를 중요시한다.

그것은 철저한 계획 상태에서 보다는 작업을 해가는 과정에서 우연히 드러나는 또다른 현상을 소중히 여긴다는 뜻이며, 현대 물질 문명의 상징인 알루미늄판을 화폭으로 사용하여 따뜻하고 온화한 물질로 환원시키는 일이기도 하다.

▼ 생놀이, 180×300cm

◀ **이상한 정물**, 131×94cm

▲ **이상한 정물**, 45×45cm

이 건 용

李建鏞, Lee Kun Yong, 화가
1942년 황해도 사리원 출생
홍익대학교 미술대학 졸업
다매체미술가, 국립군산대학교 명예
교수

1971년 여름 경북궁 국립현대미술관에서 한국미술협회
전의 마지막 전시실에서 나는 당시로서는 새로운 개념의 설

신체, 장소, 지각, 개념

치작품을 발표하였다. 나는 이때 「身體項-71」을 발표하였
다. 이 설치물은 상상으로만 생각한 나무뿌리 부분의 지층
을 일정분의 나무둥치와 함께 네모나게 떠서 전시장에 옮
겨 놓은 상태의 설치작품이었다. 이 작업은 당시로서는 신
선한 충격이었다. 그것은 자연 또는 세계의 신체항(부분의
몫)을 전시장에 현전시킴으로서 관객으로 하여금 현장적
지각의 場(장소)을 열어주기 때문이다. 나는 그 후에도 계
속 나무, 돌, 흙, 종이, 천(布) 등을 사용하여 설치작업을 하
였고 1982~86년 사이에는 나뭇가지나 생목을 이용한 시
리즈의 입체물을 집중적으로 보여준바 있다.

뿐만 아니라 신체항에 대한 나의 관심은 신체드로잉으
로도 나타나게 되었는데 1976년부터 「신체드로잉」으로 발

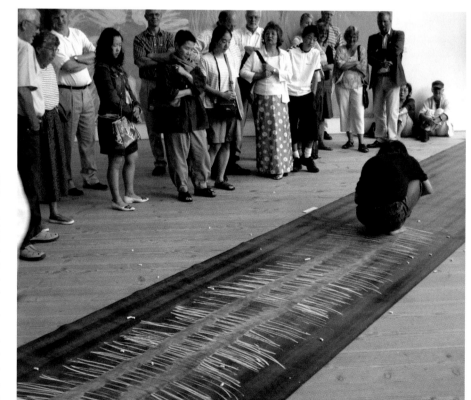

▶ **달팽이 걸음** *Snail's Gallop*, 백
묵 또는 목탄, 행위장소 또는 고무
판, 2000×120cm, 1979

1979년 제15회 쌍파울로 국제
비엔날레에서 발표됨으로서 국제
적인 호응을 얻은 퍼포먼스이다.
이 퍼포먼스는 행위자가 맨발로
앉아서 자신의 발 앞을 좌우로 선
을 반복하여 그으면서 발바닥으
로 움직여 앞으로 나아가는 행위
이다. 이때 행위자의 반복적인 긋
기로서의 문명적 진화는 행위자의
신체의 일부(발바닥)인 생태적 자
취에 의해서 거부되고 지워져 감
으로서 언어적으로 볼 때 기호나
상징으로 말하기 보다는 육화된
언어, 그 자체로서의 흔적이라고
할 수 있다.

표하였다. 그것은 그린다는 원초적 행위의 의미를 신체와 평면이 만나는 조건과 행위를 통하여 방법론적으로 제시하는 성과를 얻게 되었다. 이 「신체드로잉」(The method of Drawing)은 LIS' 79 리스본국제전에서 대상을 수상하게 되었고 당시 유럽의 대학들에서는 「이건용의 신체드로잉」에 관한 세미나가 있을 정도였다. (당시 리스본 국제전의 심사위원장 이었던 아실리 보니토 올리바 Achille Bonito Oliva' Itly의 진술) 이 신체 드로잉류의 작품은 그 후 포르토 현대미술관에 소장되는 일이 있었다.

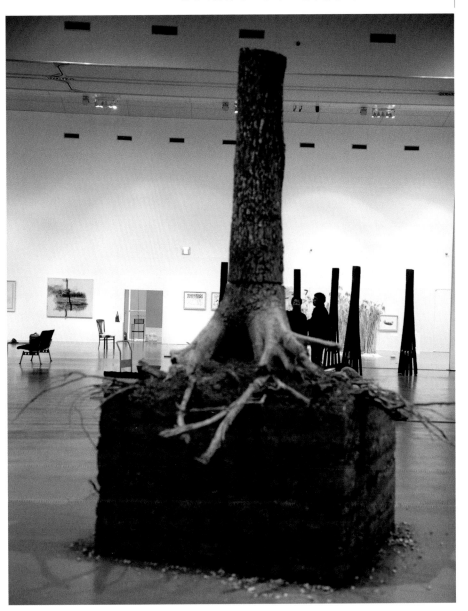

◀ 身體項-71 *corporal Term-71*, 나무, 흙, 돌, 350×120×120cm

「신체항身體項-71 (corporal Term-71)」은1960년대 말(末)에 아이디어가 있었는데 경부고속도로 천장에서 뿌리채 뽑힌 큰 나무를 구하게 되어 1971년 여름에 국립현대미술관(경복궁)에서 발표하고 그 후 제 8회 파리국세비엔날레(1973)에서 현지제작(파리국립공원수를 제공받음) 히어 국내외적으로 주목받게 된 설치작품이다. (당시 시상제도가 폐지되어 기자들이 투표하는 최고의 프레스 인기상을 받음)

▼ **신체드로잉 76-3-1985** *The method of Drawing 76-3-85*, 유채, 캔버스, 162×130.3cm

신체드로잉(The method of Drawing)은 1976년부터 발표하기 시작하여 현재까지 지속하고 있는 작업인데 대표적인 신체드로잉은 76-1, 76-2, 76-3, 76-4, 76-5, 76-6 등 여러 가지 유형(Type)이 있다. 「신체드로잉 76-3」은 화면의 앞 중앙에 드로잉 하는 자가 서서 오른쪽과 왼쪽 팔을 허용하는 만큼 둥글게 선을 중복하여 그어서 양쪽이 합쳐져 하트모양이 되는 드로잉이다. 이 작품은 1985년에 켄바스에 유성물감으로 제작한 것이다.

나는 어떤 의미에서 멀티풀(multiple)아티스트로 활동한 셈이다. 그것은 설치미술, 신체드로잉 뿐만 아니라 퍼포먼스(行爲美術)도 1975년부터 시작하여 반복 발표한 것을 빼고도 서로 다른 80여 가지의 행위를 하였는데 신체성에 관심을 가진 나로서는 나의 신체를 예술매체로 직접 사용하는 퍼포먼스야 말로 자연스러운 접근이 아니었던가 한다. 그 중에서도 1979년에 발표한 「달팽이걸음(Snail's gallop)」은 「身體項(1971)」과 「身體드로잉(1976)」의 연장선상에서 이루어진 퍼포먼스이다. 이 퍼포먼스는 1975년 초기에 발표했던 「동일면적」, 「실내측정」, 「건빵먹기」, 「장소의 논리」, 「손의 논리」, 「다섯걸음」, 「나이세기」 등과 1976년에 발표하기 시작한 「신체드로잉」 퍼포먼스, 그리고 이후, 「이어진 삶-77(1977)-화랑 밖과 안」, 「얼음

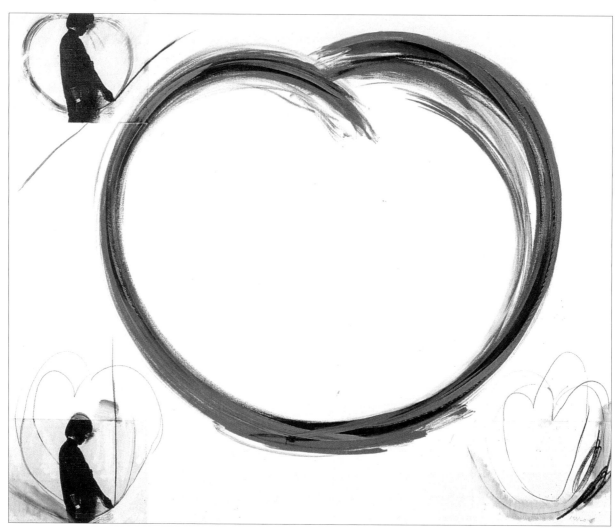

과 백묵은 발신하라(1977)」,「이어진 삶 79-2 −개인소
지품」,「네임카드(1986)」,「독 속의 문화(1989)」,「DMZ-
2km(1990)」,「누가 독을 매달았나(1990)」,「지식의 의자
(1990)」,「천(布)의 지붕과 울타리(1990)」,「거인의 걸음
(1998)」,「척추(2001)」 등과 더불어 특별히 기억되고 가
장 많이 반복하여 보여주었던 퍼포먼스이다. 이「달팽이걸
음」은 1979년, 제15회 상파울로 국제 비엔날레에서 발표된
이후 한국 국립현대미술관과 부산시립미술관, 서울시립미
술관, 경기도미술관, 전북도립미술관, 대구예술회관과 동경
의 사가쵸갤러리와 사운드 팩토리, 요코하마 시민홀갤러리,
덴마크의 실케버그바드미술관, 독일 에센의 메치넨하우스,
뉴욕의 헴프톤, LA의 현대화랑 등지에서 발표됨으로서 지
속적인 감동의 반응을 일으켰다.

▼ 신체드로잉 76-1-B 2010
The method of Drawing, 아크릴
릭, 캔버스, 60.6×72.7cm

「신체드로잉76-1」은 드로잉
하는 사람의 키 높이만한 화면 뒤
에서 팔을 앞쪽으로 넘겨 선을 상
하로 긋고 그 만큼 잘라내고 다음
단계는 잘라낸 만큼 더욱 팔을 넘
겨 선을 긋고 다시 잘라내는 방법
으로 선을 긋는 드로잉이다. 이들
각 단계는 순서대로 전체를 재조
립하여 완성되는데 여기 이 작품
은 그 첫 번째 단계의 선(線)만을
텍스트로 한 드로잉 작품이다.

이동엽

李東燁, Lee Dong Youb, 화가
1946년 전북 정읍 출생
홍익대학교와 동 대학원 미술교육과
졸업

▼ **무상**(無像)-**상황**(狀況) **가, 나,다** *Situation A,B,C*, Acrylic on Canvas, 서울시립미술관 소장, 162.2×132cm (각점), 1995 (1972년 원작 재제작)

인류의 역사와 함께 진화했다고 믿는 인간의 영혼. 그러나 지구 곳곳에서 자행되는 테러, 전쟁과 폭력, 생태환경의 파괴,

백색은 존재의 심연

기아, 인간의 과욕과 오만. 이 모든 혼돈의 세계를 직시하며 사유한다.

나는 백색(자연색)의 화면을 빌어 의(意)자연의 세계를 제시한다. 백은 존재의 근원적 지대로서 단순히 물질적 공간이나 가시공간을 넘어 존재하는 정신의 대지이며 자연이다. 또한 흰 공간은 의식의 여백이며 현상의 빈터, 즉 무의 지대이다.

대자연의 현상은 빛과 어둠, 혼돈과 질서, 충만과 공허, 음과 양의 양면성을 지니며 이것은 우주의 순환과 균형, 생명의 본질이다. 밝음이요 빛인 흰 공간, 그것은 존재의 대지 또는 존재의 출처로서 생명의 바다이다.

나의 작업은 이러한 세계의 근원으로부터 발생하는 형태의 구조를 드러내는 것이다. 나타났다 사라지고 다시 나타나는 순환의 고리, 자연의 숨결, 그 생명적 공간과 시간의 관계 속에서 나타나는 존재의 태. 그것은 무상임을 드러내고자 하였다.

우주 속에 육화하는 물질과 정신(행위)의 일체화, 즉 합일의 세계를 이루고자 함이며 그것은 자연의 의지로서 그 순환의 원리에 밀착하고자 하는 인간정신의지이다. 나(인간)의 정신과 행위의 한계를 전(全)존재적 우주의 투명성으로 관통해 보고자 함이다. 이러한 붓질의 무상적 표현으로 존재의 공명적 구조를 현대미술에서 새롭게 열어 보고자 하였다. 이러한 나의 의도는 인간중심주의로부터 자연(우주)중심주의로의 전환의 메시지이다.

◀ **사이**(間)**연작** oil on canvas, 동
경도국립근대미술관 소장, 72.7×
60.6cm (각점), 1981~1992

▲ **사이**(間)-**순환**(循環), Acrylic
on Canvas, 917.3, 개인 소장,
162.2×130.3cm, 1992

▲ **사이**(間), Acrylic on Canvas,
국립현대미술관 미술은행 소장,
260×160cm, 2002

〈작품의 특징〉

　비움, 절제, 공명, 고요, 여백, 순환, 균형, 조화, 안정,
치유, 무상

　화면과 상을 하나의 몸으로 의식하기 위해 나는 늘 흰 바탕 속에서부
터 우러나오는 선을 긋고자 한다. 그러기 위해 나는 동양화를 그릴 때 쓰
는 넓은 평붓을 사용한다. 그림을 시작하기 전에 바탕과 같은 흰색을 칠
하고 그것이 마르기 전에 붓질을 시작한다. 그래야만 붓과 물감이 화면
에 젖어들고 흰 하면과 이어진 일체의 선으로서의 붓질을 할 수 있기 때
문이다. 평붓의 한쪽 끝은 짙은 색으로 안쪽은 엷은 색으로, 흰 바탕과
물려 있도록 톤을 조절하여 그린다. 최근에는 하나의 붓선을 그어내린
다음 붓을 뒤집어 생체의 골격처럼 대칭으로 맞대어 나란히, 또는 수평
선을 이루는 좌우대칭으로 긋는다.
　나의 붓질은 유연성 있는 물감이 바탕에 잦아들고 섞이면서 모필에 의
한 미세한 변화를 촉발한다. 붓 자국과 붓 자국은 서로 맞닿아 상호 교
화하고 의지히면서 미묘하게 발생한다. 즉 화면에서 촉발되는 우연성과
나의 의지에 의해 적절한 교합이 이루어진 것이다. 이 과정은 꽤 까다롭
다. 수직으로 긋는 의지가 삭용하시만 붓이 맞닿아 물감이 서로 섞이면
서 미세하게 변화해 가는 톤은 우연과 자연(습도 등 기후)의 반응에 의
해 그려지기 때문이다. '물의 정신화'로 이끌어가기 위해서 물질감을 가
능한 제서하며 생경한 붓의 필세와 물감의 양을 줄이면서 붓질은 반복한
다. 마치 소의 되새김질처럼. 그리하여 물과 정신이 만나 서로 화학반응
이라도 하듯, 붓선은 자신의 무게로부터 벗어나 상승하듯이 공간으로부
터 투명해지는 것이다.

이석주

李石柱, Lee Suk Ju, 화가
1952년 서울 출생
1976년 홍익대학교 미술대학 졸업,
동대학원(1981년) 졸업
숙명여자대학교 미술대 교수

대학 시절이었던 1970년도 초,중반부터 나의 관심은 이미지의 형상화에 대한 작업이었다. 당시에는 개념적이고 추

이미지의 형상화

상적이었던 우리나라 현대미술에서 극사실주의적인 작업은 시대와 다소 동떨어진 느낌이었으나 나름대로 작업에 대한 열의는 대단하였던 것 같다.

수십년이 지난 지금 돌이켜 보면 물론 소재의 변화나 확장은 있었지만 기법적으로는 대상을 정밀하게 표현하는 극사실주의가 체질화 되지 않았나 싶다.

초기의 벽돌 작업에서부터 시계, 말, 기차, 의자 등 평범하고 주위에 흩어져 있는 일상과 외적인 현실을 소재로 받아들이고 그 위에 이야기적인 내용을 강조하였는데 이러한 이미지들의 조합은 각각의 소재가 지니는 본래의 맥락에서 벗어나 내용적으로 전혀 다른 차원인 초현실주의적 분위기를 보여준다.

그러나 최근에는 한 화면에 여러 가지 소재들의 구성과

▼ 이미지 1(사유적 공간)

주름진 흰 천위의 책 앞에 구겨지고 닳은듯한 갈색 말의 사진과 탁 트인 넓은 평원과 하늘을 배경으로 멀리 달려 가는 말을 병치시켜 사진 속의 강렬한 말의 이미지와 풍경속의 말과의 대비 관계를 통해 자연과 자유에 대한 동경을 표현하였다.

그 위에 겹쳐지는 내면의 상황이나 이야기에서 벗어나 단일 소재의 단순하고 극대화된 구성으로 대상 그 자체를 부각시키고 미술(visual art)이 지니는 시각적인 요소를 강조하는 작업을 하고 있다. 나에게 있어 책이라는 소재와 이미지는 그 지식적인 상징성보다는 형태와 형상 자체가 의미 있으며 시공간을 뛰어넘는 존재성이 중요하게 다가온다. 또한 사물의 극대화를 통해 그 사물 자체의 존재 속으로 깊이 빠져들게 하는 무엇이 있지 않을까 하는 생각과 함께…

모든 것이 급속도로 변화하는 디지털의 시대에서 이러한 아날로그식의 표출이 외부에는 어떻게 비쳐질지 의문이지만 나의 삶 속에서 작업의 의미는 시공간을 초월한 본질성과 존재성을 추구하는 것이다.

▲ 이미지 4(사유적 공간 3-10)

간결한 흰 바탕을 배경으로 소재인 3권의 책을 원색으로 처리하여 대상 자체를 강하게 표현하였다. 책이 가지는 내용적 상징성보다는 형태와 색에서 나타나는 책 자체의 존재감에 초점을 맞추었다.

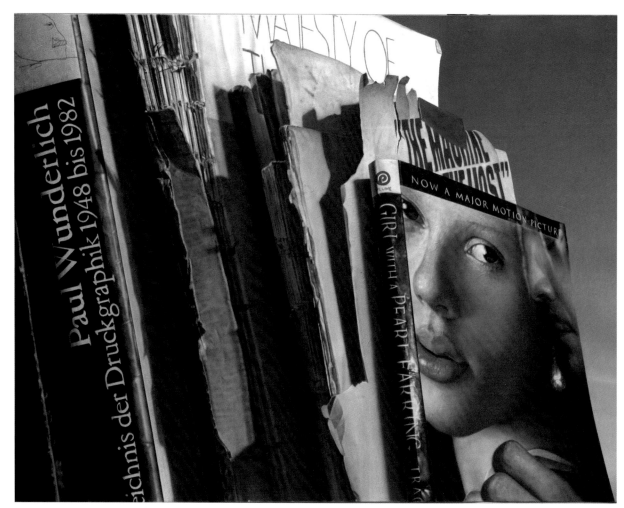

▲ 이미지 2(사유적 공간 8-10)

영화화된 소설 책(진주 귀고리의 소녀)의 커버에 있는 인물들의 미스테리한 표정과 분위기를 나타내고자 세월의 흔적을 느낄 수 있는 낡고 오래 된 책들과 배경의 하늘을 강하게 대비시켜 유한한 시간 속의 한 순간에 포착된 인물들의 묘한 감정을 드러낸 작품이다.

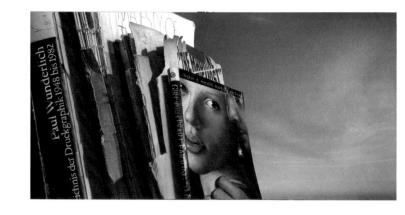

▲ 이미지 3(사유적 공간 3-1)
보티첼리의 작품 '비너스의 탄생'에서 축하하듯 춤추는 젊은 남녀의 모습을 차용하여 시간의 흔적이 겹겹이 쌓인 책위에 오버 랩(over lap)시켜 인간과 사물의 관계, 유한성과 무한성의 차이를 나타내고자 하였다.

이 수 홍

李樹泓, Lee Soo Hong, 조각가
1962년 서울 출생
프랫인스타튜트 조각 석사
홍익대학교 미술대학 교수

▼ *Inside / Outside / Interside*,
Wood, Installation View, 1999

산 위에서 머나먼 지평선을 바라다보는 꿈을 꾼다. 그 곳에서 극과 극의 만남을 볼 수 있다.

극과 극의 만남을

자연 질서의 증거 속에서 나 자신도 그 중에 하나임을 발견한다. 우리의 자연세계는 주변의 극과 극의 상황들 ― 삶과 죽음, 상승과 하강, 밝음과 어두움, 다가옴과 멀어짐, 주고 받음 ― 사이에서 균형을 잃지 않고 있다. 이러한 극과 극의 이중적 상황들이 내 작업의 정신적 바탕을 이루고 있다.

이번 나의 조각에서는 나무를 재료로 선택하였다. 싹이 트고 자라서 생산을 하고 흙으로 돌아가 썩어서 거름이 되는 나무의 과정이 우리의 그것과 다름이 없기 때문이다. 자연형태의 나무에 다듬어진 인공적 나무를 병치시킴으로써 감성, 직관을 표현하는 자연형태의 나무와 이성, 논리를 대신한 인공적 나무와 대조적인 분위기를 띄운다. 그것은 우

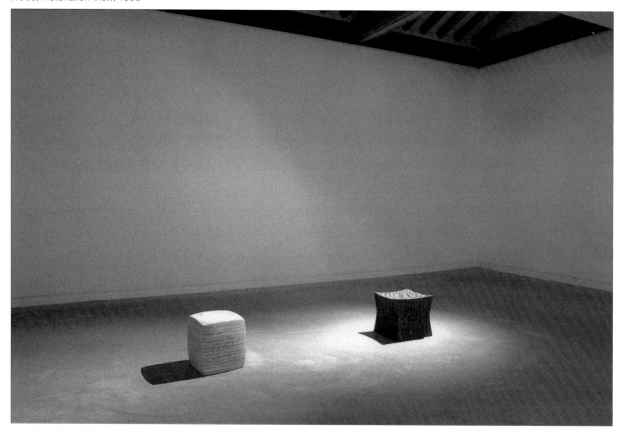

리가 일상에서 접하는 많은 질문들이 이성적 또는 감성적인 대답과 논리적 또는 직관적인 반응 중 어느 하나를 필요로 하기 때문이다.

삶은 많은 선택적 편린 속에서 하나의 결정을 요구한다. 하지만 어떠한 선택도 우월하지도 하등하지도 않다. 나는 계속적으로 이성, 논리와 감성, 직관 사이의 줄당김 속에서 끊임없는 균형을 추구하고자 몸부림친다. 나의 작업에서 평형상태를 유지함으로써 나 자신 속에서 자연의 증거를 찾아내려고 한다.

▼ *Inside / Outside / Interside*
Wood, Each, 170×33×31cm,
2006

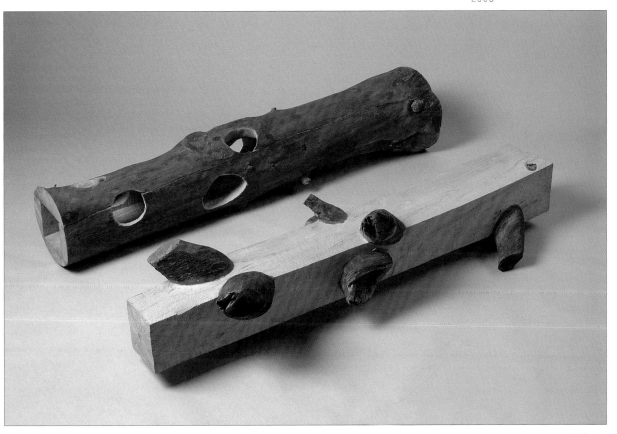

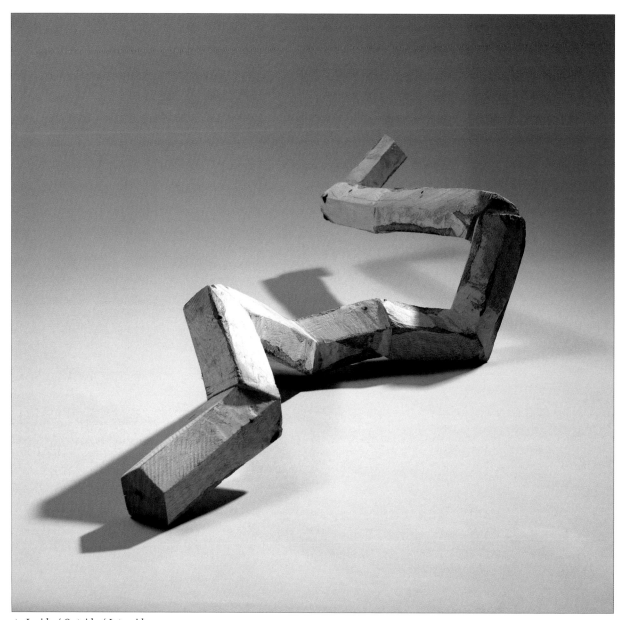

▲ *Inside / Outside / Interside*
House & Home, Wood, 98×32
×25cm, 2008

▶ *Inside/Outside/Interside:*
House & Home, Wood, 148×40
×40cm, 2009

이 숙 자

李淑子, Lee Sook Ja, 화가
1942년 서울 출생
홍익대 동양화과, 일반대학원 졸업
고려대 미술학부 교수 역임

1970년대 후반 나는 경기도 포천의 오솔길을 따라 올라 갔다가, 나지막한 언덕 등성이에 넓게 펼쳐진 보리밭을 보

보리밭 …… 그것은 민중의 서정

고 충격적인 감동을 받았다. 쏟아지는 태양 아래로 펼쳐진 그 보리밭에서 소름 끼치도록 요기스런 초록빛 공기가 감도는 듯한 어떤 적막감 같은 것을 느꼈다.

9살 어린 시절 아버지 고향인 충북 옥천으로 피난가서 보리밭 사이를 헤치고 다니며 놀았던 그 보리밭을, 타임머신을 타고 30년 세월을 거슬러 되돌아 간듯한 환영에 사로 잡혔다.

아름답게 느껴지는 보리밭이 자연의 서정이나 꿈·낭만 뿐만이 아닌, 알 수 없는 슬픔의 빛깔마저 띄고 있는 것 같

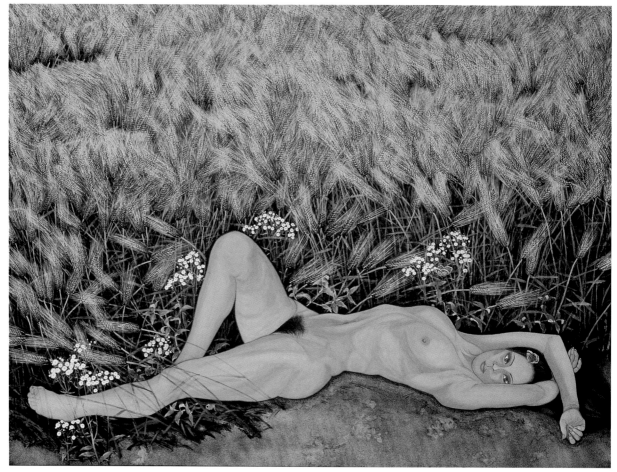

▼ **이브의 보리밭 89** *Eve's Barley Field 89* 순지 암채(color-stone powder on Korean paper), 200 ×150cm, 1989

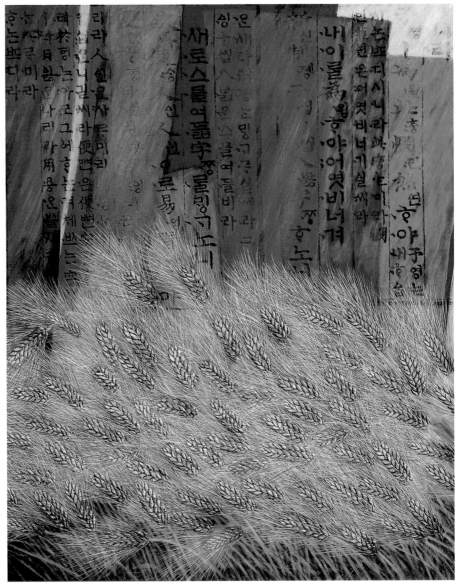

▶ **황맥-훈민정음** *Yellow Barley - Hunminjeonjeum(the Korean script)* 순지 암채(color-stone powder on Korean paper), 161.1 ×130.3cm, 1994

나의 작품 <이브의 보리밭> 연작 중에 보디빌딩하는 것처럼 근육질이 육체미 여인이 체모를 과감히 드러낸 채 팔을 머리 위로 치켜들고 용감히 드러누운 작품이 있다.

그림 속의 이브는 남성이 지배하는 사회, 남성 중심의 세상에서 여성들의 불행을 숙명, 운명의 굴레로 받아들이기를 거부한다. 내 그림에 자주 등장하는 '벌거벗은 이브'는 내가 살아오면서 갈등했던 여성의 굴레와 인습에 대한 저항의식이 형상화되어진 나의 내면의 자화상이 아닐까 한다. 이 운명의 굴레를 벗어 버리고 인습에 저항하며 도전하는 여인상, 그것이 내 화면 속 이브의 모습이다.

예술가는 한 시대를 앞서 세상을 보아야 한다. 근육질의 벌거벗은 이브는 그런 면에서 여성 해방의 기수로서 여성의 운명적 굴레를 극복하려는 의지의 혁명적 투사이기도 하다.

앉고, 그래서 그 보리밭이 더 환상적이고 비현실적으로 느껴지기도 했다.

보리밭의 요기스런 초록빛에는 가난하고 아팠던 우리 조상들의 혼백이 떠도는 듯 했다. 그러나 가파른 보릿고개의 너머엔 양식이 여물어가는 희망이 있었다.

유년기의 추억을 간직한 보리밭은 한국적인 서정이 깃들어 이는 작품소재이고, 또한 질긴 생명력으로, 아름답고 슬프고도 강인한 우리 민족성을 상징한다. 이런 보리밭 소재의 한국적 정서뿐만 아니라 그 보리밭을 그리는 일은 내 작업 스타일과 잘 맞아 떨어졌다. 무한한 시간과 노력이 필요

▼ 청보리1 *Blue Barley 1* 순지 암채 (color-stone powder on Korean paper), 130.3×97.0cm, 2006

태양이 아직 열기를 뿜기 전인 6월 초순경이면 나의 보리밭 스케치 여행은 시작된다. 배낭에다 간단한 화구만을 챙겨 둘러메고 운동화에 블루진 차림으로 마장동 시외버스 터미널로 달려간다. 낡고 굉음도 요란한 직행버스를 타고 북쪽으로 1시간여 달리면 서울 근교에선 보기 어려운 보리밭이 눈에 띄기 시작한다.

들판에 펼쳐진 청맥(靑麥)을 가까이 가서 보고 쇼킹한 감동을 받았다. 실바람 한 점 불지 않았다. 쏟아지는 태양 아래로 펼쳐진 보리밭에서 소름 끼치도록 요기스러운 초록빛 공기가 감도는 듯한 어떤 적막감 같은 것을 느꼈다.

하고, 보리알 한 톨 한 톨을 원시적으로 박아야하고, 잘 영근 보리 이삭의 실재감을 나타내기 위해 많은 시간을 들여 암채를 여러 번 겹쳐 칠 해 보리 알갱이의 입체감을 살리다보니 보리알의 두께가 생겨 부조기법도 개발 할 수 있었다. 또한 틀림없이 수염을 한 줄씩 한 줄씩 그려야 하고, 실 같은 선이 수 만개가 어울어져야 풀빛 안개 같은 아련한 보리밭 분위기를 자아낼 수 있다. 이처럼 보리밭을 그리는 일은 도를 닦는 일이나 같았다. 그럼에도 불구하고 나는 세월에 비례 할 만큼 책임 있는 작품을 해야 한다는 중압감으로 가슴속에 단단한 실타래가 감겨 덩어리져가는 듯 답답해져갔다. 그러나 보리알을 그리기위해 보리알을 한 알씩 박고 수염을 한 줄씩 그리면서 나는 가슴속에 맺혀있던 중압감으로 해서 생긴 응어리가 보리알 한 알 만큼씩, 수염 한줄 한줄 만큼씩 풀려나가서 기도할 때처럼 편안함 속에 잠길 수 있었다.

이러한 가슴이 아린 듯한 아름다움이 있고 조상의 혼백이 떠도는 듯한 애틋함과 한편 강인한 민족성과 희망의 상징인 그러한 보리밭을 그리기 위해, 그리고 무엇보다 어린 시절의 마음의 고향에 대한 향수를 찾아, 지금까지 보리밭을 그려왔다.

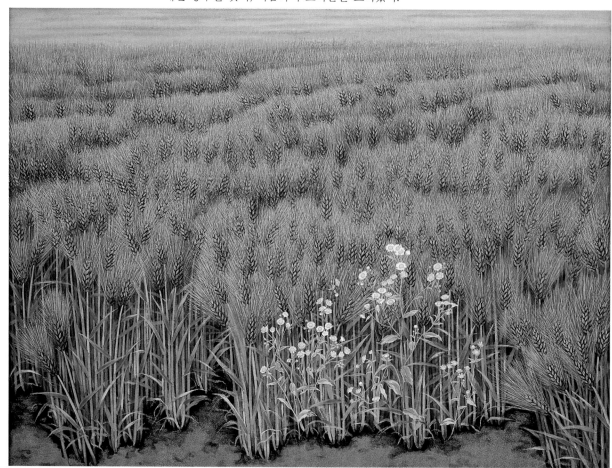

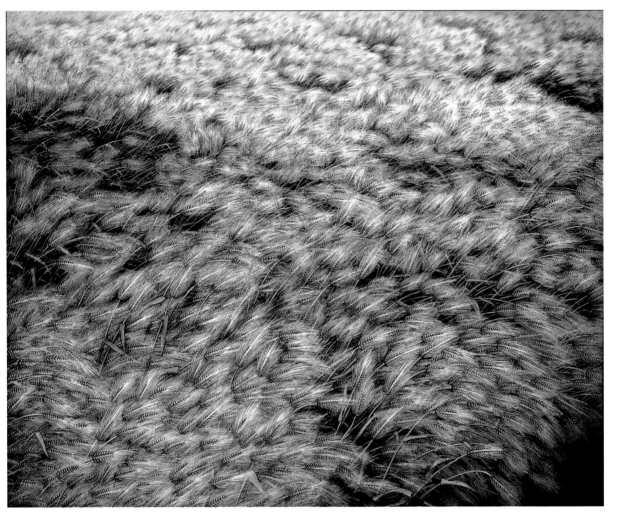

▲ **맥파-황맥** *The Wave of Barley Field - Yellow Barley* 순지 암채(color-stone powder on Korean paper), 227.3×181.8cm, 1980

80년 1월 초부터 지난해에 스케치해 둔 보리밭을 150호 화판에 그리기 시작했다. 내 노력을 시험해 보자는 각오로, 파리 몸뚱이만한 보리알의 모양을 만들기 위해 연황토 물감을 세필에 묻혀 끝이 뾰족하며 위쪽으로 휘어지도록 한 알 한 알 모양을 그려 나갔다. 이삭 한 개에 30개 정도의 알이 보이고, 화판에 1,500개 이상의 이삭이 있으니 4만 5천 개 이상의 보리알을 그려야 하고, 이것을 7~8회 반복해야 한다. 그리고 보리수염은 보리알의 3배 정도인 15만 개 가량의 선을 그어야 기본 작업이 이루어진다. 보리알로 우툴두툴 까슬까슬해진 화판에다 손바닥을 문지르며 매일 보리수염을 그리니까, 손바닥이 닳아서 빨갛게 피가 맺혔다. 아팠을 뿐만 아니라 선이 매끄럽게 잘 나가지 않아 손바닥에 스카치테이프를 여러 겹 겹쳐 댔다. 그러나 테이프조차 닳아서 구멍이 나고 다시 피부가 닳고는 했다.

영원히 끝날 것 같지 않은 이런 작업을 몇 날 간 계속하며 나는 고행하는 자학적인 도취에 빠져 버렸다. 어느 낮은 몸이 앞뒤로 쉽게 흔들려 정신을 잃을 것 같은 위기를 느끼기도 했다.

이처럼 노력을 바친다는 점에서 후회 없을 만큼 그렸고, 완성하는 데 6개월이 걸렸다.

이 작품을 중앙미술대전에 출품했고, …… 대상을 받았다.

이승일

李承一, Lee Seung Il
1946년 서울 출생
교토조형예술대학 졸업
홍익대학교 미술대학 판화과 교수

"태초에 하나님이 천지를 창조하시느니라." - 창세기 1장 1절
나의 핵심적인 주제는 '공(空)'이다. 그것은 초기 작품에서

공(空)이다

부터 최근에 이르기까지의 끈질긴 탐구대상이다. 그 공간은 우주의 공간인 동시에 마음의 공간이다. 수학적 3차원의 공간이 아니라 4차원적 명상의 공간이며 현실 너머의 세계, 기억 너머 미지의 풍경처럼 그 공간은 깊고 아득하다. '공(空)'의 세계는 끝없이 넓고 깊은 공간이 주는 두려움과 경외감의 세계이며 우주공간이 가지고 있는 심연, 새벽의 여명이 주는 신비감, 하늘과 바다의 광활함 등이 작은 화면 속에 축소되어 두려움을 주는 공간인 동시에 고향같은 편안함을 주는 공간이다. '무'가 어떠한 본체도 작용도 없는 속성을 의미한다면, '공(空)'은 부재하지만 언제나 존재하고 있는 중의적 공간인 동시에 고요함 속에 생성과 소멸의 과정을 포용하는 생동의 의미이다. 이렇듯 근원적인 존재성을 획득할 수 있는 이 공간은 인간의 견지로서는 도무지 그 생명의 시간적 한계성으로 말미암아 가늠할 수조차 없는 외경의 대상임이 분명하다. 이러한 대상을 목판화라는 틀에 담아내려했던 시도가 정신적, 육체적 노동은 물론 광장한

▼ *Emptiness 90-5* (空 90-5)

▲ *Emptiness 90-5* (호 98-22)

부담으로 다가왔음은 당연하다. 하지만 작품을 접한 사람들이 이를 통해 태초의 시간에 대한 관조적 경험과 영겁의 세월에 대한 고찰, 그리고 어떠한 초월적 존재에 대한 경이로움을 느낄 수 있게 된다면 이러한 시도는 결코 헛된 것이 아닐 것이다.

나무는 작업의 바탕을 이루며, 작품의 의미와 생명력, 그리고 예술적 활력을 불어넣어 주는 중요한 재료이다. 작품에서 나무는 그 내부의 속살을, 육질의 무늬들을 드러낸다. 그 무늬 속에 박혀있는 세월과 연륜과 성장, 그리고 생명의 흔적들을 다시금 찍어낸다. 자연 본연의 성격이 조형적 장치들에 의해 새로운 의미로 재탄생되는 접점에서 시간의 이미지, 공간의 이미지, 그리고 우주의 이미지가 파생되는 것이다. 더욱 견고한 요철 효과를 위해 일곱 장의 한지를 하나로 배접하여 사용하는 방법 또한 조형적 이미지의 완성뿐만 아니라 육체적 노동을 통하여 작품에 정제된 자세로 임하기 위한 과정이다.

▼ *Emptiness 90-5* (空 98-23)

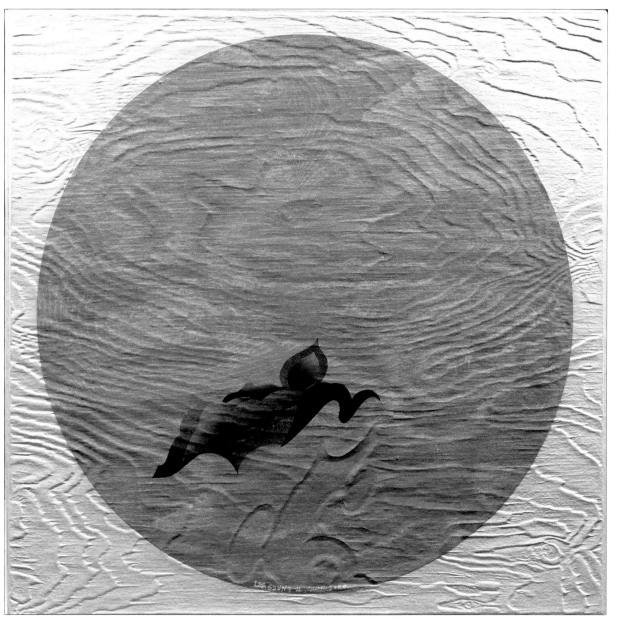

▲ *Emptiness 90-5* (空 2000-
18)

이　　열

李 烈 , Lee Yul
1955년 충남 출생
홍익대학교 미술대학 및 대학원 졸업
홍익대학교 회화과 교수

　　나의 작품세계는 나에게 있어서 자연이란 무엇이고 우주 속에서 생명체가 탄생하고 소멸하는 과정에 대한 관심

생성공간-변수

을 같게 되면서 '생성공간'시리즈 작업을 일관해 오고 있다.
　　'생성공간'이란 자연이란 마당 위에서 우리의 감성이 분출해낼 여러 갈래의 운동을 일컫는다. 이를테면 무엇인가

▶ 생성공간의 변수 작품 04. 163×130cm

생성되어지고 소멸하고 반복되는 자연현상에 대한 독자적인 관점에서 이야기 하고자 하는 것이다.

나의 작업은 언뜻 두 종류의 작업스타일로 보여 질 수 있다. 그 중 하나는 엷은 파스텔 톤의 크림색, 브라운컬러와 블랙이 주조를 이루는 대작 위주의 작품 경향이 있다. 또 다른 하나는 캔버스 네 귀퉁이를 우리나라 태극기의 형식을 차용해서 건곤감리 위치를 작은 사각 면을 만들어 다양한 컬러로 칠하여 완성한 일명 '모자시리즈' 작품 세계로 볼 수 있다.

이 두 가지 경향이 언뜻 보기엔 서로 다른 컨셉으로 보

◀ **생성공간의 변수 작품 07**, 90.9×72.7cm

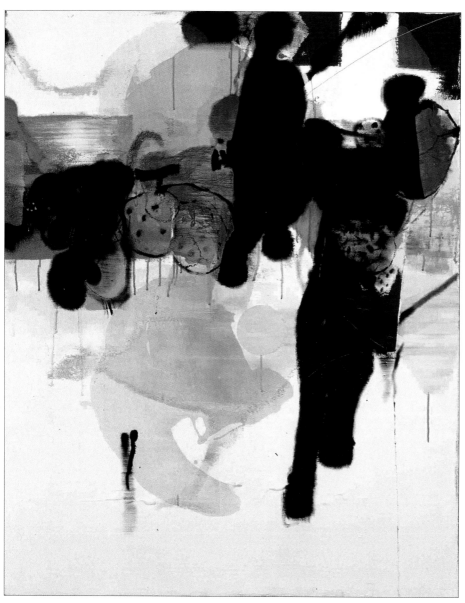

▲ **생성공간의 변수 작품 16**, 163×
130cm

여 질 수 있을 것이다. 그러나 두 작품 경향은 서체적 방법
을 빌려서 '획'을 통해 덧칠되지 않은, 원 스트로크로 한 호
흡에 작업세계가 이루어지길 염원하는 것이다. 나만의 독자
적인 장으로서 무엇인가를 생성시키기 위한 아직 실체화되
지 않은 근원적 충동으로 충만한 마당이자 공간이길 바라
는 것이다. 따라서 나만의 독자적 장을 위해 끊임없는 자연
에로의 접근을 시도하는 것이다.

▶ **생성공간의 변수 작품 19**, 333×
248cm

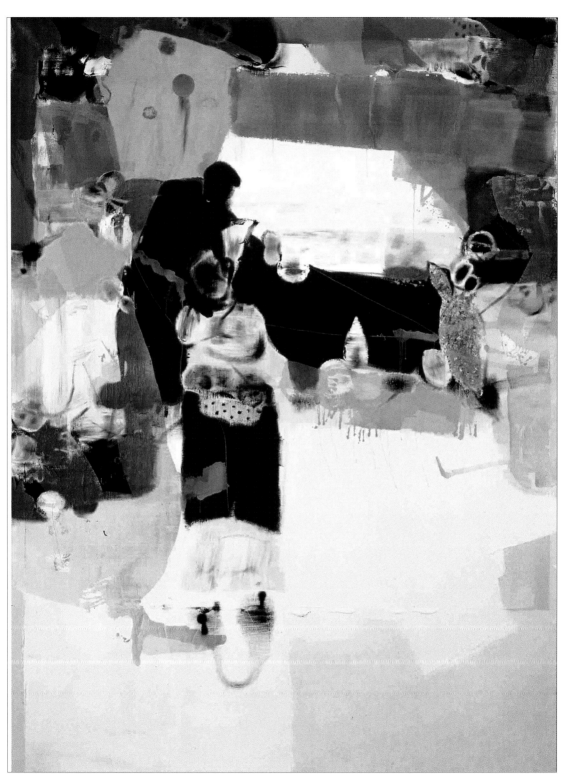

이 왈 종

제주생활의 中道란 단일 명제로 10년이 지나 또 10년이 되었지만 내 그림은 그 틀 속에서 허물을 벗는 연습 중이다.

제주생활의 중도

李曰種, Lee Wal Chong, 화가
1945년 경기도 화성 출생
1970년 중앙대학교 회화과 졸업
1988년 건국대학교 교육대학원 졸업
추계예술대 교수 역임
제주도에서 작품생활

중도(中道)란 인간이 살아가는데 어쩔 수 없는 환경에 처할 때 애증으로 고통과 번뇌하고 탐욕과 이기주의로 다투는 현실 속에서 벗어나려는 하나의 방편이듯 사랑하고 미워하는 마음이 최고에 이를 때 결국 자기 자신은 마음의 상처를 받기 때문이다. 평상심을 유지하고 고통으로부터 벗어나길 염원하는 마음으로 중도란 소재를 선택하였다.

서귀포 주변에서 언제나 바라볼 수 있는 동백이나 매화 수선화 그리고 잡초 속에 피어나는 엉겅퀴를 비롯 예쁜 야생화는 나의 그림소재가 된다.

몇 년 전부터 골프를 주제로 그리는데 골프 치는 모습은 정말 멋있어 보이지만 그 분위기는 꼭 그런 것만은 아닌 듯하다. 평소에는 인간성도 좋고 남을 배려하는 마음도 있어 보이는데 단돈 천원이라도 내기를 하게 되면 나를 비롯한 상대방도 깐깐하

고 양보심 없는 인간성으로 변해버린다.

마치 전쟁터와도 같이 험악해진다. 골프를 치면서 상대방을 혼란스럽게 하여 집중력을 떨어뜨리기도 하면서, 예를 들면 뒤 땅을 쳐 공이 바로 앞에 떨어지는 실수라도 하면 '방향은 좋은데 거리가 짧다.'라든지 공이 엉뚱한 방향으로 날아가면 '거리는 좋은데 방향이 안좋다.'라고 한다. 또는 자기비하하는 말도 많이 한다.

'아이쿠바보야바보야', '바보' '늙으면죽어야지'하며 말이거칠어진다.

당사자는 부글부글 끓어 오르는데 상대는 웃음으로 화답하는 표정들이 오가며 앞으로는 전화도 하지 말고 만나지도 말자고 큰소리 친다. 그렇게 헤어지고 나서도 며칠 지나면 언제 그랬냐는 듯이 골프게임은 다시 계속 된다.

언제부터인가 나는 골프도 집착으로부터 벗어나게 되었다. 인생도 골프도 전쟁터와 같다는 생각이 들면서 내 그림에 탱크를 그린다. 골프가 잘 안될 때에는 이생진 시를 떠올린다.

성산포에서는 설교를 바다가 하고

목사는 바다를 듣는다.
기도보다 더 잔잔한 바다
꽃보다 더 섬세한 바다
성산포에서는 사람보다
바다가 더 잘산다.

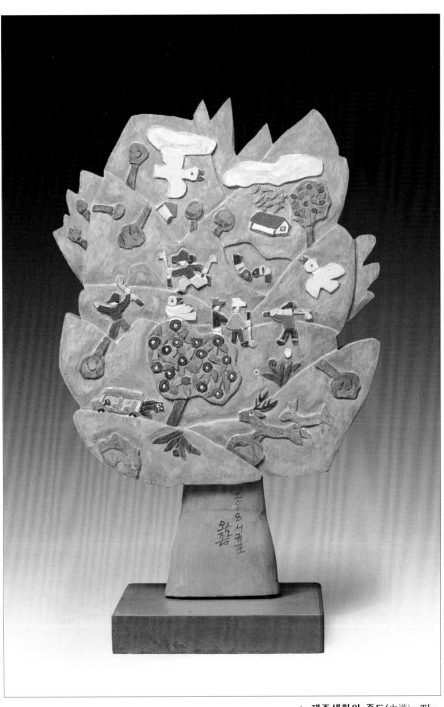

◀ 제주생활의 중도(中道) *The Middle Way of Jeju Life*, 한지 위에 혼합, Mixed Media on Korean Paper, 150×190cm, 2004

▲ 제주생활의 중도(中道) *The Middle Way of Jeju Life*, 목조 위에 혼합, Mixed Media on Wood Carving, 65.5×40×23cm, 2008

▲ 제주생활의 중도(中道) *The Middle Way of Jeju Life*, 한지 위에 혼합, Mixed Media on Korean Paper, 49×41cm, 2003

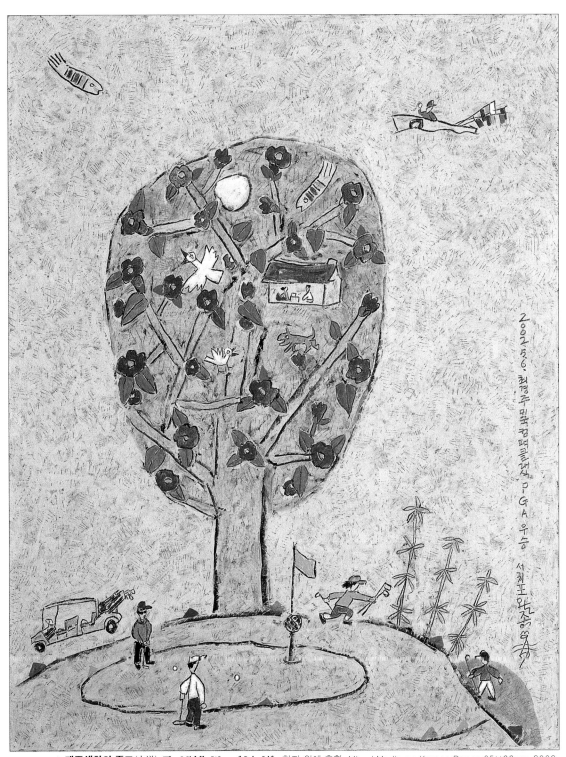

▲ 제주생활의 중도(中道) *The Middle Way of Jeju Life*, 한지 위에 혼합, Mixed Media on Korean Paper, 85×66cm, 2002

이일호

李一浩, Lee Il Ho, 조각가
1946년 충남 보령 출생
홍익대학교 조소과 졸업

끊임 없이 파동하며 주변의 외물에 바람처럼 내몰리는 것이 생각이다.

나는 누구인가, 조각이란 무엇인가. 내 생각들은 대충 이러한 것들인데 대체로 이런 질

엉성한 기하학으로 세상에 없는 형상을

문들은 근원적으로 해답이 없다.

질문 속에 답이 있다는 말을 풀어쓰면 나와 누구, 조각과 무엇이라는 단어가 동어 반복이기에 굳이 말꼬리에 붙들리지 말고 먹고 마시고 배설하며 죽는 날까지 조각하며 살면 그것으로 내가 불러온 질문에 현문우답이 될 것이다. 이 얼마나 단순하고 소박한 일인가. 단하나, 늘 깨어 있어야 한다, 그러니 이 또한 얼마나 지키기 어려운 일인가, 나의 조각은 이렇다.

우주의 시원과 인간의 본성과 관능, 하찮고 추레한 욕망의 끈을 더듬어 저 허허한 공간

◀ 윤회 *The cycle of reincarnation*, acrylic on FRP, 300×300×60cm, 1990

　세상은 먼지보다 작은 원자로 윤회한다. 사람이 먹고 배설한 것을 개가 먹고 배설하고 또 개를 사람이 먹듯이 삼라만상의 생성과 소멸의 원형은 색즉시공의 영원한 윤회일 것이다.

▶ 창세기 *Genesis*, stainess steel, 180×180×300cm, 2010

에 혼돈의 철학을 투망질하여 엉성한 기하학으로 세상에 없는 형상을 모색해낸다. 조각은 말이 아니라서 부자유 하지만 차라리 조각은 갑갑해도 내가 숨기에 편하다.

시간은 모든 것을 퇴색시킨다. 어떠한 물질이나 정신, 사랑 또는 예술 등 시간이지나면 켜켜이 먼지가 쌓여 시큰둥해 진다. 그러니 모든 것은 살아있는 동안만의 영광이어서, 지금 이루고 누리지 못하면 말짱 잊혀진다. 날렵한 자들은 이 점을 미리 알아서 체면이나 눈치 안보고 제멋대로 재주 부리고, 이것을 노린 새로운 예능 프로그램이 장사를 시작한다. 그럴수록 예술가는 좋은 작품으로 버텨야 한다. 시대를 놓쳤다 낙심하지 말고 밀알 같은 씨앗을 남겨야 한다. 눈이 오나 비가 오나 행불을 초월하여 조금씩 돈오하며 마침내 시대를 관통하는 작품들. 허접스런 감성은 이만하면 됐다. 그동안 온갖 정신적 질환과 육신의 질병을 모른 체 했다. 지금은 곧은 정신과 의지로 쓸만한 감성들만 골라 새로운 방주를 만들어야 한다. 난해한 시절은 지났고 나는 전면에 나서지 않은 채 소수자로 비켜서서 아무도 못 가본 외길의 항로를 개척할 것이다. 기대하시라.

▼ **묵시록** Revelation bronze, 160×80×220cm, 1980

▶ **고난을 대리한 예수** *Jesus who endured sufferings on behalf of us*, acrylic on F.R.P, 90×35×140cm, 2011

이희중

李熙中, Yi Hee Choung, 화가
1956년 서울 출생
1979년 홍익대학교 미술대 서양화과
졸업, 1991년 독일 뒤셀도르프 쿤스
트 아카데미 졸업
용인대학교 문화예술대학 학장

우리 현대미술의 정체성 문제와 전통의 현대화에 대해 오래 전부터 고민해왔다. 그것은 생각보다 복잡하고 미묘한

정체성을 새로운 창조로

문제가 포함되어있다.

　20대 말부터 시작된 이러한 고민들과 나만의 예술세계를 정립해보려는 포부가 나를 유학길로 이끄는 계기가 되었다. 다른 나라에서 다른 각도로 우리를 보는 것이 한국성 혹은 정체성을 찾는데 도움이 될 것이라 생각했다.

　독일 유학 시절, 그들은 유럽미술사의 잣대로 우리 현대미술을 아류인 것처럼 평가하는 경향을 보였다. 그렇다면 우리의 작품들은 서양미술의 아류인가?

　그러한 고민 속에서 몇 년을 방황하며 그것에서 벗어날

▼ **산의 인상**, 캔버스 위에 유화, 259.1×181.8cm, 1992

　산이 품고 있는 유불선사상과 전통의 의미를 되살렸습니다.

　기가 충만한 산의 모습을 동양적인 방법과 느낌을 반영했습니다.

수 있는 새로운 작품을 시도하게 되었다.

유학 전부터 한국의 자연탐구, 산수미(山水美), 전통 회화와 문양에 대해 관심을 가지고 작품으로 시도했었다. 그후 우리 나름의 정신세계와 조형미에 대한 자료를 찾고 연구하기 시작했다.

신라시대 최치원은 '국유현묘지도 왈 풍류(國有玄妙之道曰風流)' 라 했다. 이것은 삼천리강산과 같은 산수가 빼어난 곳에서만 탄생할 수 있는 천지인[三才]의 균형과 조화, 유불선사상을 하나로 녹인 겨레 특유의 발상과 사유의 근간이라는 것을 믿게 되었다. 수복장생, 신선사상, 계룡산의 다양한 종교, 명산대찰 등 유무형의 유산들이 내 머릿속을 맴돌게 되었다.

또한 회화 중에서 현대화할 수 있는 가능성을 보인 것은 민화였다. 민화의 수요는 궁궐 사대부뿐만 아니라 서민까지 다양한 계층에서 보였다. 이것을 바탕으로 겸재의 작품, 도자기의 문양, 나전칠기, 서예 등에서도 아이디어를 얻어 과

▼ **첩첩산중**, 캔버스 위에 유화, 72.7×50cm, 2003
산이 첩첩히 중첩된 모습을 단순화시켜 그 안에 풍류도인 소나무, 꽃, 새, 나비 등을 현대적인 색채와 형태로 구성하여 표현했습니다.

▲ **포도와 동자**, 캔버스 위에 유화, 162.2×80.3cm, 2005

포도와 동자들은 전통적으로 풍요와 다산을 의미했는데, 이를 바탕으로 청포도와 포도넝쿨을 타고 노는 동자들을 상큼한 색채로 점묘법을 이용하여 표현했습니다.

감한 구도와 활기찬 필력으로 젊음의 패기를 더해 그려보았다.

귀국 후, 우리 산하의 아름다움을 체험하며 다소 구체화된 심상풍경을 그려냈다. 특히 우리와 친근한 소나무, 달, 진달래꽃 등을 주로 소재로 사용했다. 근래에는 그것과 동시에 우주시대를 맞이하여 우리의 부적, 인디안 문양, 잉카의 문양, 켈트족 문양, 고지도 등 다양한 자료들을 통해 새로운 형태로 재탄생시킨 '우주' 연작을 시도하고 있다.

전통이란 단절되어서는 의미가 없다. 전통의 의미는 현대인과 선조들의 영적인 만남에 있다. 그것을 통해 자기동일성(정체성)을 확인하게 되며 나아가 새로운 창조의 모태가 될 수 있다고 생각한다.

▲ **푸른 우주**, 캔버스 위에 유화, 150×150cm, 2010

우주의 시대를 맞이하여 우주의 모습을 단순화, 기호화시켜서 어른과 어린이가 동시에 즐길 수 있는 작품으로 표현했습니다.

임두빈

任斗彬, Im Doo Bin, 화가·미술평론
가
홍익대학교에서 회화 전공, 동대학원
에서 미학 전공
단국대학교 대중문화예술대 교수

나는 주로 펜과 붓을 함께 사용하여 그림을 그린다. 물론 붓으로만 그림을 그릴 때도 있고 펜으로만 그릴 때도 있다. 붓을 이용할 때

형이상학적 내면성의 상징적 회화

쓰는 물감은 watercolor와 acrylic 이다.

아크릴 물감은 유화 같은 느낌을 낼 수도 있고 수채화 같은 느낌을 낼 수도 있어 다양하게 사용하고 있다. 나는 추상과 구상, 입체작품과 행위미술 등을 다양하게 하고 있는데, 그동안 주로 많이 작업해 온 것은 형이상학적 내면성이 느껴지는 상징적인 풍경화이다. 이런 풍경화 제작은 주로 펜과 watercolor와 acrylic을 이용해서 그려진다. 펜으로 풍경을 세밀하게 그린 후, 그 위에 watercolor나 아크릴 물감으로 채색을 하는 것이다. 펜으로 그은 선은 지울 수가 없기에 사전에 치밀한 계획 하에 그려야만 망치지 않고 제대로 그릴 수가 있다. 펜으로 그은 선은 실수를 용납하지 않는 것이다. 채색은 선으로 그린 이미지들을 살아 있게 만든다.

내가 그린 상징적 풍경화들은 거의 대부분 실제 풍경에서 받은 영감을 상상 속에서 형이상학적 내면성이 느껴지게 재구성한 독특한 정조(情操)의 풍경화이다. 나는 이런 작품을 통해 사람들에게 단순히 가시적인 아름다움만이 아니라 아름다움 속에 숨어있는 내면적인 존재의 신비를 느끼게 하고 싶었다. 나의 이런 그림에 대해 미술대학의 모 교수는 "한국의 그림이 그런 방향으로 나가야하지 않

▶ **환상의 흔적**, 종이에 아크릴물
감, 20×14cm, 2011

을까 생각한다"고 말해주어 감사했던 적이 있다.

▲ **거석문화의 신비**, 수채화,
1994년

 작년에 금호미술관에서 연 나의 개인전과 올해 초, 이 갤러리에서의 개인전에서는 새로운 작업을 선보였다. 그동안 책을 내기 위해 썼던 자필 원고지(200자원고지)를 가로131cm 세로 97cm의 큰 캔버스에 확대 프린트한 후, 그 위에 꽃을 정밀하게(극사실로) 아크릴 물감을 써서 붓으로 그려 넣은 그림이다. 원고지 위에 꽃을 그려 넣은 구성이 독특해서 많은 분들이 관심을 표한 바 있다. 새로운 작품에서 자필 원고지 형태는 사색의 과정을 상징하고 그 위에 그려진 꽃은 진리에 대한 깨달음을 상징하는 이미지이다.

 나는 앞으로도 형이상학적 내면성이 있는 상징적 풍경화를 지속적으로 그릴 것이다. 그리고 최근에 시작한 자필 원고지 위의 꽃 그림도 병행하면서 새로운 시도도 다양하게 해 볼 생각이다. 중요한 것은 궁극적 깨달음을 향한 나의 사색과 명상의 과정을 어떻게 효과적으로 미술을 통해 표현할 수 있는가이다.

▲ **풍경2000-4**, 펜과 아크릴과
수채물감, 44.1×76.3cm, 2000

◀ **인왕산의 우주** 펜과 아크릴과
수채물감, 54.7×41.2cm, 1995

임영길

林英吉, Yim Young Kil
1958, 서울 출생
홍익대학교 미술대학 및 대학원 졸업
홍익대학교 판화과 교수

우리나라의 경우 판화를 순수 예술의 표현으로서만 바라보는 관점은 인문의 줄기로부터 이어져 내려온 전통 목판

시각기록의 복원에

의 내용과 형식과 연계하는 면에서 거리를 초래했고, 판화의 영역을 더없이 미약하게 했다. 특히 목판화는 무엇보다도 지식과 사상에 기반 한 인문 활동의 소산으로부터 비롯되었다. 판화는 분명히 인쇄라는 기원과 함께 인문 콘텐츠의 정보적 확산이라는 점에서 소용이 있었다.

판화의 도상들은 단순한 형식이 아니다. 책과 관계했던 출판 미술, 과학적 지식의 시각적 기록으로서 역할 속에 이어져온 판화의 도상은 인간의 상징적 활동과 의미, 해석이 관습화된 문화적 결과이다. 결국 우리의 시각 문화는 재해석, 재생산이 현재적 가치로 이행되어 오지 않았는가 싶다.

우리시대의 판화는 디지털 프린트를 기점으로 전, 후, 혹은 이들이 공존하는 멀티플한 영역에 서 있다. 디지털 기술은 문화적 관습과 지식, 의사소통의 토대위에 제작된 도식,

▼ **철학적인 불-04** *The Philosophical Fire-04,* 한지위에 목판, 컴퓨터프린트, Woodcut, Computer Print on Korean Paper, 76×48cm, 2006

서구에서 내려온 4원소인 물, 불, 흙, 공기와 같은 자연의 작은 단위개념과 인간 활동을 대표하는 인간 문명의 단위소인 건축물을 결합하여 형상화해 현대에 있어서 우리가 자연과 생명의 문제를 탐구하고 반성하는 이미지를 제작하였다.

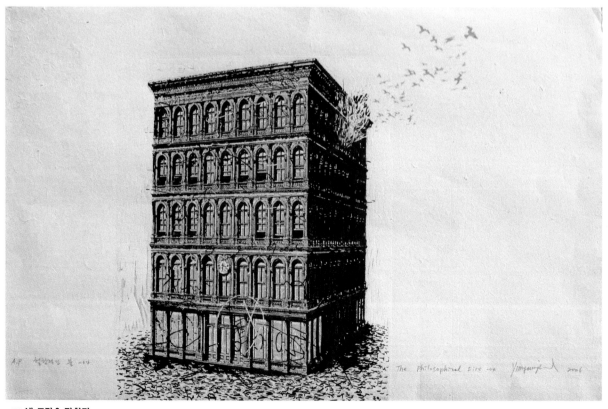

AP 철학적인 불 -04 The Philosophical Fire -04 Yimyoungkil 2006

삽화, 지도, 혹은 문서화 되어 사장된 다양한 시각기록의
복원에 기여 할 것이다.

　<한국의 12도깨비>나 <12지신>, <한국의 12길상동물
>, <부적> 등의 전통적인 한국의 도상들과 서구에서 내려오
던 <4원소>의 도상들을 디지털방식을 이용해 판화 작업을
하고 있는 임영길의 작품은 몇 가지 특징을 담고 있다. 우
선 디지털 기술과 전통 판화의 제작 방식을 결합한다. 이미
지의 제작과 판각의 과정에서는 디지털 기술을 이용해 정
교한 도상을 획득했고, 인출 과정에서는 전통적인 수작업
을 활용하여 과거 수작업의 판화술의 정교함을 재생시켜줄
뿐더러, 시각 기록으로서 판화가 소유한 다양한 도상을 다
시금 선보일 수 있게 한다.

　<철학적인 불, 물, 흙, 공기>라는 독특한 제명으로 이루
어진 판화 작품들 속의 건축물은 인간의 전반적인 활동소
의 가장 작은 단위 이며, 4원소는 자연 만물에서부터 인간
에 이르기까지 그 근본과 현상, 작용, 원리를 설명하는 우
주의 작은 단위소이다. 우주의 어느 곳에서나 있으며, 조
화되거나, 혼합될 수 있는 원소는 과학적 의미에서는 나
누어질 수 없는 단위이며, 분리될 수 없는 상태를 지니고
있다. 대우주(macro cosmos)인 자연과 소우주(micro

▼ **철학적인 물-11** *The
Philosophical Water-11*, 한지
위에 컴퓨터프린트, 칭꼴레/
Computer Print, Chine Coll'
e on Korean Paper, 76×48cm,
2010

　서구에서 내려온 4원소인 물,
불, 흙, 공기와 같은 자연의 작은
단위개념과 인간 활동을 대표하는
인간 문명의 단위소인 건축물을
결합하여 형상화해 현대에 있어서
우리가 자연과 생명의 문제를 탐
구하고 반성하는 이미지를 제작하
였다.

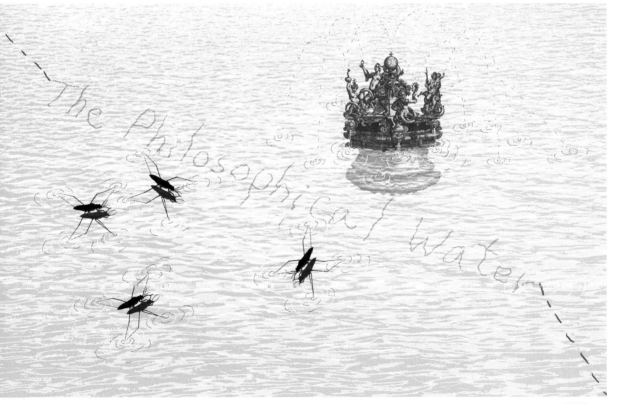

▼ **(위)철학적인 물-11, (아래)철**
학적인 불-04의 아티스트북 설치
작품, 한지위에 목판, 컴퓨터프린
트, 칭꼴레, (각) 76×48×1.5cm,
2010

　전통적으로 책은 판화의 한 형
식이었다. 이렇게 기존의 판화방식
을 이용하여 현대적인 아티스트북
으로 제작하였다. (사진1과 사진
2의 작품을 아티스트북으로 제작
한 것)

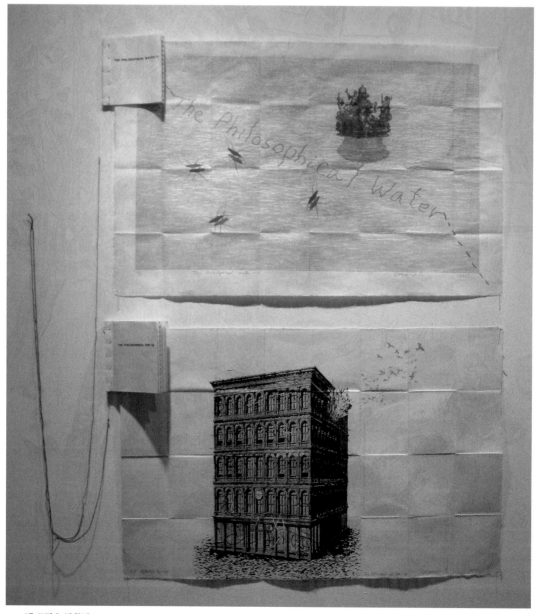

cosmos)인 인간을 동질화하는 4원소는 이 때문에 인간의 삶과 자연의 삶이 질적으로 적절하게 조화로운 것을 상징한다.

우리의 삶은 문화, 기술과 자연의 조화로운 상태를 꿈꾼다. 물은 생명을 선사할 수 있을 만큼 신선하고 깨끗해야 하며, 공기는 생명체들의 호흡을 위해 순수하고 맑아야 한다. 흙은 결실을 위해 단단하고 힘이 있어야 하며, 불은 빛과 열기를 유지하기를 기대하고 있다. 임영길은 우리시대의 디지털 기술을 가장 작은 단위소로 보고 있다. 원소 역시 절대적인 단위 개념이다. 물, 불, 흙, 공기와 같은 자연의 작은 단위개념인 원소와 인간 활동을 대표하는 인간 문화의 단위소인 건축물은 디지털 기술의 시대에도 자연인이자 문화인인 우리가 생명의 문제를 탐구하고 반성하는 철학적 공간 안에 있다는 것을 암시한다.

(2006 임영길 개인전 서문 "전환의 시점에서 디지털 프린트"에서 정리 발췌, 심희정)

▼ 영계의 언어 01-25 *The Language of The Holy Spirit 01-25*, 한지에 목판, 아크릴박스(25권의 아티스트북) Woodcut on Korean Paper, Acrylic Box(25 Artist's books contained), (각 책) 31×48×0.4cm, (25작품이 수록된 아크릴박스) 40×60×5.5cm, 2008

우리 조상들이 하늘에 소망을 빌고, 소통하기 위한 부적의 대표적인 25개의 이미지를 목판화로 찍어 아티스트북으로 재 제작하였다. 이미지의 제작과 판각의 과정에서는 디지털 기술을 이용해 정교한 도상을 획득했고, 인출 과정에서는 전통적인 수작업을 활용했다. 이것은 시각 기록으로서 판화가 갖는 시대적 역할에 대한 물음이라고 볼 수 있다.

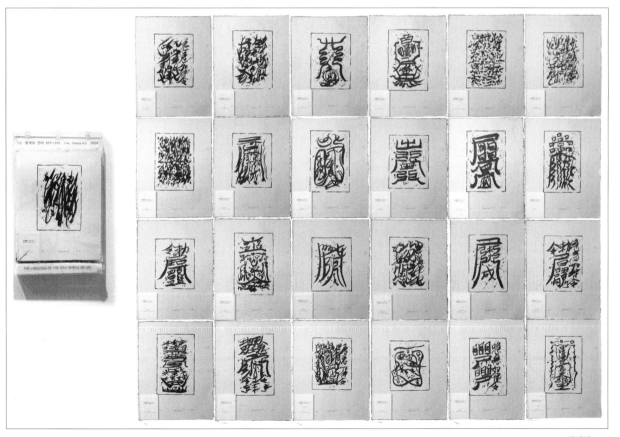

임 철 순

임철순, Lim Chul Soon, 화가
1954년 출생
서울대학교 미술대학 및 동 대학원
졸업
경기대학교 미술대학 서양화과 교수

▼ *1988-Signals for Modern
Human Beings*, 혼합재료, 162.2
×260.6cm

마음깊은 곳에서 어울리지 않는 풍경들이 존재한다.
원시에 가까운 목가적인 전원풍경, 전쟁으로 폐허가 된 도심의

영원과 순간의 이중구조

거리, 개발의 바람이 몰아쳤던 삭막한 도시, 화려한 네온 불빛으로
번쩍거리는 디지털 시대의 풍경들이 서로 마음 깊은 곳에 융화되
지 못한 상태에서 혼재되어 있다. 어떤 풍경이 아직도 마음속에 친
근히 남아 있는 것일까? 시대에 뒤쳐지지 않기 위해 부지런히 적응
해 왔지만 그 모든 새로운 것들은 낯설기만 하다.
그것들 모두가 마음 깊은 곳에 애착의 대상으로 뿌리내린 적은
없는 것 같다. 전후 세대에게 과연 마음의 고향이 존재하는 것일
까?
모든 무거운 짐을 내려놓고 휴식을 취할 고향같은 것은 어디에
도 존재하지 않는다. 모든 것들이 빠르게 스쳐 지나가고 있고, 마
음은 그것들을 피상적으로만 뒤쫓는다.
외면적인 풍경 속에서 마음의 고향을 찾는 것만큼 어리석은 일
은 없을 것이다. 결국 둥지가 되는 것은 마음 속이다.

▶ **1983-상황-이미
지**, Acrylic on canvas,
145.5×112.1cm

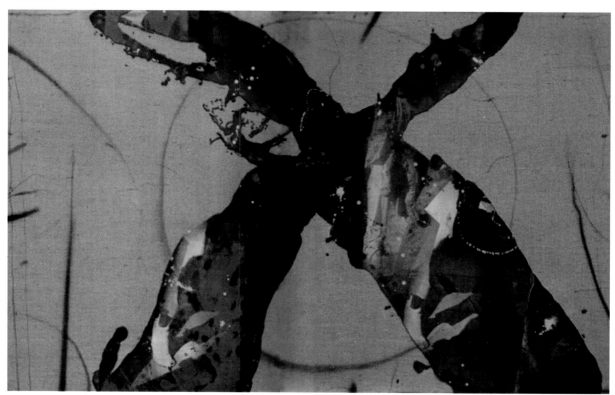

152 **내 그림을 말한다**

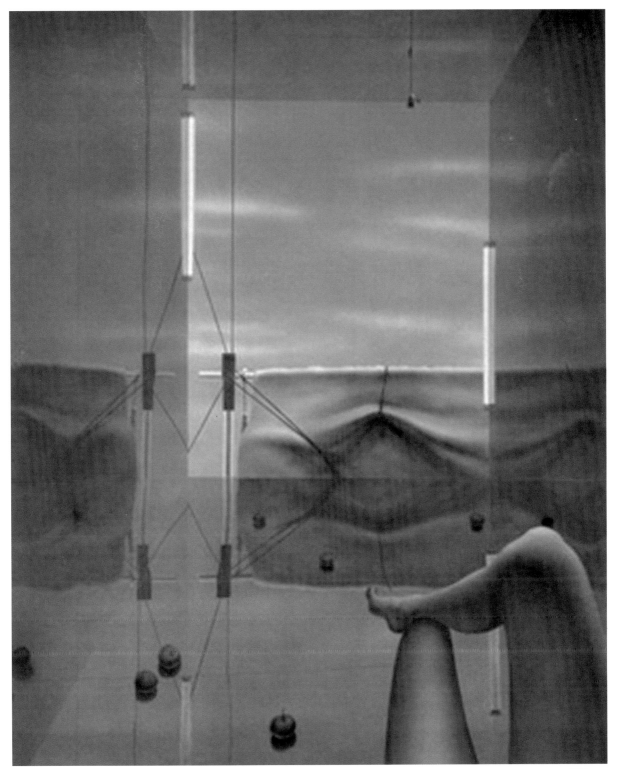

시대의 모든 것들을 받아들이긴 하지만, 그것을 결코 삶의 본질적인 모습으로 수용한 적은 없다.

시대의 현상을 외면할 수는 없지만, 그것을 그대로 수용한다는 것은 어리석은 일이다.

서로 융화될 수 없는 그 이질적인 것들을 마음의 용광로 속에서 녹여내야 한다. 어떤 상황속에서도 삶의 근본적인 희망을 포기할 수 없다.

그것이 애매한 경지이기는 하지만, 작품을 하고 있는 한 희망의 끈을 놓는 것은 아니다.

그래서 작품은 당연히 이중적인 구조를 가질 수 밖에 없다. 청색이나 브라운 색으로 이루어진 암울한 모노톤은 시대와 부딪치면서 겪게되는 혼란과 갈등을 나타내게 되고,

극사실적인 이미지로 묘사된 천, 파이프, 체리, 누드, 침대, 마른 열매, 낙서, 얼룩 등은 암울한 현실적인 상황을 넘어서고자 하는 의지를 상징적으로 나타내게 된다.

그 이질적인 구조는 목가적인 전원풍경과 누우런 먼지 바람으로 뒤덮인 개발시대의 풍경을 동시에 나타내는 것이 된다.

그리고 네온사인이 번쩍이는 디지털 시대의 풍경과 70년대식의 커피숍의 창문으로 보이는 비에 젖은 도심의 아날로그 풍경이 공존하게 된다.

어느 것에 무게를 두고 싶지 않다. 그것들도 결국 흔적도 없이 사라져 가는 풍경일 테니까. 분명한 것은 시시각각 변화하는 시대의 풍경을 흡수하면서도 희망의 끈을 놓지 않고 작품을 제작하는 것이다.

▼ *2005-Drawing for Scenery-Interspace*

▲ 2002-풍경을 위한 드로잉,
LIFE, 혼합재료, 227.3×181.8cm

정 강 자

鄭江子, Jung Kang Ja, 화가
1942년 경북 대구 출생
홍익대학교 미술대학 서양화과 및 동
대학 미술교육과 대학원 졸업
전업작가

회화의 세계를 구성하는 것은 형태 그리고 그것을 채우는 색체다.
곧 그 형태와 색체는 작가가 자신의 작품세계를 창조하는 7만의 특별

Big Bang-단순한 형태와 강렬한 색체의 앙상블

하고 절대적인 언어가 된다.

내 작품 세계에는 수많은 원(圓)들이 역동적으로 살아 숨쉬고 있다.

폭발하듯 흩어져 퍼져나가기도 하고, 수많은 원들이 서로 뒤엉켜 다른 형태를 이루기도 하며,

또한 반원으로 쪼개지는 분열의 에너지를 내뿜기도 한다.

원(圓)이 무엇이던가?

▶ 엄마와 아이 *Mother and Child*, oil on canvas, 72×60cm, 2010

이 세상의 모든 물질을 구성하는 원자의 모습 아니던가?
어느 순간부터 표현 형식의 단순화를 추구하던 내게
깨달음으로 다가온 이 세상에서 가장 단순한 형태.
존재하는 모든 사물의 기본이 되는 그 '원'을
나는, 나만의 작품 세계를 이루는 나만의 특별한 '언어'로 삼았다.

원과 반원, 또 그 원을 이루는 곡선이 내 작품 세계의 형태를 만들면
나만의 열정과 에너지를 나타내주는 색채로써 그 속을 채워 나간다.
피보다도 더 뜨겁고 태양보다도 더 강렬한 열정의 red와
망망대해에 홀로 떠있는 듯 고독과 끝나지 않은 도전의 희망이 함께 공
존하는 blue.

▲ 숲속을 부유하는 야누스 *The Forest in a Floating janus*, oil on canvas, 259.1×193.9cm, 2010

이세상을 따뜻하게 감사안아주는 대지의 yellow까지.
컬러는 나의 원들을 다이내믹하게 꿈틀거리게 하는 무한의 에너지를 공급한다.

작은 원자(양자)에서 부터 서서히 팽창하여
지금의 우주로 그 팽창을 멈추지 않고 있다는
우주생성 이론, Big Bang처럼
지금 내 작품 세계는
단순함과 강렬함의 앙상블이
영원을 향한 Big Bang(팽창)을 끊임없이
계속하고 있는 중이다.

▼ **남태평양** *South Pacific*, oil on
canvas, 90×72cm, 2010

▶ **춤** *Dance*, oil on canvas,
162.2×130.3cm, 2007

정 문 규

鄭文圭, Chung Mun Kyu, 화가
1934년 경남 사천 출생
1958년 홍익대학교 회화과 졸업, 일
본 동경예술대 대학원 유학
인천교육대학 교수 역임

1. 추상표현 시대 – 1950~·60년대
1945년 일본의 패망으로 대한민국은 새로운 건국을 맞이

추상에서 환희의 대자연으로

하게 되어 자주국가가 되었다.

당시 세계의 미술은 추상표현이 그 주류를 이루었고 한국의 새 미술도 국제미술의 흐름에 휩쓸려 갔다. 그런 속에 나의 작업은 한국의 자생적인 추상 즉, 국제미술의 유행으로부터 격리된 한국의 민족적 색채라던가 또는 그 풍토적 특징을 담은 조형적 전개에 몰두하였다.

▶ *EVE 84-50a*, oil on canvas, 116.8×91.0cm, 1984

나의 작품의 초기의 EVE와 후기의 EVE를 종합하고 정리하는 의미로 공간과 명암의 배치에서 오는 명쾌한 화면의 느낌을 강조해 보았다. 색채와 화면의 질감은 나만의 독자적인 개성 표현으로 나의 작품적 특질을 잘 드러내고 있다.

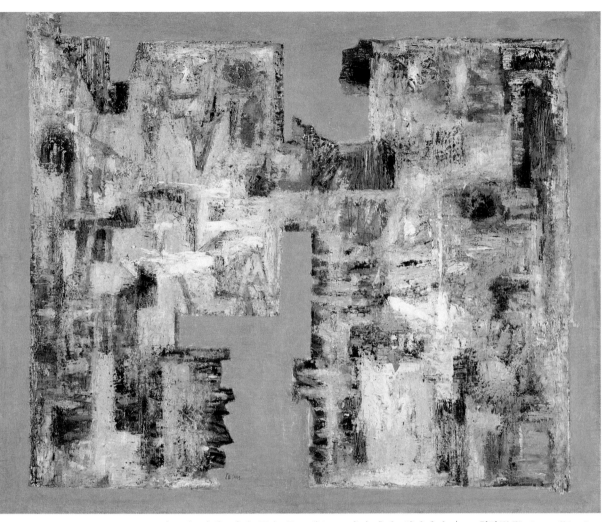

▲ **결정**(結晶) *Crystallization*, oil on canvas, 예술의전당 한가람미술관 소장, 80.0×100.0cm, 1959

황토색, 갈색, 흰색 등을 주조색으로 하여 흙을 형상화하는 색채와 독자적인 질감을 이루려는 노력이 작업의 가장 중요한 근본이 되었던 시대였다.

조상으로부터 물려받은 이 땅의 흙과 대지에 깊숙이 담겨있는 민족적 역사의 흔적. 화석화된 전설같은 그 설화들을 추상적으로 조형화 하는 작업이었다. '반 아카데미, 반 앵포르멜……' 이런 생각이 당시 나의작업의 방향이었다.

2. EVE 시리즈 시대 − 1970~80년대

1966년 한일 국교가 정상화 되고 1968년부터 만2년간 일본 도쿄예술대학 대학원 벽화 연구실에 유학을 하게 되었다. 당시 관심이 갔던 고대나 중세에 걸친 벽화에서 보여졌던 인간 표현에서 휴머니즘을 느꼈던 내 작업의 방향은 표현주의적 성격이 깃든, 그러나 지극히 절제된 색채와 면도칼을 이

명암과 함께 투명한 화면의 질감 그리고 극히 단순화된 색채를 통하여 우리의 살고 있는 이 땅과 환경을 이루고 있는 많은 것들의 결정체들을 추상적으로 표현해 본 작품이다.

하나, 하나의 작은 결정체들이 모여서 우리가 사는 모든 세상을 이루고 존재케 한다.

승화된 우리의 토양. 새로운 여러 가능성을 보여주려 했었다.

용하여 스크래치 하는 나름대로의 개성적인 화면질(마티에르)을 추구하는 작업으로 매진하였다.

EVE시리즈는 모두 나의 독특한 소재, 표현 기법, 색채의 결집이었다.

3. 환희와 생기에 찬 새로운 자연 - 1990~

1992년 위암 선고를 받고 수술과 투병을 거치며 어렵게 새로운 삶을 되찾아 1996년에서야 다시 붓을 잡게 되었다. 당시 나는 희망을 찾을 수 없는 말기 암으로 삶과 죽음사이를 들락거리는 힘겨운 투병을 하였고 "늘~ 살 수 있을까?" 하는 걱정과 불안 속에서 지내왔었다.

그러던 중 의사와 병원으로부터 완치라는 판정을 받았을 때, 새로운 생명을 얻게 된 그 감동과 기쁨, 감사와 환희는 지금까지도 어제의 일과 같이 생생하다. 그 이후로부터 지금까지 그때의 감동과 기쁨과 새로운 환희를 자연을 통하여 화폭에 쏟아 붓고 있다.

자연은 계절에 따라 그 생태의 아름다운 면 모두를 우리에게 보여주며 그 삶의 절정기에 이르면 위대한 활기와 환희의 합창을 내어 뿜으며 우리의 삶을 강력하게 격려한다.

자연은 우리를 행복한 경지로 이끌어 간다. 그 자연에 우리가 순응한다면…….

▼ **황색의 향연** *Yellow banquet*, Acrylic on Canvas, 170.0×400.0cm, 2008

많은 색중에 노란색은 유독 마음을 부유하게하고 여유롭고 편안함을 준다. 그리고 우리의 마음을 희망에 찬 밝고 명랑하고 따스한 부드러움까지도 느끼게 한다.

이러한 것들을 통해 이 그림을 바라보는 모든 사람들과 함께, 오늘, 내일 그리고 미래가 밝은 희망, 영원한 희망으로 다가오기를 바라면서

▲ 봄의 소리 10-5002 *Sound of spring 10-5002*, Acrylic on Canvas, 200.0×400.0cm, 2010

봄에 들려주는 자연의 소리는 보다 희망적이고 생명적이다. 추운 겨울을 지나고 기다렸다는 듯이 얼었던 시냇물이 다시 흐르고, 얼었던 땅속을 헤집고 마침내 꽃을 피우는 소리와 함께 각양각색의 화려한 빛의 색깔로 온 세상을 아름답게 물들인다. 이 모든 소리들이 어우러져 우리에게 아름다운 합창을 들려준다.

분홍은 우리를 넘치는 생명과 따뜻한 감동을 불러일으킨다.

조 광 호

趙光鎬, Cho Kwang Ho, 화가
1947년 강원도 삼척 출생
가톨릭대학 신학과 철학 전공
독일 니혼버르크 조형예술대학 졸업
가톨릭대학교 조형예술대 학장

내가 그림을 그리는 이유는 '존재의 근원을 향한 끝없는 그리움' 때문이다. 철저히 시공에 갇혀 있음에도 불구하고 시간 속에서 영원을, 공간 속에서 무한

로고스의 암호, 그 눈부신 그리움

을 향해 꿈꾸는 행위가 나에게 그림을 그리는 행위가 된다. 그러기에 나는 "예술이란 행복에 대한 지켜지지 않는 약속이다."라는 독일의 미학자 아드르노의 정의를 좋아한다.

인간에게 그리움은 단순한 원의가 아니라 아주 구체적으로 '두 눈으로 보고자 하는 원의'이며, '확인 해 보고자 하는 욕구'이다. 이 그리움(Sehensucht)은 글자 그대로 '보고 싶어 함'에 대한 간절한 염원 일 뿐 –결국 확인할 수도 확인되지도 않는–내 작업은 그 그리움의 흔적에 지나지 않는다.

작가마다 그 작업 방법이 다양하겠지만 나는 3~4년 마다 전혀 다른 주제를 설정하여 그 표현 양식과 방법을 깡그리 바꿔가면서 지금까지 작업해 왔다. 회화, 판화, 이콘화, 조각과 벽화, 스크라피드, 도자기, 유리화, 드로잉을 병행하면서 추상에서 구상으로, 구상에서 추상으로 변모하며 작업해 왔다. 적어도 나는 내 작업에서의 형식을 그 어느 것에서도 구속 받고 싶지 않은 자유를 누리고 싶기 때문이었다. 그 어느 장르에 속할 필요도, 그 어느 이즘이나, 그룹에 소속될 당위

성도 없었기 때문이었다.

그러나 이 보다 더 큰 이유는 수십 년 동안 내가 화두로 삼았던 '로고스의 암호(The cord of Logos)'가 내 작업의 대전제이었기 때문이라고 감히 말 할 수 있을 것이다.

눈에 보이는 현상세계를 통해 눈에 보이지 않는 실재를 표현 하고자 할 때도, 그 반대로 눈으로 볼 수 없는 초월적이고 내재적인 실재를 눈으로 볼 수 있는 형상으로 그려내고자 할 때에도 그 현상은 늘 나에게 '풀어내어야 할 암호'로써 존재 한다는 것을 전제한 것이다.

불에 타고난 검은 숯을 보면서 나무와 불의 원형, 그 너머에 '천길 불 속을 거닐던 그윽한 어둠' ― 칠흑 같은 모순의 세상, 어둠 속에 배태된 빛과 존재의 신비를 명상해 본다.

그러나 내 작업에서 "나의 내적 세계를 가장 적나라하게 표현 할 수 있는 가능성이 무엇이었나." 라고 묻는 다면 나는 주저 없이 "선(線)에 대한 탐색"이야 말로 나의 정신세계를 표현해 내는 가장 절실한 마지막 조형적 표현수단이라고 말하고 싶다.

특별히 '허구가 실재'가 무분별하게 혼재된 오늘 이 시대에 선에 대하여 특별히 주목하며 집착하는 이유는 정신적 총화로써 드러나는 '인간의 육필'이야 말로 예술의 종말에서도 마지막으로 남는 조형예술의 형이상학적 실체이기 때문이다. 인간 정신이 탄생되는 순간 선이 우리 내면에 탄생되었듯이 나의 작업에서도 선은 존재의 근원을 향해 내 작업의 종지부를 찍을 때 까지 나와 함께 '눈부신 그리움으로' 존재하게 될 것이다.

◀ **당산철교벽화**, 알루미늄 합판 위 불소도장, 2500×600cm, 1999

조광호 *165*

▲ 부산. 천주교 남천주교좌성
당, 5300cm×4200cm(2226㎡),
1995

▲ *Korea fantasy-apoc*, 캔버스에
유화, 451×239cm, 2009

▼ *korea fantasy-happy birthday to you*, 캔버스에 유화, 400× 215cm, 2009

조 성 묵

趙晟默, Cho Sung Mook, 조각가
1939년 충남 대전 출생
홍익대학교 미술학과 졸업

▼ **빵의 진화**, 폴리우레탄, 600×
600×400cm, 2009

세상은 공양이고 공양은 세상이다.
자연생태계의 순환같이 모든 것은 공양이다.

빵의 진화

　햇빛공양 달공양 바람공양 빗물공양 빵공양 글공양 눈공양 몸
공양 잠공양 놀이공양 꽃공양 말공양

　시간도 형태도 움직임도 빛도 색깔도 냄새도 맛도 공양은 그 자
신으로 나타나고 풍성해지고 소멸한다. 또한 그 조화로움에 의해
이해할 수 있고 이해할 수 없다.

　그것이 식용이든 마음이든 소리이든 듣고 보고 만져보는데 있
어 항상 공생과 소멸을 지탱하는 유일한 해설이다.

　다다름도 없고 멈춤도 없고 공생과 소멸을 자연스럽게 한다.

　확실한 것도 불확실한 것도 없이 그 자신으로 진행 하게하고 부
처님에게 공양하거나 독거노인에게 공양하거나 강아지에게 공양하
거나 시간을 거스르지도 않고 빠르지도 않고 느리지도 않다.

　그냥 가고 간다. 뚜렷하게 하는 것도 그렇지 않은 것은 그 생태
의 순환에 맡겨두는 습성에 의해 조화로움이 더욱 조화로워진다.

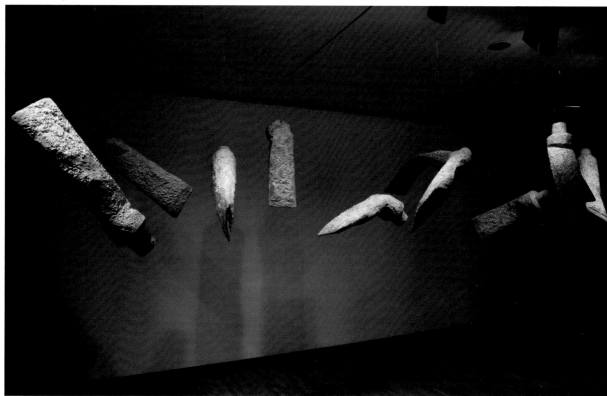

순간일수도 그렇지 않은 것도 이해할 수 없을 만큼 조화로움으로 있으며 언제나 그 자신으로 있으려 한다.

주고받는 것이나 뺏고 뺏기거나 있으려 하거나 사라지거나 그 자리에 있으며 변하지 않는다. 그 것이 이해할 수 있을 만 할 때 나타나고 이해할 수 없을 때 사라진다. 무기물이든 목석이든 박테리아이든 동식물이든 무엇이든 공존하고 소멸을 거듭하는 속성이 그래서 공양은 그 자신의 흐름을 거역하지 않으므로 이 세상에 있음이다.

빵은 공양의 일차적인 속성으로 전단에 놓여지며 가장 먼저 주어지고 받쳐지는 경배의 시작이다. 그 색깔은 부드러움을 느끼고 안정감으로 다가오며 생명의 기본을 갖게 하고 무엇을 유지시키는 원동력을 지니고 있다. 신성함으로 다가와 눈물을 흐르게 할 수도 포만감으로 잠들게 할 수도 있고 기도를 준비하게도 한다.

빵의 순수한 색깔은 생의 시작일수도 있고 색깔의 완결일 수도 있고 모든 작용의 원천일 수도 있다. 그 순수의 색깔이 눈물과 웃음을 지닌 속성에 의해 더욱 순수해지며 그 어떤 원색보다 감동하게 한다.

그 색깔은 보이는 것만으로도 생명의 근원에 접근하며 원초적인 본능의 기능을 일으킨다.

노릿 노릿한 밝으스레 부푸른 색깔은 여인의 숨겨진 빛깔이며 잠든 아기의 풋풋한 냄새로 보인다.

빵 그 속성의 색깔로 모든 사물을 만든다.

▼ **빵의 진화**, 폴리우레탄, 300×150×100cm, 2008

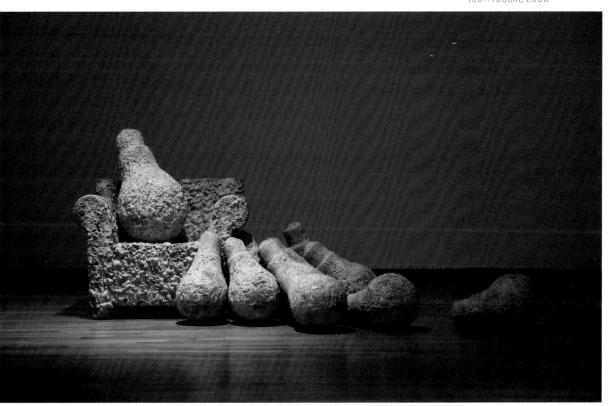

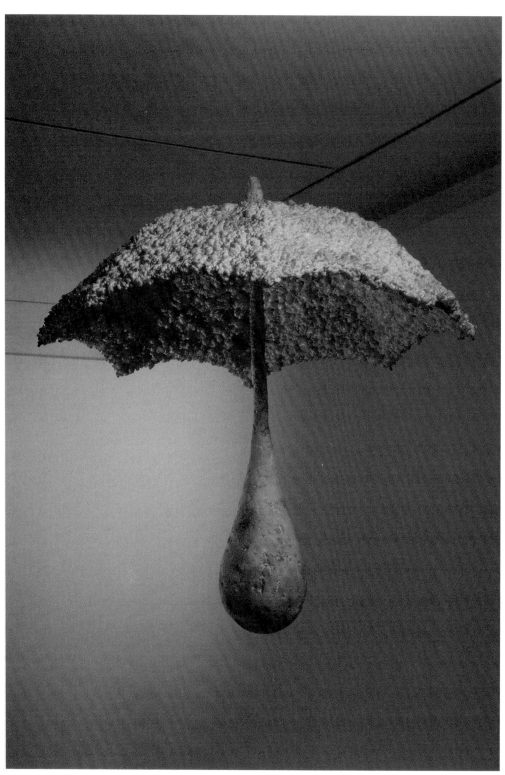

◀ **빵의 진화,** 폴리
우레탄, 120×120×
100cm, 2010

▶ **빵의 진화,** 폴리우레
탄, 150×100×120cm,
2008

주 성 태

Ju Sung Tae, 판화가
1946년 서울 출생
홍익대학교 건축과 졸업
무사시노미술대학 대학원(M.F.A) 졸업, 동경예술대학 대학원 연구과정 수료(일본)

나는 화가(주경)의 아들로 태어났다.

그러나 내 기억 속에 아버지의 작품을 접하게 된 것은 예닐곱살 무렵 비밀의

오로지 수성목판화 기법으로

방처럼 늘 잠겨져있던 외가 사랑방에 연결된 공간에 산처럼 쌓여있던 아버지의 동경시절 아틀리에 살림살이들과 작품들을 훔쳐보는 걸로 시작되었다. 그때는 잘 몰랐지만 아마도 유화물감과 테레핀유, 그리고 곰팡이 냄새가 함께 섞인 묘한 분위기의 신비스러운 그 공간은 아이들은 접근이 금지된 공간이었다. 어른들 몰래 콩닥거리는 가슴으로 그 방으로 몰래 숨어들어가 이것저것 살펴보면 거기엔 "톰소여의 모험"과 "이상한나라의 엘리스"의 신비함과 긴장감으로 가득했다. 가끔씩 그렇게 흥분된 체험을 한 후 들키지 않게 흔적을 남기지 않고 일상으로 되돌아 나오곤했다.

그림쟁이로 살아간다는 것이 결코 쉽지 않다는 것을 누구보다 잘 알 수밖에 없는 나는 대학때 건축미술을 전공했고 졸업 후에도 마흔 중반에 이르기까지 건축에 관한일로 삶을 살아왔다.

그러나 채워지지 않는 순수미술에 대한 욕구와 불합리한 현실과의 공존보다는 철저한 자기표현이 가능한 창작예로의 회귀를 꿈꾸며 제2의 인생을 판화로 선택 유학길에 올랐다.

순수미술 중에서도 판화라면 도구와 설비 그리고 공정이 있고 계획성 있는 작업의 진행이라든지 평면작업이지만 만들어가는 과정이 건축과 가장 흡사한 특징들이 있어 해 볼만한 일이었다.

일본에서 판화인생을 시작한 나는 전판종에 걸친 교육을 전문학교과정부터 시

◀ *After Rainy day*, 60×90cm, 2002

▶ *Exdus*, 116×91cm, 1997

작해서 대학원 석사과정과 연구과정을 거쳐 일본을 무대로 제작과 발표를 통해 작가활동을 해왔다.

지금까지 내가 가진 모든 것을 그리고 나의 정체성을 정리해서 작품으로 표현하기위해 소재, 재료, 테마 등을 나름대로 생각하며 얻은 결론은 지금의 내 작업에서 이어지고 있다. 이를테면, 서양문화가 기름과 금속의 문화로 동양문화가 물과 나무의 문화로 대별한다면 당연히 나는 동양인의 감성을 가지고 태어났고 또 그렇게 살아왔으며 그런 냄새와 몸짓으로 살아갈 것이기 때문에 자연스럽게 목판을, 종이를, 수성물감을 주된 재료로 표현하게된 것이다.

판목을 잘 다듬어 쓰다듬으면 손바닥으로 전해오는 나무의 따스하고도 부

◀ *Untitled*, 116×91cm, 1997

드러운 촉감이 조각도를 들이대면 적당히 저항하며 깎이어 주면서 상처를 들어
내 내 그림들을 새겨 만들어 준다. 그 위에 먹과 수성물감을 물에 풀어 풀과 함
께 판목에 칠하고 한지를 덮어 그리듯 바렌으로 문질러 찍어내는 극히 자연친화
적인 공정으로 제작하고 있다. 한지에 스며들며 발색하는 그 깊은 맛은 수묵의
농담을 지니며 친밀하게 다가온다.

　　마티엘이나 실물감을 얻기위해 콜라그래피기법으로 판위에 여러 가지 물질들
을 붙이거나 긁거나 파거나하면서 작품의 피부를 만들기도 하지만 동원되는 모
든 것들은 재료나 도구라기보다는 함께 제작하는 파트너 같은 존재라고 생각한
다.

▶ *Floating-1*, 116×91cm, 2001

차 대 영

車大榮, Cha Dae Young, 화가
1957년. 경기도 평택 출생
홍익대학교 미술대학원 동양화과 석
사
수원대학교 교수

미술의 소재로 꽃은 더할 나위 없이 매력적이다. 그 의미와 상징이, 형태와 색채가 무궁무진하다. 꽃은 끝없이 지난한 길을 가야하는 예술세계를 닮았다. 첫

무채색의 꽃, 구름이라도 좋을 꽃

발을 내딛었을 즈음 나의 꽃은 분출하듯 현란한 꽃이었다. 문을 열고 들어서면 펼쳐지는 신비로운 세계가 시작하고 끝나는가 하면 또 다시 시작되고, 나의 꽃은 이제 무채색으로 모든 것을 표현하고 있다.

그간 기법으로나 재료적으로 여러 시도와 탐구를 모색해왔다. 하지만 그 근원적인 정신은 언제나 변함없다. 장식적이라고까지 표현되는 미적인 요소들, 시각적인 아름다움을 나는 추구한다. 그러나 넘치는 색채의 화려함도, 절제된 화면도 결국은 가슴 밑바닥으로부터 샘솟아 나오는, 인간의 능력으로는 완전히 구현해 낼 수 없는 세계를 표현하기 위함이다. 시각적인 아름다움을 추구하는 나의 화폭은 시각적인 표현으로는 도저히 구현해 낼 수 없는 가치를 완성하기 위함인 것이다.

나의 그림에서 어떠한 사상이나 의미를 발견하지 못하더라도 좋다. 붓과 종이와 물감이, 인간이 만들어 낸 도구들이 인간이 만들어내지 못한 경지의 가치를 닮고자 한 흔적을 볼 수 있기를 원한다. 초기 작품부터 이어지는 모티브인 자연은 우리 모두에게 내재한 감성적 교감을 이끌어내고자 한다. 자연, 그리고 꽃이 불러일으키는 감성적 교감은 사실적 형상의 구체화라든가 색채의 조화로운 배열만으로도 시각적 만족을 줄 수 있다. 자연과 꽃을 닮은 시각적 구현은 끊임없이 이어져 온 숙

▶ *CHAMOS-Iris*, 55×180cm,
Mixed media, 2007

옆으로 긴 화폭은 동양화의 다시점적인 구조를 연상하게 한다. 시점의 이동은 사유와 관조의 장을 마련한다. 또한 이 파노라마의 구도는 시공을 넘나들고 현실과 피안을 초월하는 깊이감을 형성한다. 전경의 꽃은 자유로운 영혼과 진정한 자아를 함의한 상징적 의미로 자리한다.

▶ *CHAMOS-Petunia*, 91×
91cm, Mixed media, 2010

꽃 한 송이가 화면을 가득 메움
으로써 꽃이 아닌 관념적인 세계
로 이끈다. 현실과 피안의 경계를
넘나드는 상상의 물결이다. 자연
의 내재된 감성과 속성이 형상화
하고 무한한 소용돌이 같은 순환
의 이치로 되돌아온다.

제다. 심미적인 즐거움은 정신적인 쾌감과 연결된다. 사실을 넘어선 사의, 그림으로 말한다는 것이 바로 사실을 넘어선 사의를 품는다는 것일 것이다. 그리고 그것은 예술가의 사명일 것이다.

채웠으나 채우지 않은 사유의 장을 마련했다. 같은 시공간에 있어도 이를 초월할 수 있다. 고단한 일상 속에서 마음 한 구석으로부터 우러나오는 감흥을 발견하고 서로 교감할 때 그것이 바로 무릉도원이 아니겠는가. 언제나 사각의 화폭을 앞에 두고 나는 이상향을 꿈꾼다. 나에게 이상향이 아니라면 그 화폭은 더 이상 예술이 아니다. 어떤 소재든, 어떤 구도든 다다르고 싶은 궁극의 경지를 품고 화폭을 대하며 또한 화폭에 전이시키고자 한다.

나의 그림에 대해 말한다. 그림으로 말한다. 나 또한 화폭 앞에서 그러했듯이 보는 이 또한 논리적인 설명과 이해로는 불가능한 가슴으로 교감하기를 원한다. 그저 관조하고 자적할 수 있어도 좋다. 꽃이 나 자신이 되어도 좋고 구름이어도 좋다. 모두가 하나다. 구름도, 나 자신도, 꽃도. 인간은 무한히 자유롭고 싶어 하지만 스스로를 틀에 가두는 모험을 하고 살아간다. 나의 그림은 그러한 세상과 인간에 대한 물음과 자유로운 관념의 세계의 추구라고 할 수 있다. 나의 그림이 누군가의 가슴에 닿아 또 다른 새로운 의미가 되고 거듭날 수 있다면 하는 작은 염원을 간직하고 나의 그림을 펼쳐 놓는다.

▼ *CHAMOS-Petunia*, 120×250cm, Mixed media, 2006

절제한 색채와 잔잔한 움직임이 기하학적 이미지를 만났다. 직선과 원형의 기하학적 이미지는 심미적인 효과와 더불어 균형과 질서, 리드미컬한 움직임으로 미학적 의미를 더하고 있다. 반복적인 형상과 리듬감은 파노라마의 구도와 함께 관조적이면서 철학적 의미의 귀결이다.

▲ *CHAMOS-Lilium*, 45.5×
53cm ,Mixed media, 2010
　흐릿한 배경과 명확한 대상의 배
치는 공간적인 거리를 표현하지만
꽃의 형상들은 이러한 공간을 초
월하고 있다. 진리를 찾아 길을 떠
나는 구도자처럼 의인화한 꽃과
구도의 길처럼 구불구불하고 끝
을 알 수 없는 배경은 자연과 인
간에 대한 영원한 철학적 대화라
고도 할 수 있다.

최 창 홍

崔昌弘, Choi Chang Hong, 화가
1940년 충북 제천 출생
홍익대학교 미술대학 졸업

1973년 5월 25일~31일까지 명동화랑에서 제8회(오리진 전) 전시회가 열렸는데 여기에 나는 한지작업을 선보였다. 이때 한지작업을 낸 나에게 "미친놈"이라고 욕을 하는 친구

가장 한국적인 것을 찾아

도 있었다. "모든 표현이 자유롭고 발색이 아름다우며 중후한 느낌이 나는 유화작품을 하라는 것"이었다.

1970년 초부터 선배형님과 친구도 따라 매주 등산을 하게 되었는데 몇 개월 다니다 보니 등산길에 보이는 비문이나 바위 암벽에 새겨진 문자, 기호, 마야불 등을 접하게 되었으며 이것을 탁본하였고 이러한 탁본 이미지를 큰 목판에 다시 새기고 이를 한지로 입체 탁본(케스팅)을 하였다. 이것은 한국적인 느낌이 나는 작품을 하기 위해서였고 이 기법이 나의 최초 한지 작업이다.

그런데 평상시 현대미술을 하면서 줄곧 나의 마음속에 자리 잡은 것이 있었다.

그것은 대학시절 이기영 교수의 '미술개론' 강의였는데 그 내용은 한국인은 한국인에게 맞는 한국의 그림, 다시 말하면 '한국적인 작품'을 해야 한다는 자각심을 심어 주었다. 한국성의 정체성에 대한 화두는 조형적으로 백자와 정통회화애서 '부드럽게 흐르는 선'으로 집약되었고 작위적인 형태보다는 부담 없이 드러나는 형태를 선호하게 되었다. 여기서 만난 재료가 한지인데 한지는 물을 받으면 부드럽고 유연하게 그 모습이 작가의 의도에 따

▲ **요철**(凹凸) **79-2**, 한지 Korean Paper, 145×105cm, 1979

◀ **요철**(凹凸) **잊혀진 문자를 찾아서 27**, 한지 Korean Paper, 420×180cm, 1988

한지 작업으로 한지를 녹여서 곤죽으로 만들고 여기에 물감으로 황토색을 만들어서 큰 판지에 놓고 펴서 한지를 1cm 정도 두텁게 해 그 위에 목판으로 만든 갑골문자를 계속 찍어서 은은한 문자가 보이며 화면이 확산되는 느낌이 난다. 한국적인 느낌이 나게 하려고 노력하였다.

▲ **활원**, 캔버스에 유채 oil on
canvas, 130×130cm, 1970

▶ **잊혀진 문자를 찾아서 28**, 한
지 Korean Paper, 360×180cm,
2003

라 순응하고 변화하며 밀도와 농담도 자유자재로 조절할 수 있으므로 모든 표현이 자유롭다. 그러므로 한지는 지속적인 작품의 매재로 활용되었다.

내 스스로 깎고 쪼아낸 목판위에 물로 적신 한지를 대고 솜방망이나 솔(브러쉬)로 두드리면 불규칙한 요철(凹凸)이 나타나는데 검정 혹은 갈색을 솜방망이로 눌러주면 색이 볼록한 부분에만 묻어서 전개되는 작품은 일종의 (릴리이프 회화)의 성격을 띠게 되는데 볼록한 부분만 물감이 묻게 된다. 또 물감을 안 바르면 부드러운 백색 부조이다. 그리고 이것은 입체탁본(케스팅 작업)이다. 이것이 위에서 말한 나의 초기 한지작업인데 나의 한지 작업을 크게 3가지 기법으로 구분 할 수 있다.

① 1973~1983년 = 입체탁본(케스팅 작업) = 목판이용(문자, 기초 등)

② 1984~1992년 = 황토색과 한지 pulp를 거친 솔로 두드린 텍스츄어 작업

③ 1993~현재 = 두터운 한지위에 작은 목판을 여러 번 반복 연결하여 찍어서 엠보싱의 효과에 단순한 색이 보여 지는 작업이다.

전체적으로 작업은 탁본에서 얻은 문자 (갑골문, 전서, 예서, 해서, 초서)

기호 마애불 등이 중요한 형상으로 보여 지고 강한 솔(브러쉬)의 텍스츄어가 나타난다.

하 태 진

河泰瑨, Ha Tae Jin, 石暈(석운)
1938년 충남 금산 출생
1964년 홍익대학교 미술대학 동양화
과 졸업
1981년 건국대학교 교육대학원 석사
졸업
홍익대학교 미술대학 교수역임

본인의 작품은 실제 체험을 통한 시각을 바탕으로 우리 자연의 풍경을 수묵만으로 진경의 형식으로 때론 조형성을 강조한 새로운 양식으

수묵으로 이룩된 예술적 자연

로 그려나간다. 직접적인 자연과의 대면은 대상을 면밀히 관찰하고, 느끼고, 사유하는 과정으로, 이는 작품의 제작에 있어 반드시 거쳐야하는 과정이며 이것이 쌓여 밑거름이 된다. 이러한 체험의 결과는 수묵산수의 예술적 깊이를 더해주며 우리 주위에 늘 펼쳐져 있는 풍경에 애정을 갖고 살피면서 그 안에서 우리스러운 정서를 표현하려고 시도하는

조형적인 모색이다. 부드러운 먹빛아래 거칠고 짧은 破墨의 준법을 동시에 사용한 독특한 표현방법은 현실감을 더해주기도 하지만, 때론 많은 것이 생략된 채 존재가 가지고 있는 기운을 표현하기 위해 강렬한 먹의 농담을 사용하여 그 깊이를 더하고자 한다.

평론가 오광수는 이러한 자연관찰과 표현세계를 <直情的인 대상파악>이라고 하면서 이것을 바탕으로 <대담한 潑墨法>을 쓰는 본인의 작업이 전통을 잃지 않는 산수의 현대적 모색이라고 말하였다. 본인의 작업은 초기에 발묵과 적묵을 중심으로 하는 자연풍경을 시작으로 조선후기의 대표적인 양식인 진경산수화풍의 산수와 발묵과 파묵을 주로 사용하여 수묵의 깊이를 더해가는 스타일로 점차 변해갔다. 이는 충분한 사생을 통해서 작가 나름대로 얻어진 느낌을 최대한 표현하려는 작가의 의지를 읽을 수 있으며, 점차 자연으로부터 습득한 진리의 추구를 위해 응축된 표현으로 변해가고 있다.

▼ **강화**, 한지에 수묵, 76×168cm, 1982

전통을 잃지 않으면서 인습적인 양식에 머무르지 않고 새로움을 추구하기 위해 다양한 노력을 하는 본인은 왜곡됨이 없는 생활의 충실함과 자연에 대한 겸허한 태도, 매사 진실을 추구하고자 함이 작업의 바탕이며 전부랄 수 있다.

미술평론가 이경성은 "그의 작업은 규모가 큰 視野와 대범하고도 자유분방한 필법으로 패기에 친 미의 세계를 실현하는데 있다. 수묵의 濃淡과 暈染, 그리고 峻法의 독특한 경지를 개척하였던 것이다. 이 같은 潑墨과 積墨의 墨法은 흔히 禪畵에서 볼 수 있는 정신적인 감동을 유발하는 것이다. 흰 종이로 이룩된 공간에 묵으로 형상을 주고 선을 그어서 공간을 설정하면 充實空間과 空虛空間으로 나누어진다. 이때 充實空間은 산이 되고 바위가 되고 흙이 되고 나무가 되고 물이 되지만 空虛空間은 지구를 에워싼 무한대의 하늘이 된다. 그와 같이 꽉 찬 것과 텅 빈 것이 어울려서 예술적 공간을 형성한다. 白과 黑의 날카로운 대립 속에 그의 수준 높은 미의 세계를 기획하고 禪적인 회화정신 속에서 인간의 깊은 감동을 끌어내려고 하고 있다"고 평하고 있다.

회화의 진실을 찾고자 하는 그 과정을 통해서 인간의 삶속에 진리를 찾아가고자 하는 본인은 작업을 통해 서로간의 생각과 느낌을 소통하고 때론 이를 공유하기를 바란다. 오늘도 역시 경험하지 못한 또 다른 미지의 세계를 경험하기 위해 수없이 많은 붓질을 하곤 한다. 이는 나의 삶의 일부분이며 기쁨의 원천이다.

▼ **관매도**, 한지에 수묵, 46×68cm, 1992

* 유재길〈체험을 통한 수묵산수〉, 이경성〈수묵으로 이룬 예술적 자연〉 참조

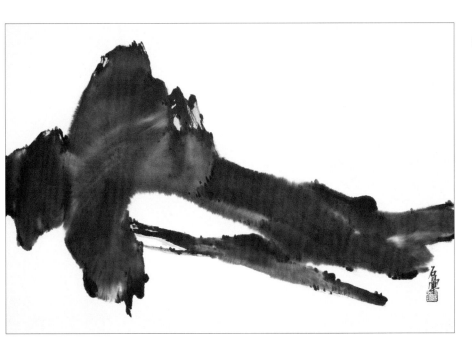

◀ **산**, 한지에 수묵, 58×82cm, 2010

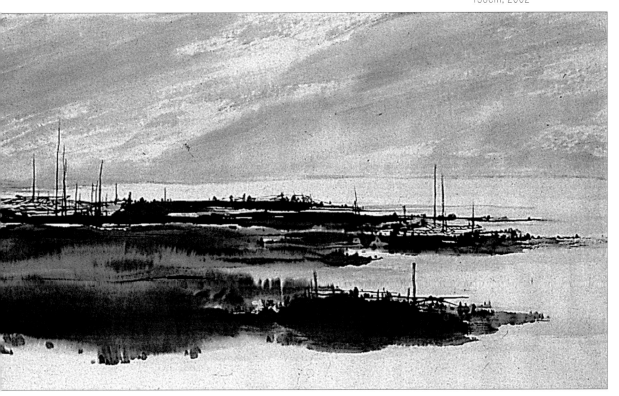

▼ **애월리**, 한지에 수묵, 69× 138cm, 2002

한 창 조

韓昌造, 한글조각가
1943년 강원도 원주 출생
홍익대학교 미술대학 및 동 대학원
졸업
국제조형예술원 원장

▶ **한글자모 09-1**, 15톤 코로틴스틸
(하단ㄴ+상단 ㄷ), 1.5×1.5×7.0M

한글 속에서 세계를 꿈꾼다

나는 항상 '한글' 속에서 세계를 꿈꾼다.

그리고, 항상 그 '미지'의 꿈속에서 시간과 싸우고 있다.

여기 소개된 〈한글 자모〉 조각자품 4점은 (ㄷ,ㅗ,ㅜ의 결합)

2009년 제563돌 한글날 기념 광화문 광장에서 〈한창조 한글조각전〉의 10점 중 4점의 작품이다.

난, 복잡한 이론보다 행동과 직관을 우선한다.

내가 태어나고 자란 한국의 오랜 전통 문화 속에서 '한글'은 우리의 생명과도 같다.

난, 어려서부터 우리의 자랑스러운 한글을 세계최고의 문자임을 알리기 위하여 한글 조각에 평생을 바치기로 결심했다.

한글의 우수성은 자음과 모음의 결합을 통하여 우리 일상 언어의 표현가능한 문자를 완벽하게 만들어 낼 수 있다는 점이며, 그러한 융합의 원리를 조형적, 예술적으로 표현할 수 없는 것일까?

한글의 자모를 돌과 쇠, 청동과 스텐레스 등 다양한 조각재료로서 우리문화의 긍지와 자부심을 줄 수 있는 현대적이고 세계적인 형태와 기법은 없는 것일까?

나의 한글조각은 오랫동안 한글 자모를 누이고 세우고 결합하고 압축하고 확대 축소하는 가운데 예술적인 미로 형상화 하려는 수많은 노력의 결과이다.

1980년 제 532돌 한글날로부터 시작하여 2010년 564돌 한글날까지 한해도 거르지 않고 32년을 계속하여 국내외에서 〈한창조 한글조각전〉을 발표해 왔다.

작품이해를 돕기 위하여 미술평 일부를 소개한다.

"한창조의 상징적 성격은 한글에서 모든 의미가 확연해진다. 한글은 의사소통을 위한 한창조의 작업은 전반적으로 함축된 구조적 밀도에 의하여 열정적 힘과 생명력을 표출한다.

그의 한글조각에서 비롯되는 조형세계는 사회, 역사, 문화의 총체적 측면에서 볼 때 인류사에 얼린 히니의 의미 깊은 지평임에 틀림없다. 이러한 기교 있고 창의가 풍부한 아름다운 공훈은 우리를 영적으로 감동 시킨다."

▶ 한글자모 09-2, 15톤 코로틴스틸
(하단ㄷ+상단 ㅜ), 1.5×1.5×7.0M

▶ **한글자모 09-4**, 15톤 코로틴스틸
(하단ㅗ+상단ㄷ),1.5×1.5×7.0M

함 섭

咸燮, Ham Sup, 화가
1942 강원도 춘천 출생
1966 홍익대학교 미술대학 졸업
1983 동국대학교 교육대학원 졸업

한 때 존재하다가 지나가버린 과거에 대한 향수로서가 아닌 의식의 흐름 속에서 자신의 현재를 표현하기 위해 작

'한낮의 꿈'에 대해서

업하는 것으로, 전통지 공예 방법에다 시대적 작가 정신을 접목시킨 한지 회화 작품이다.

간혹 페인팅 기법처럼 보여지기도 하지만 실제로는 새로운 장르인 닥종이를 재료로 한 작품이다. 작업 과정은, 물에 적신 색 한지 및 고서 조각들을 한 조각 한 조각 덧붙이고, 색의 진수인 닥종이의 맛과 한국전통의 오방색을 사용함으로써 더 깊은 맛을 나타내게 된다. 또한 인간의 행복이 늘 작품과 함께 내포됨을 염두에 두고 제작하는 것이다.

▼ *HamSup Day Dream 1022,*
Korean Paper, 195×262cm,
2010

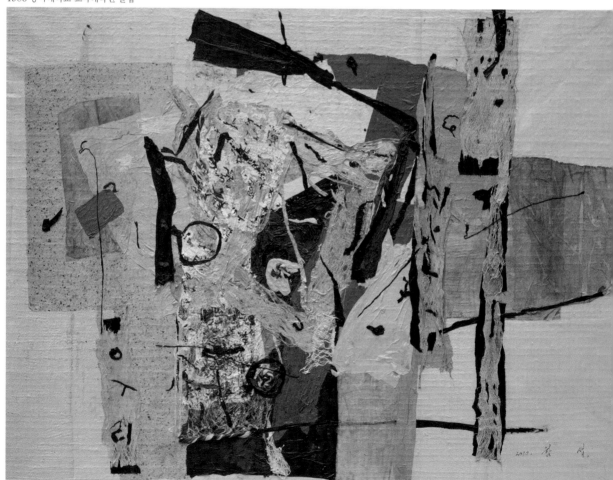

그닥 종이의 맛이나 오방색을 재료 본래의 모습이라고 본다면 그것만으로도 밀도가 있겠지만 작가의 손에서 주물러 다시 태어나 작업 과정 속에서 동과 서, 과거와 현재, 한국 문화와 전통의 맛이 혼합되어 배어나는 것이 이 작품의 특징이라고 할 것이다.

작품에서 읽을 수 있는 것들은 우선 전통한국화의 다양한 흐름이 내포되어 있음을 느낄 수 있다. 이 작품에 지속적으로 나타나는 여백이나 선이나 그 정신 같은 것들이다. 뜯어 붙인 서예글씨나 상징성을 내포한 선들은 동북아시아 예술에서 엿보이는 미학적 바탕이기도 하다. 또한 민초 예술에서 싹이 트인 민화의 맛이 풍겨진다든가 전통 굿이나 차례상, 싸리문 같은 느낌도 있다. 시골 돌담, 서낭당, 잔칫날의 흥겨움도 서려있고 보름달 밑에서 춤추는 강강술래의 모습도 나타나기도 한다. 이렇게 한민족의 정신이 베어 있는 토속적인 작품이기도 하다. 한국인의 얼과 민속놀이

▼ *HamSup Day Dream 1023*,
Korean Paper, 195×262cm,
2010

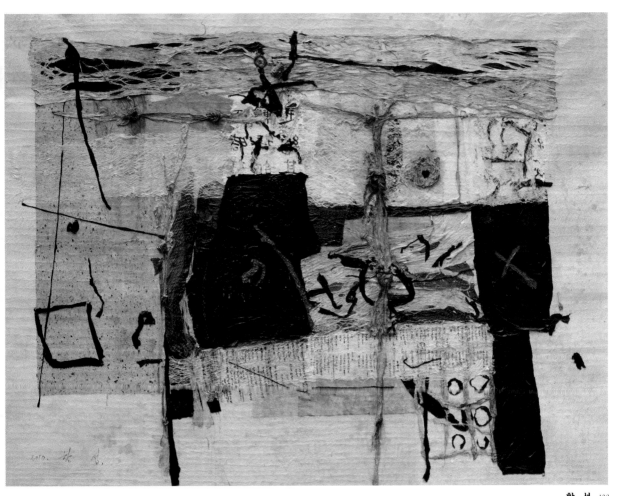

와 국악과 춤이 어려 있기도 하다. 그런 것들이 함섭 작품의 고유성이며 그것들을 토대로 한 표현기법에 의존하지 않고 나름대로 만들이낸 힌지화라는 고유한 장르를 말할 것이다. 꼴라쥬(Colage)기법으로 만들어진 것으로 보이나 그것을 뛰어 넘어선 유화 또는 아크릴화, 비디오아트와 동등한 하나의 새로운 장르로 볼 수 있는 현대한지화이다.

닥종이에는 독특한 뜻이 살아있다. 선조들의 넋과 삶, 정신과 문화의식이 배어 있다. 그러한 닥종이를 사용해서 하는 작업이야 말로 그 과정이나 작품체제에 매혹할 수밖에 없을 것이다. 닥종이의 특징인 물성과 가변성을 이용하고, 그 종이에 대한 이해와 시각적 순수성을 결합하여 만든 작품이야말로 미학적 깊이가 아닐까 한다.

함섭의 '한낮의 꿈'에서 중요한 또 한 가지 미학은 '바탕'이라는 논제이다. 우선 보이는 형상성 보다는 그것이 얹어 놓아 진 바탕에 더 중요성을 둔다는 것이다. 즉 작품을 지탱하는 모든 것이라 생각해 본다. 그 예로 박수근 작품의

▼ *HamSup Day Dream 1067*, Korean Paper+mixmedia, 62× 74cm, 2010

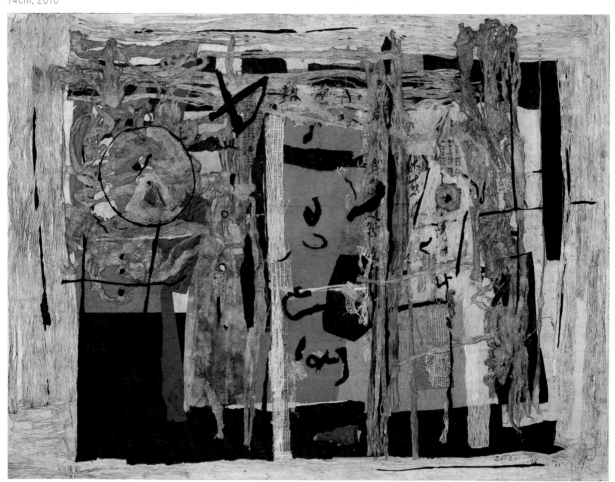

나무, 사람, 산 등 형상성을 배제한 그 바탕, 화강암과 같은 바탕이 타 작가와 변별되는 것과 같이 함섭의 작품도 바탕으로 다르고자 한다. 이 바탕이 함섭에게서 탄생된 것은 1998년 이후로서 작품의 변화 과정을 볼 수 있다. 1980년대는 한지 작품의 모색기였고, 1990년대는 한지를 재료로 해서 삭임을 완성시키기 시작한 시기이다. 2000년대는 한지화의 바탕미학과 그 바탕에 어우러지는 형상성으로 조형성이 돋보이게 된 것이나. 한시 새료 + 한민족의 삶과 문화 + 함섭의 예술성이 어우러진 것이 '한낮의 꿈'이 될 것이다.

▲ *HamSup Day Dream 1063*, Korean Paper+mixmedia, 62X74cm, 2010

형 진 식

邢鎭植, Hyung Jin Sik, 화가
1950년 서울 출생
1976년 서울대학교 미술대학 회화과
졸업
동국대학교 교육대학원 미술교육 전공
서울예술고등학교 미술과장

형진식의 긋는 작업은 사람 전체가 하나의 통일된 작품
이며, 미완성의 작업 하나 하나가 삶의 전체적 표정일 수 있

살아 있는 움직임

다는 일종의 환원적 구조를 의미한 것이다.
(사유와 감성의 시대/국립현대미술관/삶과 꿈/2002) 중 발췌

경쾌한 스피드가 넘치는 선이 공간을 지나간다. 그 선은
날카롭게 커브를 그리면서 갑자기 거꾸로 돌아온다. 그것은
마치 분수같이 자꾸만 하얀 공간 속에서 분출하고 있다. 높
아지고, 낮아지고, 어떤 때는 우아하고, 어떤 때는 기쁜 마
음으로 올라가면서 격렬한 반복 운동을 되풀이 한다.
그런데 이 선들에서 상쾌한 색채가 춤추고 있다. 적·황·
녹·청의 선명한 색채, 맑은 색채가 보는 사람의 눈을 사로

▼ **무제** *untitled*, Pencil, crayon
on paper, 57×76cm, 1992

잡는다. 어떤 점에선 이 분출하는 컬러풀한 선의 분수가 불꽃같이 생각되기도 한다. 어두운 밤하늘에 높이 날아오르고 순간적으로 어둠 속으로 사라지는 다채로운 빛의 표현 … 그것이 여기에서는 흰 공간에서 신비스럽게 날아오르고, 그리고 덧없이 사라진다. 아름다운 선의 속도감이 창조해내는 차분한 이미지이다. 어디서 시작하고 어디로 사라져가는지 알 수 없는 선이 보는 사람의 영혼에게 이야기 한다. 여러 가지 언어들을…*

드로잉이 그려지기 이전에, 그것에 선행되는 어떤 대안 또는 관념을 미리 상정(想定)하지 않고 선을 긋는 행위 자체를 목적으로 하는 것을 '개방된 드로잉'이라고 할 수 있다. 형진식의 작업은 개방된 드로잉의 세계를 보여주고 있다. 그의 선 하나 하나가 마치 충전(充電)된 것처럼 공(空)을 가로지르며 또 순간에서 순간에로 이어지며, 그 공을 긋

*1995년 [Art in Korea No.16] 에 실린 평론가 오가와 마사마카(小川正隆)씨의 평문에서 일부 발췌 하였습니다.

▼ **무제** *untitled*, Pencil, crayon on paper, 57×76cm, 1991

는 행위의 궤적을 흰 종이 위에다 정착시키는 것이다. 아닌게 아니라, 그의 작업은 한 순간의 행위의 궤적에서 곧바로 다음 순간의 행위에로 계승되며, 그 순간적으로 되풀이되는 선묘의 궤적이 신체적 리듬을 타고 화면을 일종의 '시간대(時間帶)'로 변모시켜 가는 것이다. *

　　그림은 완성이 아니다. 우리의 인생도 완성은 없다. 분명히 미술은 삶의 흔적이지만 그 흔적은 삶의 형태만큼이나 다양하다. 삶은 항상 부족함이 있고 그 부족함 속에서 그림이 가능해진다. 미래는 과거의 흔적 때문에 가능함과 같이, 내 행위의 흔적으로써 몸 동작이 붓자국으로 남고, 비로소 실가능성이 살게 되는 것이다. 우리가 절대적으로 중시하는 것은 살아 있는 움직임이고, 그 움직임은 가능성이며 희망이다. 그 가능성과 희망을 위하여 끊임 없이 부딪히고 사는 것은 아닌지… (1995년 9월 작가 노트 발췌)

*[Art Vivant-Contemporary Korean Artist 형진식 / 1996 / 시공사]에 서문으로 실린 미술평론가이자 홍익대 교수 이일씨의 평론에서 일부 발췌하였습니다.

▼ 무제 untitled, Pencil, crayon on paper, 57×76cm, 1992

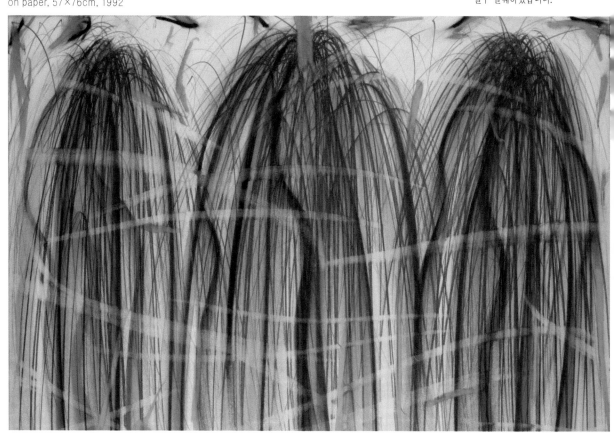

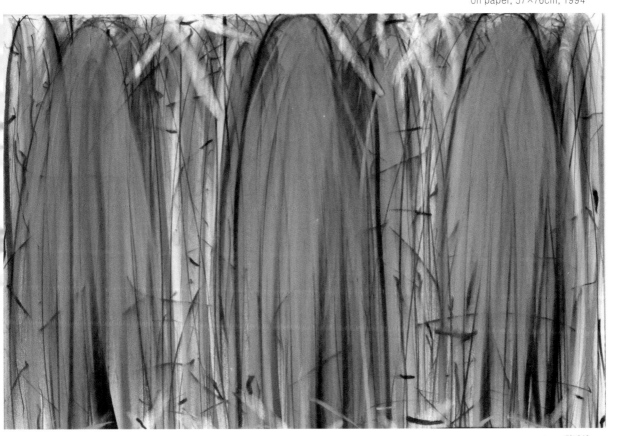

▼ **무제** *untitled,* Pencil, crayon on paper, 57×76cm, 1994

홍 석 창

미술대학에서의 미술교육 과정이란 다양한 소재와 기법으로 폭 넓게 공부한 것이 사실이지만 나는 줄곧 필묵을 통한 수묵화를 많이 그리게 되

예술은 항상 새로운 모습으로 태어나야

洪石蒼, Hong Suk Chang
1941년 강원도 영월군 출생
홍익대학교 미술대학 동양화과 졸업
중국문화대학교 예술대학원 미술과
졸업
홍익대학교 미술대학 명예 교수

었다.

이러한 수묵화는 물론 전통적 양식의 그림이었지만 젊은 화가 지망생으로서는 항상 새로운 정신으로서의 기법과 소재 등의 작품에 목말라 있어서 새로운 감각에 눈 뜨게 되었고 또한 그러한 방향으로 정진하게 되었다. 그렇게 하면서도 동양회화의 새로움이란 도대체 어디서 어떻게 찾아야할 것인가에 대하여 고민하게 되었는데 그것은 같은 필묵을 구사하면서도 어찌 되었든 간에 느낌에 있어서 과거의 것과는 무엇인가 조금이라도 달라야 한다는 것에 이르렀다. 우리의 선조들의 과거의 작품을 보면 거의가 붓글씨를 쓰고 그 붓으로 그림을 그리는 말하자면 서화(書畵)를 동일한 선상에서 쓰고 그리는 소위 말하자면 선비들의 문인화정신(文人畵精神)에 이르렀던 것인데 나도 어릴 때부터 붓글씨와 그림을 동시에 입문하여 서와 화의 융합으로 시대성에 맞는 표현으로 작품을 하기로 마음먹고 이

▶ **화합의 미**, 종이에 혼합재료, 400×160cm, 2010

이 세상의 모든 것들은 화합과 조화로서 발전되고 정상적으로 이루어져가고 있다. 이 작품에서의 내용도 바로 그러한 것들을 표현한 것이다. 즉 구상성과 추상성이 서로 충돌하면서 발현되는 현상은 바로 서로 화합과 조화로서 이루어진 것이다.

꽃과 새들 잠자리 나비 등의 동물과 연꽃, 모란꽃, 조롱박, 장미 그리고 숨어 있는 여러 가지 형상들이 전통적인 먹과 채색, 그리고 현대의 다양한 매체들이 서로 어울려서 조화를 이루고 수많은 색점들로 짜여지고 힘찬 운필의 터치는 작품을 더 한층 신선하고 기운 생동 하는 경지로 몰아가고 따라서 건강하고 아름다운 세계를 열어가고 있다.

를 실행하게 되었다. 그러한 것은 물론 간단한 것이 아니고 문인화라는 것은 작가의 인격과 학문의 깊이가 수반되기 때문이다. 그러나 오늘날은 조선조 시대와는 다른 한국이기 때문에 고전의 해석도 달라야만 하고 또한 현대교육을 통한 지식인의 생각도 달라지고 있기 때문에 굳이 과거의 사상에 얽매일 필요를 느끼지 않게 되었다.

그러한 시대 상황이기 때문에 '60년대에는 서양에서 건너 온 소위 추상미술이 새롭게 다가와서 한편으로는 어리둥절하면서도 젊은 미술가들에게는 새로운 것으로 다가왔다.

원래 수묵 그 자체와 수묵의 표현은 그 자체가 곧 추상이기 때문에 굳이 물 건너 온 외래사조를 받아 드릴 필요가 없음에도 불구하고 이러한 것을 비판 없이 새로운 사조로 여기고 너나할 것 없이 작품에 영향을 끼친 것은 사실이다.

나도 알게 모르게 이러한 영향을 받아드렸다는 것을 인정 하면서도 동양회화의 문인화정신이 곧 새롭게 여겨지는 추상회화와 같다는 것에 동의하면서 보다 동양적이고 한국적인 작품제작을 천착하기 위하여 기운생동 (氣韻生動) 하는 필묵으로 제작에 열중하였다.

그 후 나는 2006년에 홍익대학교에서 정년으로 퇴직하였다.

정년을 하였지만 나는 항상 나이를 먹어가면서도 화단에서 현역으로 남는 것이 유일한 꿈이었다. 그 꿈이 이루어지려면 붓이 항상 젖어 있어야

지 바싹 말라 있다면 불가능하다는 신조로 꾸준히 그림을 제작하면서도 이전과 같은 경향을 고수하고 천착하는 일도 중요하지만 예술이란 항상 새로운 모습으로 태어나야 한다는데 참뜻이 있다고 생각하여 채색 및 채묵(彩墨)에 관심을 갖고 소재 면에 있어서도 사군자(四君子) 및 일반적인 문인화의 그것보다는 과거의 소재, 현재의 소재, 미래의 어떤 것들을 포함한 즉, 어제, 오늘, 내일의 여러 가지를 시공(時空)을 초월한 것들을 혼합해서 한 화면에 서로 충돌하면서 화합과 조화를 이루는 다시 말해서 퓨전식의 현대감각을 채묵 내지 오늘에 만들어지는 재료를 함께 사용하여 시대적 산물을 거부하지 않고 자연스럽게 수용하는 자세를 취하고 있다.

이미 오늘은 과거의 화법이나 이론에 골몰하거나 집착내지 구속을 당하여 지나치게 한국적이라든가 동양적이라는 표현은 작가들에게는 무거운 짐이라기보다는 자유로운 제작정신과 시대적 표현에 있어서 부담스럽기 짝이 없고 또한 그럴 필요도 없는 상황으로 도달해 있다. 그러므로 내일의 표현을 예고하는 그 어떤 추상적인 것 등이 한데 공생공존(共生共存)하여 점과 선(線)이라는 표현기법 속에 살아난다면 이러한 것들이 그 시대를 표현하는 정신이고 그 시대를 풍요롭게 하면서 각자의 개성을 표현하게 되는 것이기 때문에 그 어떤 주의라고 못 박아 놓고 외칠 필요도 없는 작가의 독자적인 개성표현이고, 국내외를 자유롭게 넘나드는 세계미술사조에 부합되는 나만의 소리이고 표현이라고 생각한다. 그렇게 생각을 열어놓고 행동을 하다 보면 그것이 곧 한국미술의 정체성이 되는 것이고 그것이 곧 개인의 독창적 작품 세계로 다른 사람들과 서로 다른 차별성이 되는 나만의 새로운 작품 세계로 진입하게 되는 것이다.

▶ **몽중몽** 2008-6, 분채 암채 담채 등 혼합 41×31.8cm

몽중몽 2007-2와 같은 경향의 작품이다. 이 작품도 역시 민화의 길조(吉鳥)와 동양인의 번영과 희망의 상징인 용과 현대문명의 이기(利器)인 자동차, 핸드폰, 만년필 등이 등장하며 꽃과 나비 인형 자화상 골프채 등 잡다한 것들이 한국을 상징하는 삼족오(三足烏)와 함께 시공(時空)을 넘나들고 있는 일종의 꿈과 같은 환상적 분위기를 연출한다.

▲ 별꽃 2010-1, 수묵담채 금분 호분, 129×162cm

큰 붓으로 거칠게 수묵으로 초서를 쓰듯 휘갈기고 그 위에 세필(細筆)로 과거의 여러 형상들과 오늘의 여러 가지 도상들을 얼기설기 그리고 그 위에 또 중첩시킴으로서 새로운 조형성을 내포하고 있다. 선들의 자유로운 율동과 색채의 하모니는 추상적 아름다움을 나타내는 동시에 동양회화의 기운생동 하는 운필의 중요성을 표현하면서도 과거와 현재 그리고 미래가 서로 부딪치면서 일어나는 형상들이 조우하고 화합하는 모양에 색점(色点)들의 표현은 마치 하늘에 무수한 별꽃과도 같은, 아니면 우주 안에 생성하는 모든 물체들이 꽃으로 피어나는 그러한 것들의 심상 표현이다.

홍재연

洪在衍, Hong Jea Yeon, 판화가
1947년 경상북도 상주 출생
경희대학교 미술대 및 동 대학원 졸
업
경기대학교 미술학부 교수

지금부터 30년이 조금 넘었나 봅니다. 대전 동학사에서 공주의 갑사로 산을 넘은 적이 있었는데 산중턱 쯤엔가

깨달음의 미학

남매탑이 있었고 갑사에는 오래된 절답게 고풍스럽고 세월의 정취가 물씬거렸습니다. 경내를 돌아보다 한쪽 끝에 부도 밭이 눈에 띄었고 그 중 하나의 부도가 눈길을 끌었습니다. 작고 소박하며 작은 항아리를 엎어 놓은 듯한 단순한 형태에 돌이끼가 끼어 조용히, 정말 조용히 자리하고 있는 그 모습이 무어라 말로 형언 할 수 없는 느낌으로 내게 다가 왔습니다.

그리고 문득 1990년대 초, 그때의 그 작은 부도가 가슴에서 머리 속에서 서서히 살아나기 시작하였습니다. 삶이

▼ 작품 1480, Acrylic on Canvas, 181×219cm, 2007

▲ **작품 1035**, Acrylic on Canvas, 152×168cm, 2002

라는 것, 생이라는 것에 구체적으로 다가가면서 자연스럽게 스머나오는 진한 엑기스 같은 …… '내 그림의 목적'같은 …….

1999년 미국 롱아일랜드대학교에서 전시 때 잭슨 폴록 미술관 디렉트인 Helen A. Harrison이 뉴욕 타임즈에 다음과 같은 평을 실어 주었습니다.

'홍재연의 회화에서 상징성은 영혼의 항해를 위해 설계된 배같은 모양으로 성당, 성화, 성인의 유골함을 연상케 한다. 강열한 빨강, 파랑, 그리고 금색으로 싸여진 아크릴화는 비선동적이라고 여겨질지는 모르나 홍재연의 이미지는 아몬드 모양을 한 만다라처럼 정관을 독려하는 아시아적인 추상 모티브의 계보를 계승하고 있다.(99년 2월 14일자 뉴욕타임즈)'

▲ **작품 1489**, Acrylic on Canvas, 181×217.5cm, 2007

　당신은 무엇을 그리길 원하느냐고 무엇을 표현하길 원하냐고 묻는다면,

　내 그림이 나의 표현이고 나를 대변한다면 내 그림은 나의 인생관이고, 나의 가치관이고, 나의 예술관을 담아야 한다고 대답할 것입니다. 또, 누가 나에게 미추(美醜)를 떠나 당신에게서 가장 아름다운 것이 무엇이냐고 질문을 한다면 분명 나는 이렇게 답할 것입니다. 진정 나에게 가장 가치 있고 가장 아름다운 것이라면 그것은 크고 작은 것을 떠나 "깨달음"이라고. 삶의 과정에서 누구에게나 크고 작은 많은 깨달음이 있다고 봅니다. 부처나 예수 같은 크나큰 깨달음이었으면 좋겠지만 문득, 문득 살아가는 세상의 진리, 이치가 우리 인간 세상을 밝고 아름답게 만드는 기저가 아닌

가 합니다.

　70년대 초 대학 갓 졸업하고는 조형의식으로 80년대 초에는 자연과 나와의 관계를 주제로 1990년대 초부터는 깨달음의 미학이라는 나 나름대로의 주제를 가지고 작업을 해오고 있습니다. 이제 이 주제로 20여 년이 되어가고 있지만 아직도 갈길이 멀게만 느껴집니다.

　지금은 거의 흑백의 모노톤 아니면 아주 적은 양의 칼라를 작품에 사용하고 있습니다. 또 캔버스 작업과 석판화 작업을 병행하고 있는데 70년대 말부터 유화와 판화 작업을 계속하여 왔습니다.

▼ **작품 1605**, Acrylic on Canvas, 181×217.5cm, 2008

내 그림을 말한다 I

초판발행 / 2011년 7월 20일
초판발행 / 2011년 7월 25일

엮은이 / 최석로
펴낸이 / 최석로
펴낸곳 / 서문당
주소 / 경기도 파주시 교하읍 문발리 514-3 파주출판단지
전화 / (031) 955-8255~6
팩스 / (031) 955-8254
창업일자 / 1968.12.24
등록일자 / 2001. 1.10
등록번호 / 제406-313-2001-000005호

ISBN 978-89-7243-646-1